KB165573

베르메르, 방구석에서
그려낸 역사

일러두기

· 작품 제목은 「」, 책 제목과 잡지 등은 『』로 표기했다.

· 본문 내용 중 ●로 표시한 것은 역주이고, *로 표시한것은 원주로 본문 아래에 수록했다.
 또한 본문 중에 ()는 원저작자의 설명이며, []는 역자가 보충하여 설명한 것이다.

· 이 책에서 작가명을 따로 붙이지 않은 작품은 베르메르의 것이다.

· 베르메르는 개정된 표기법에 따라 '페르메이르 판 델프트'라고도 한다. 그러나 '베르메르'
 라는 기왕의 표기가 외래어의 자모와 음가의 표기에서 크게 그릇된 것도 아니며, 관용적으
 로 확고하게 굳어진 표기를 존중한다는 원칙에서 이 책에서는 베르메르라고 표기한다.

· 편집상의 문제로 원문의 4장을 9장으로 옮겼고, 원래의 5~9장은 1장씩 앞당겼다.

베르메르, 방구석에서
그려낸 역사

귀스타브 반지프 지음 • 정진국 옮김

글항아리

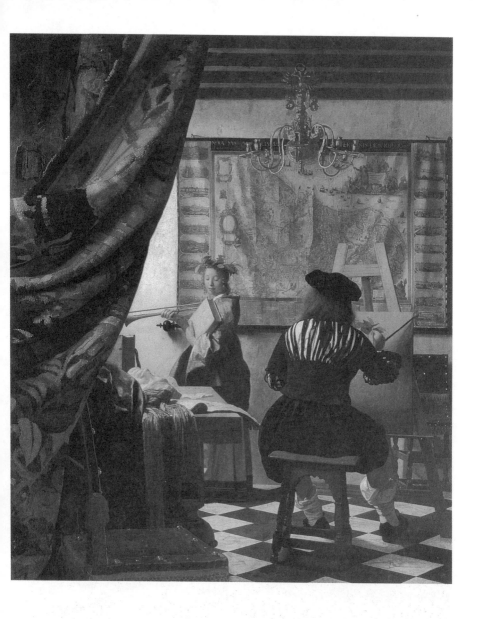

"「화실」이다. 베르메르의 모든 예술이 여기에 담겨 있고, 그의 가구가 다 들어 있다.
그의 혼 전체가 들어 있다고 할까…. 계집아이는 순진하게 '뮤즈' 차림이다.
그렇게 하려고 드레스에 커다란 천을 둘렀다. 큰 책을 한 권 안고 슬라이드 트롬본으로
트럼펫[승리의 상징으로]을 삼았다. 집 근처에서 포도잎 몇을 잘라 어색하게 급조한 화관을 머리에
얹었다. 그 뒤로 늘 그렇듯이 지도가 보인다. 그런데 마침 빛이 그녀를 향해 화가의 왼편에서 떨어진다.
등을 돌린 베르메르는 이 멋지고 사랑스런 인물을 그린다. 자신이 무슨 옷을 입었는지 알려주면서.
하지만 그의 얼굴을 당최 알 수 없다. 그의 삶과 죽음처럼…."
- '회화 예술' 이라고도 한다. 현재 오스트리아, 빈 미술사박물관에 있다.

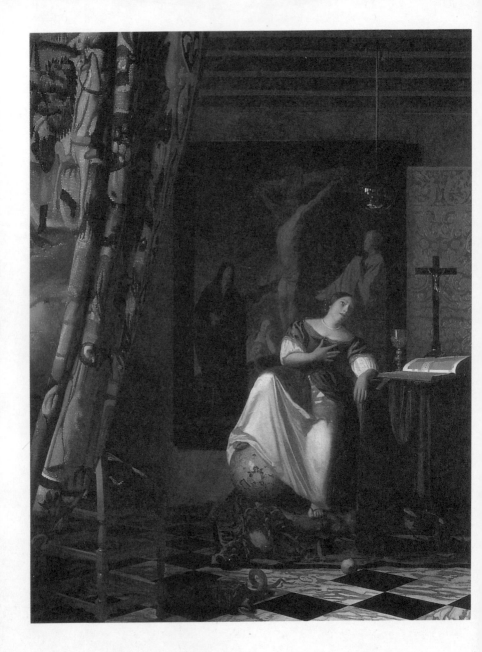

"「신약성서」라는 이상한 그림은 브레디우스 박사가 모스크바에서 찾아냈는데, 전쟁 전까지
덴 하그 미술관에 있었다. (…) 실내를 그린 뛰어난 걸작들처럼,
예컨대 양탄자, 의자, 네모난 바닥타일 등 화가가 대단히 좋아하는 소품이나 장치와 마찬가지로
실수를 용납하지 않는 베르메르의 유연한 수법이 여기서도 나타난다. 복잡하고 모호하기가
플랑드르 프리미티브 화가들의 신비한 종교화 같은 이 그림을 설명해봐야 헛일이다."
- '신앙의 알레고리' 라고도 한다. 현재 뉴욕, 메트로폴리탄 미술관에 있다.

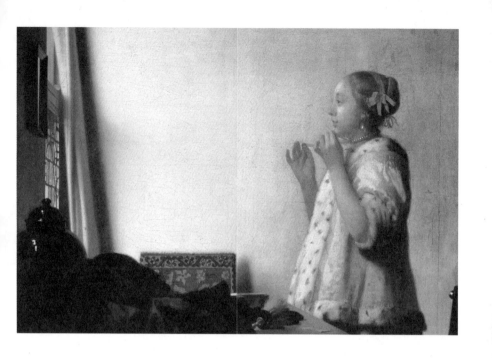

"이 보통 크기의 단편, 인물 하나뿐인 작은 그림 앞에서 우리는
방금 전에 서구인의 모든 꿈을 짚어보았던 것 같은 이 예술의 전당에서 마치 그것만이
다시 찬란하게 피어나고 있기라도 하듯이 얼어붙는다. 다른 것을 보고 싶은 마음도 없어진다.
더는 아무것도 꿈꾸지 않는다. 그 방대하고 화려한 미술관에서 오로지 빛에 젖은 이 여자,
조신한 몸짓의 하찮고 평범한 이 여인, 움직이지도 않고 영웅적인 것도 아니며, 그저 어린애처럼
순진하게 목걸이를 거는 수수한 차림의 대수롭지 않은 이 여인뿐이다."
-「진주목걸이」, '진주목걸이를 거는 여인' 이라고도 한다. 현재 베를린 시립박물관에 있다.

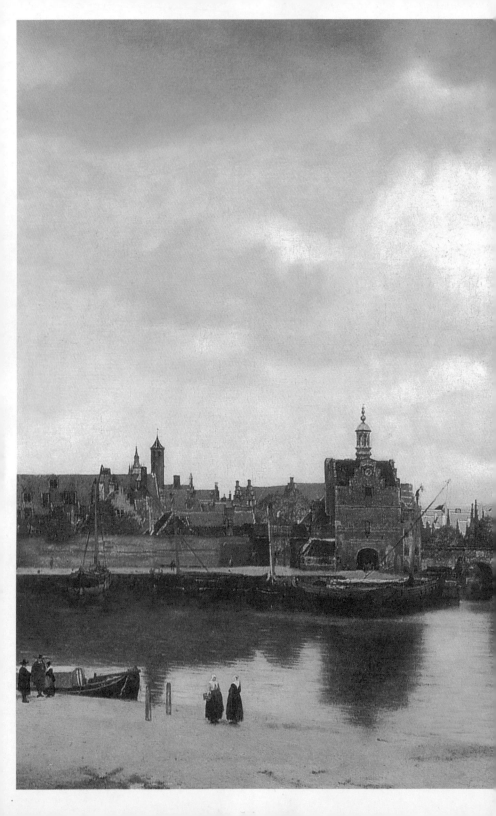

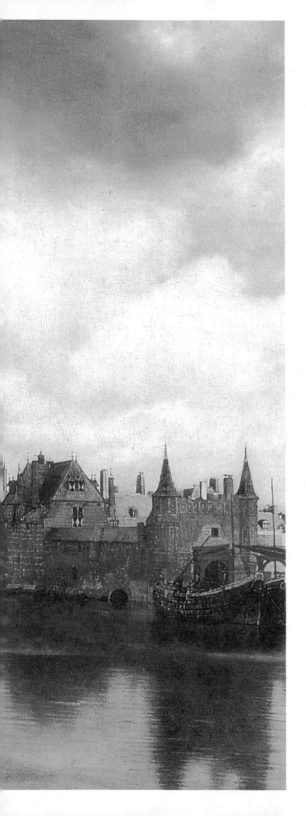

"「델프트 전망」의 지붕과 배에서
화가는 우리가 알다시피,
색의 반점이 아니라 색조와 빛과 색이
은밀하게 몸을 떨면서 하나로 뒤섞여
그렇게 색조가 되는 물감자국을
심는다. 재질로 흡수된 빛은 거기서
반사되면서도 힘차게 머무른다.
육체는 빛을 받아 떨지만
인간의 압도적 위엄을 지킨다.
또 인간은 세계의 감동적인
중심에 선다."
- 현재 덴 하그, 마우리츠호이스
미술관에 있다.

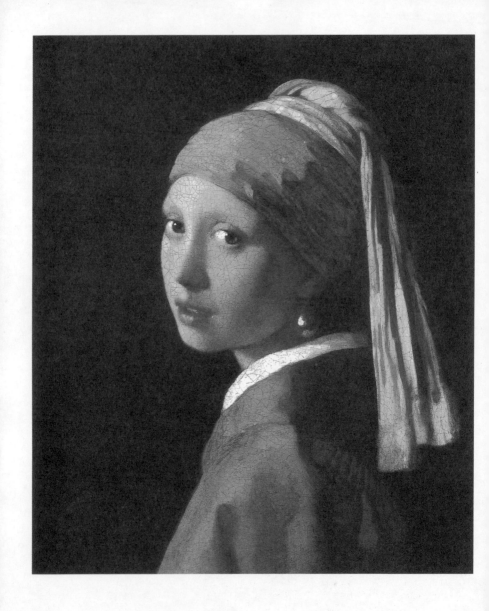

"베르메르는 빛 속의 은빛이고 어둠 속의 진주빛이며, 그가 유난히 좋아하는 노랑과 파랑 같은
반대색은 어색한 법이 없다. 그는 가장 옅고 미미한 빛깔부터 가장 강렬하고 힘찬 빛깔까지
극단적으로 먼 색조를 두루 어우러지게 한다. 광채, 힘, 세련, 다채로움, 예상치 못한 것, 기묘함 등
무어라고 할 수 없이 드물고 매력적인데, 그는 이 모든 대담한 채색이 주는
재능 전부를 발휘하며 빛은 그칠 줄 모르는 미술을 펼친다."
- 「처녀 두상」은 '진주귀걸이를 한 처녀' 라고도 한다. 현재 덴 하그, 마우리츠호이스 미술관에 있다.

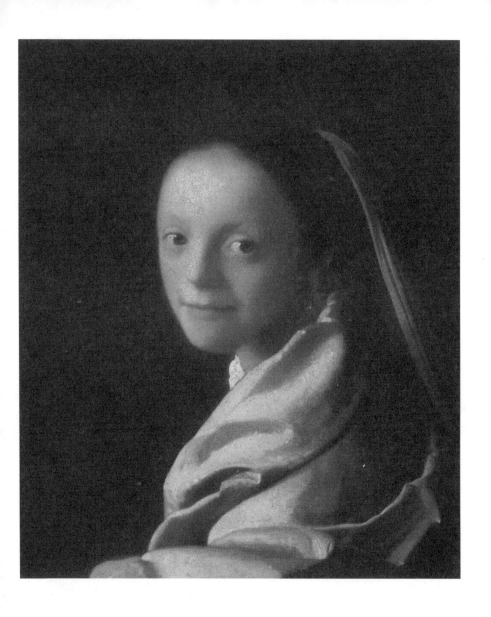

"베르메르는 열렬히 감탄하는 마음으로 여자를 그렸고, 그 동작에 당대인의 작품에는 없는
부드러움과 일관된 조화를 부여했다. 다른 화가들보다 더욱 바람직하고 아름다운 이 여자들 앞에서
천박한 탐욕 같은 것은 덜하다. "
- 「처녀상」, 현재 뉴욕 메트로폴리탄 미술관에 있다.

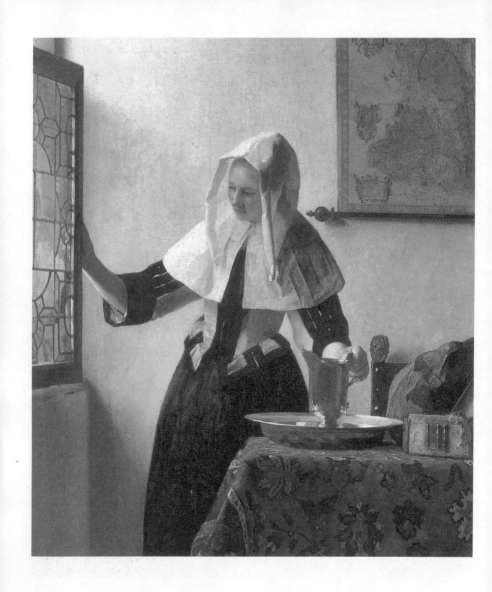

"베르메르 유화의 색과 재질은 우리가 미술관에 들어갔을 때 어지간히 호소력을 발휘하는
그런 관능적인 맛과 타오르는 기대가 뒤섞여 있다. 그렇지만 베르메르의 작품에서 이와 같은 색과
재질의 풍미를 처음 맛보고 나면, 미식가 같은 만족감은 금세 사라진다.
그가 구사하는 색은 깔끔하고 미묘하게 섞인 물감으로 대단히 꼼꼼하게 채색한 것으로
마치 '곰삭은' 듯하다. 그래서 무르익은 웅용과 고지식한 의식과 세공에도 자연스러워 보인다."
- 「물병」 또는 「물병을 잡고 있는 여인」이라고도 한다. 현재 뉴욕 메트로폴리탄 미술관에 있다.

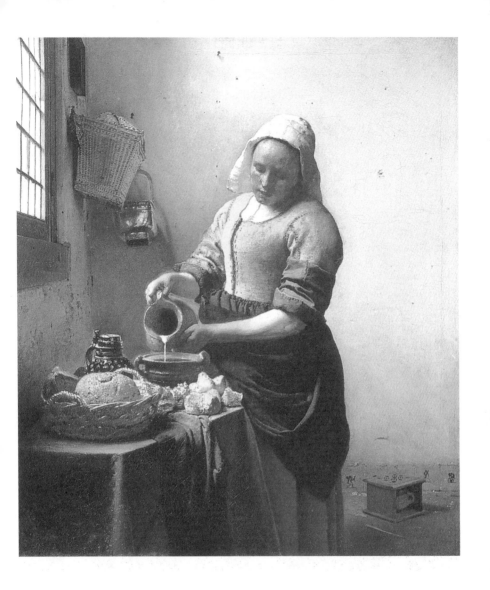

"「우유 붓는 여인」은 흰 두건을 쓰고서 자신이 붓는 우유단지를 꼼짝하지 않고 주시하면서,
한 방울도 흘리지 않으려 조심한다. 베르메르는 인물보다 자세에 관심을 더 많이 기울인다.
그는 그것을 생생한 순간에 고정시키려고 한다. 순간적 동작은 미동을 멈춘다.
그는 운동을 정지시키지만, 인물들은 세심하게 편안한 자세로 그려졌다."
- '하녀' 라고도 한다. 현재 암스테르담 국립박물관에 있다.

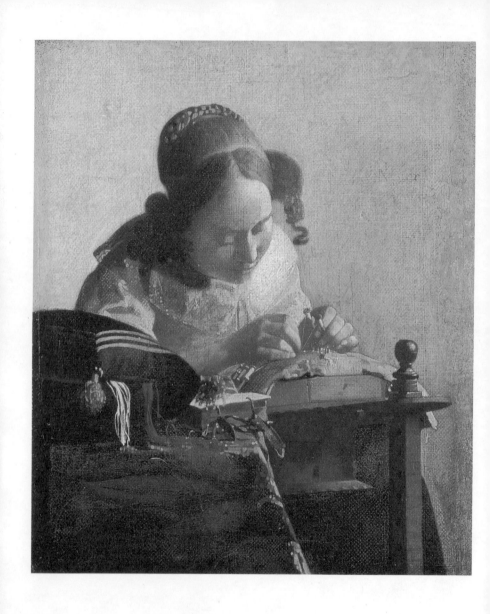

"가령 「당텔 짜는 여인」 같은 그림의 세부를 주목한다면, 우리가 액자 앞에 서 있다는 생각을 금세
그칠 수밖에 없게 되며, 가장 귀하고 특이한 골동품이 들어 있는 진열창 앞에 서 있다는
상상에 빠지게 된다."
- 현재 루브르 박물관에 있다.

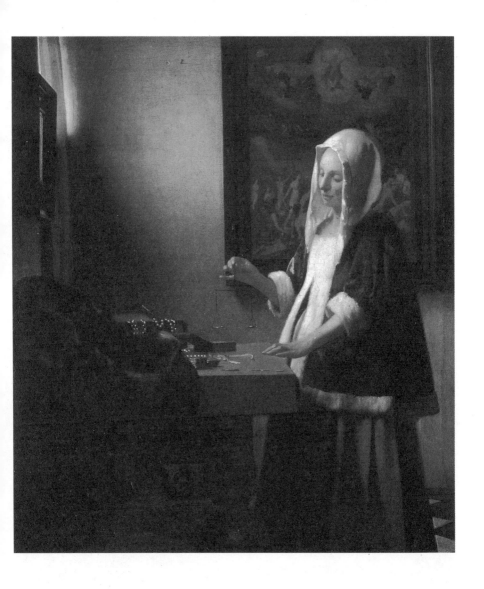

"수수께끼는 곧 힘이다. 종종 많은 초상화에서 나타나는 작위적 표현이다.
그것을 통해서 막연한 고뇌와 끝없고 착잡하며 불안한 인상은 심오한 심리적 웅변의 환상을 던진다.
수수께끼는 수단이다. 회화와 문학은 이것을 과거 못지않게 요즘 들어 더욱 빈번히 애용한다.
어둠 속에서 모호하게 놓아둔 것보다 더 꿰뚫어보는 힘을 발휘하는 것도 없다. 불확실성이야말로
모든 것을 담을 수 있고 모든 것을 환기시킬 수 있다. (…) 수수께끼는 구체적 삶 주변에서
살아 숨 쉬지 않을 때 공허하다. 수수께끼가 감동을 불러일으키려면 그것은 명백하고 생생하게
환기된 삶 부근을 어슬렁거려야 한다."
- 「진주 저울질하는 여인」, 워싱턴 국립미술관에 있다.

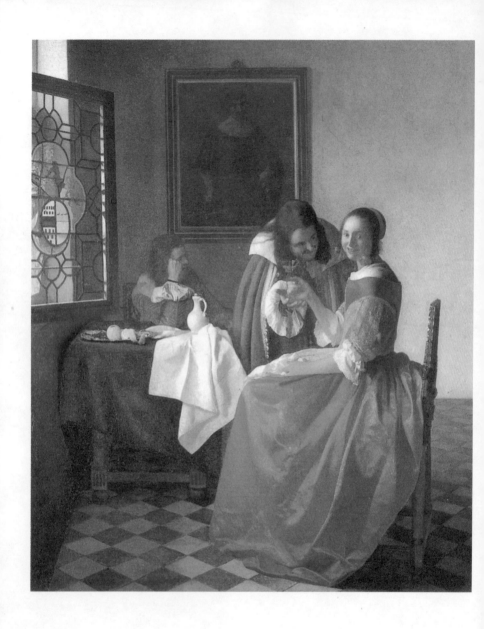

"그는 물건과의 접촉뿐만 아니라 절제된 몸짓과 시선의 반영을 그려내고자 세심하게 배려한다.
예컨대 「포도주잔을 든 처녀」를 보자. 이 깜찍한 인물을 다룬 수법은 그 장면을 우아한 분위기로 띄우려는
초조한 심정을 역력히 드러낸다. 이 애교 넘치는 숙녀를 존중하는 기사의 정중한 태도는
부드러운 리듬으로 펼쳐지는 고상한 정신을 드러낸다."
- '깜찍한 여인' 이라고도 한다. 현재 브륀스비크[브라운슈바이크], 헤오조그 안톤 울리히 미술관에 있다.

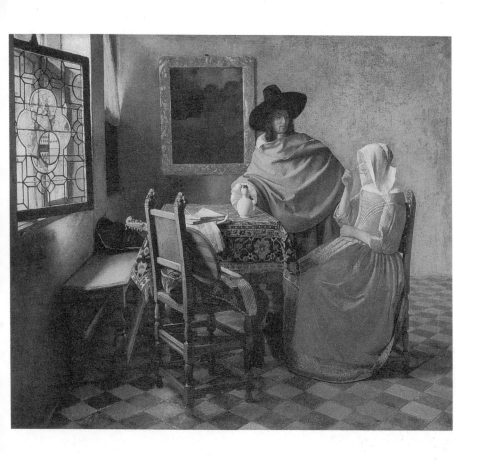

"화폭에서 우러나는 차분한 집중이 보이는 놀라운 시적 감흥은 분명 등을 돌린 채로
그들 자신에게만 관심을 쏟는 그 인물들 덕이다. 대중을 무시하고, 자기 집에서 편안해할 필요성을
베르메르는 아주 강하고 샘이 날 정도로 입증하고 있다."
- 「포도주 맛을 보는 남녀」는 '포도주잔' 이라고도 한다. 현재 베를린 시립박물관에 있다.

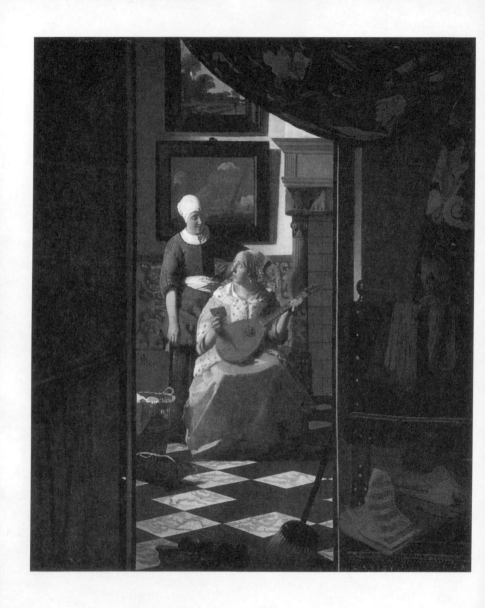

" '하녀에게 편지를 받는 처녀' 는 「화실」과 나란히 베르메르가 가장 자유롭고
대담하게 그린 작품이다. 암스테르담에 있는 이 작품은 몽타주해서 그린 것일까?'
- 「연애편지」, 암스테르담 국립박물관에 있다.

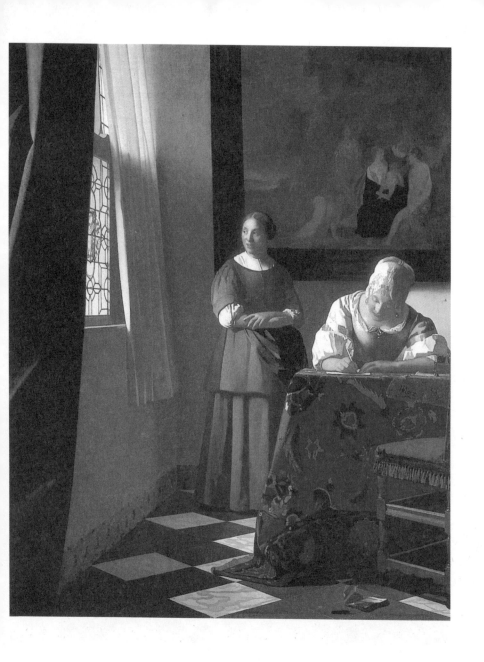

「편지 쓰는 여인과 하녀」는 '편지' 라고도 한다. 현재 아일랜드의 블레싱턴, 바이트 컬렉션에 있다.

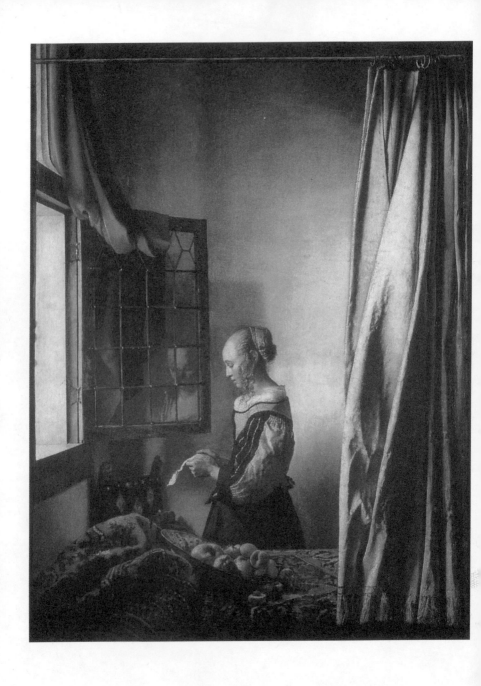

- 「창가에서 편지 읽는 여인」, '편지 읽는 여인' 이라고도 한다. 현재 드레스덴 시립미술관에 있다.

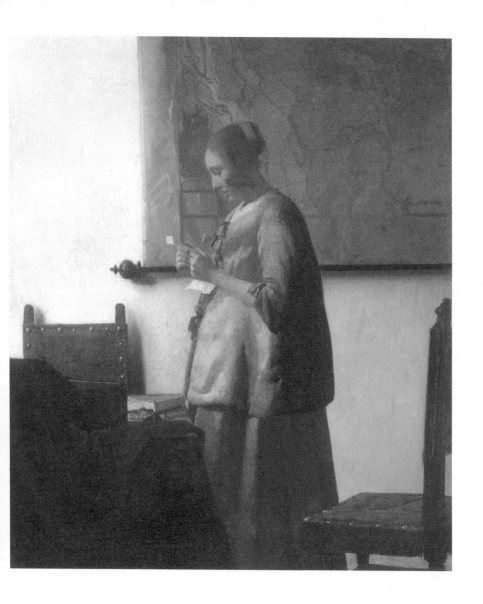

"베르메르에게 색채는 물질적 어휘에서 나온 언어인 동시에 관념적 어휘에서 나온 언어이기도 하다.
노랑과 파랑은 인격적 위엄을 띨 만큼 고상해진다. 베르메르의 작품에서 드라마의 진정한 주인공은
바로 그 색채다. 또 화가의 붓이다. 빛과 협력하는 그 색채가 아니었다면 그의 그림은 그저
'편지 읽는 여인' 이었을 뿐이리라."
- 「편지 읽는 젊은 여인」은 '푸른 옷의 여인' 이라고도 한다. 현재 암스테르담 국립박물관에 있다.

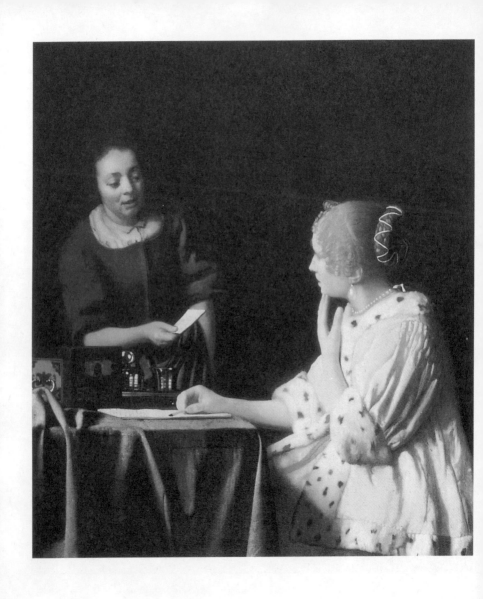

「여주인과 하녀」, '부인과 하녀' 라고도 한다. 뉴욕 프리크 컬렉션에 있다.

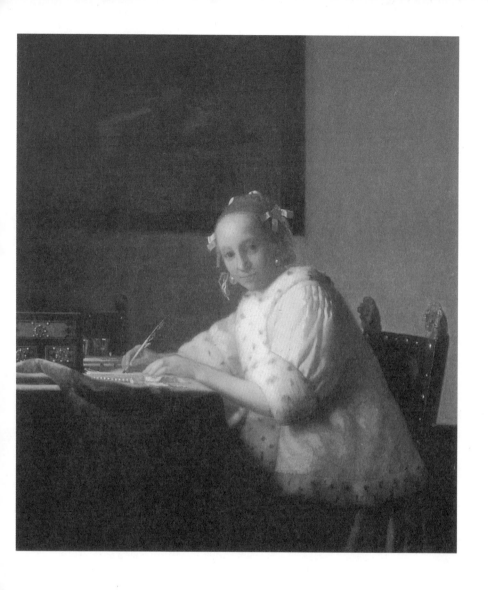

"베르메르를 이야기하다보면 우리는 한 점의 예술작품이 주는 거창한 구경거리에서 받는
인상과 감정을 말로 옮기려고 애쓰는 노력이 도대체 공허할 뿐임을 느낀다.
베르메르에게 주제와 표현은 하나다. 그는 전형적인 화가였다.
그의 화폭이 발산하는 힘은 오직 물감을 준비하고 다루고 그려내는 방식에서 나올 뿐이다."
- 「편지 쓰는 젊은 여인」, 현재 워싱턴 국립미술관에 있다.

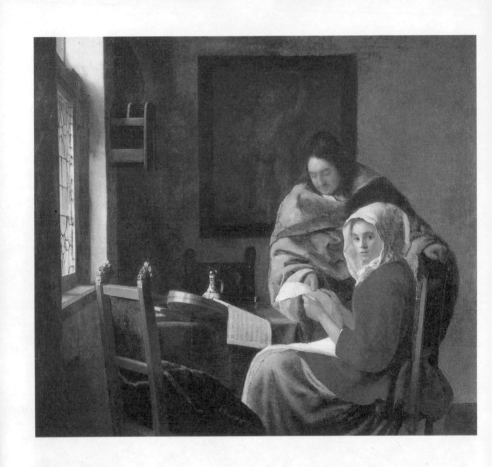

"「음악 레슨」 같은 그림의 소재는 순간적인 사진이 우연히 잡아낼 만한 것이다.
예술가들 가운데 진정한 마술사라면 상상에 따른 온갖 자유와 특권을 발휘하면서, 화폭 위에서
허구와 환상의 모든 위력을 내세우는 가상적이고 임의적이며 화려한 세계를
보여주는 사람이 아닐지 모른다. 오히려 현실의 모습을 위장하려고 허둥대지 않고서 순응하는
평범한 그 현실을 통해서, 위대하고 수수께끼처럼 고상하며 순수한 인상을 가져다주는 사람이다."
- 「노래 연습」, '중단된 노래 연습' 이라고도 한다. 현재 뉴욕 프리크 소장품이다.

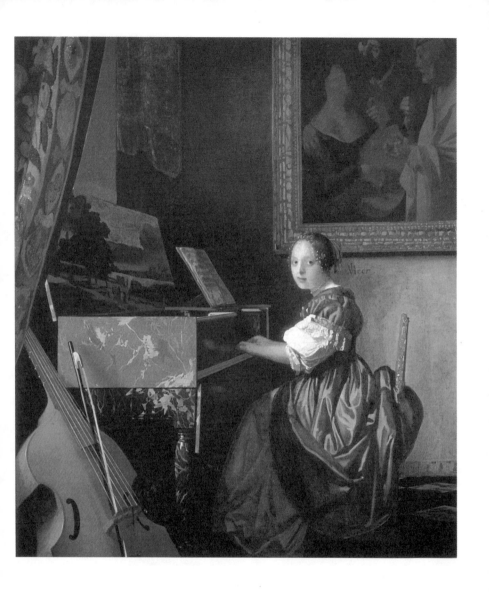

"베르메르 이야기를 하면서 우리는 그 본질을 설명할 수 없는 감각세계를 말하게 된다.
그렇지만 이 화가가 불러일으키는 감탄은 정말이지 사랑과 비슷하다."
- 「클라브생 앞에 앉은 여인」, '에피네트 치는 여인' 또는 '비르지날 치는 여인' 이라고도 한다.
현재 런던 내셔널 갤러리에 있다.

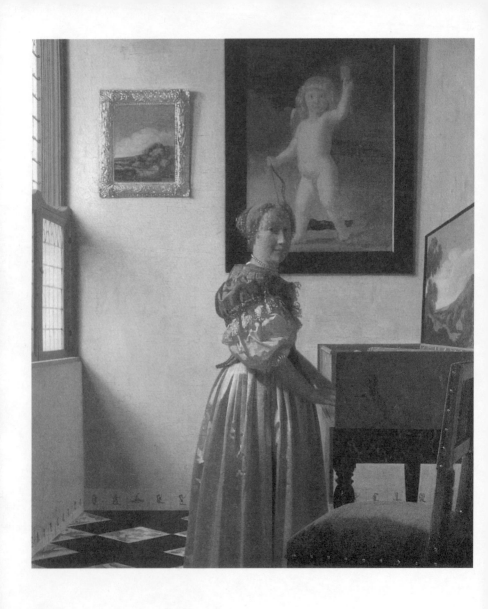

「클라브생 앞에 서 있는 여인」, '비르지날 앞에 서 있는 여인'이라고도 한다.
런던 내셔널 갤러리에 있다. 벽에 걸린 그림은 승리한 에로스 상이다.

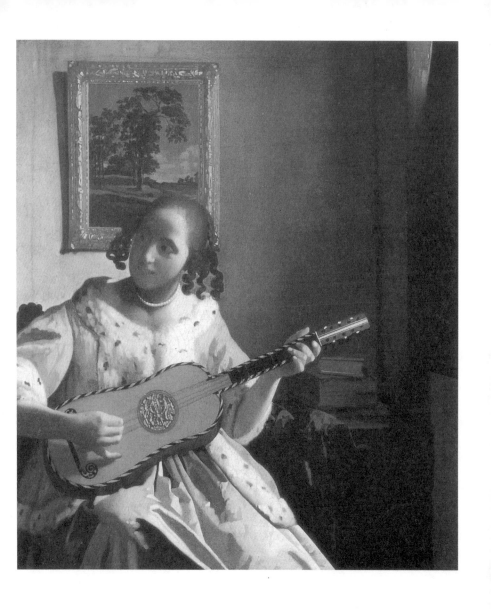

「기타 치는 여인」, '기타 연주자' 라고도 한다. 현재 런던 켄우드 하우스에 있다.

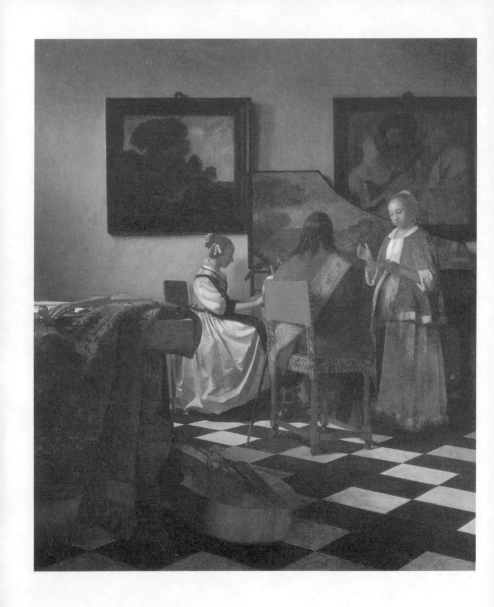

"우리는 베르메르의 그림 한 점을 바라보지 않는다. 우리는 세련된 눈을 껌벅이면서 몇 분간 그것을
훑어보지 않는다. 우리는 즉시 그 속으로 끌려들어가 [그 속에서] 살게 된다. 우리는 붙잡힌다.
우리가 그 속에 들어가 있다. 우리는 그 형태를 마치 우리가 걸친 옷처럼 느끼게 된다.
그것이 가두어놓은 분위기에 젖는다. 우리는 모든 땀구멍과 모든 감수성을 통해서 거기에 젖게 되며,
우리 소리를 듣는 혼을 통해서 젖어드는 듯하다."
- 「삼중주」, '연주회' 라고도 한다. 보스턴 이사벨라 스튜어트 가드너 미술관 전시 중 유실되었다.

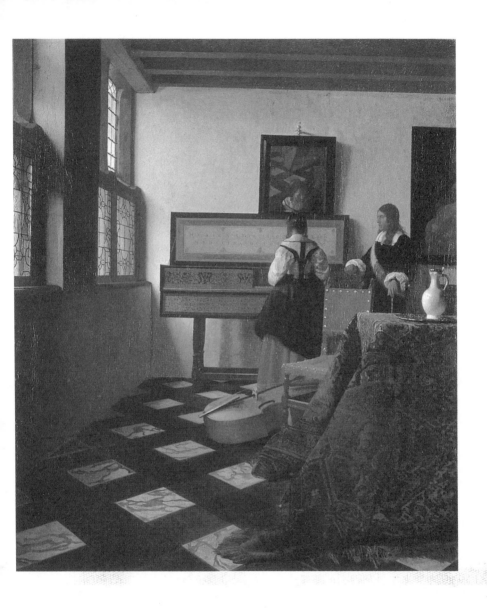

"「음악 레슨」의 네모반듯한 방에서 납선을 두른 색유리창을 통해 빛이(여기에서도 왼쪽에서) 들어온다. 전경 오른쪽에 커다란 오리엔트 양탄자에 덮인 탁자가 있다. 이 탁자 옆으로 의자 하나와 첼로가 반쯤 잘린 모습으로 보인다. 그림의 배경에는 벽에 기대놓은 클라브생 앞에서 한 여자가 선 채로 등을 돌리고 서 있고, 그녀 곁에서 청년이 진지하게 아무 몸짓도 없이 그녀를 바라본다. 클라브생 위로 벽(흰 벽)에 거울이 있고 그곳으로 연주자의 얼굴이 보인다."
- 「에피네트 치는 남자와 여자」라고도 한다. 현재 런던 버킹검 궁에 있다.

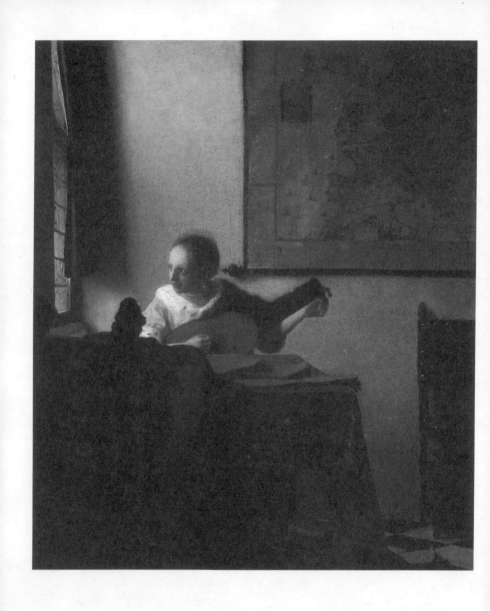

"어떤 미술관에 베르메르 데 델프트 단 한 점만 갖고 있어도, 종종 이 수수해 보이는 그림이
가장 소중한 보석이 된다."
- 「류트를 들고 있는 처녀」, 현재 워싱턴 국립미술관에 있다.

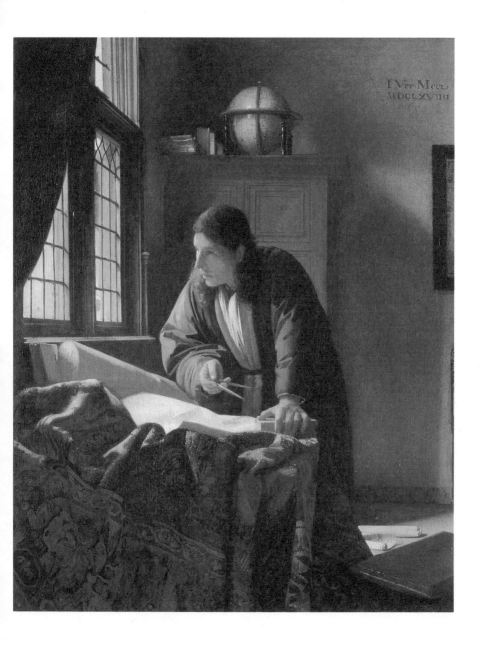

"베르메르에게서 빛은 전혀 작위적이지 않다. 그것은 정확하고 정상적이어서 자연에서 비추는 듯하다.
그래서 꼼꼼한 물리학자가 욕심을 낼 만한 것이다. 액자 테두리로 들어오는 빛은
맞은편 테두리까지 공간을 꿰뚫고 지난다. 빛은 그림 자체에서 발산되는 듯하고, 순진한 관객은
빛이 화폭과 액자 테두리 틈 사이로 미끄러져 들어온다고 상상하게 된다.
- 「지리학자」, 현재 프랑크푸르트 쿤스트인스티튜트에 있다.

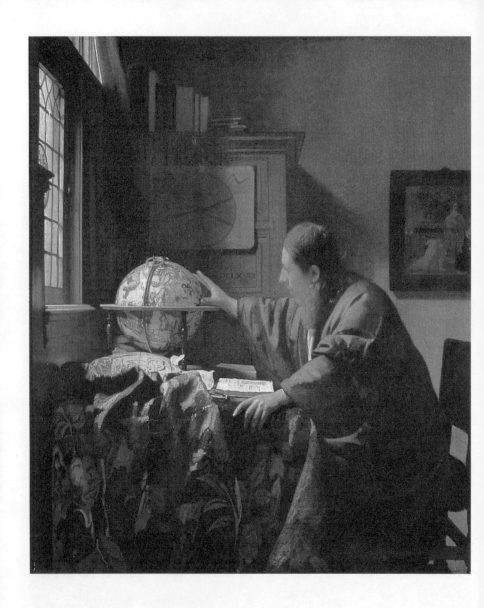

"그 그림들을 응시할 때 느껴지는 침묵은, 17세기 말에 쏟아지던 총포 소리에 이어서
다가오는 것이니만큼 더욱 웅변적이다. 전쟁과 참화의 시대에 사람들이 도처에서, 특히 홀란드에서
죽음과 파괴의 기계들에 허둥지둥하고 있을 때, 자연의 강의조차 휴강하려던 때에(!),
화가는 자신이 고정시켜 우리의 정신적 열망에 부응할 수 있는 동요와 충동을 증폭시키려 하면서
평화로운 주제에 갑자기 이끌림을 느낀다. 이런 덧없는 것에서 그는 영원한 것을 끌어낸다."
- 「천문학자」, 현재 루브르 박물관에 있다.

Meer

"베르메르는 이 세상에서 그토록 평범하고
제한된 주제로부터 아름다움을 끌어낼 줄 알았던
유일한 화가였다." _장 루이 보두아이예

차례

I

모르는 사람

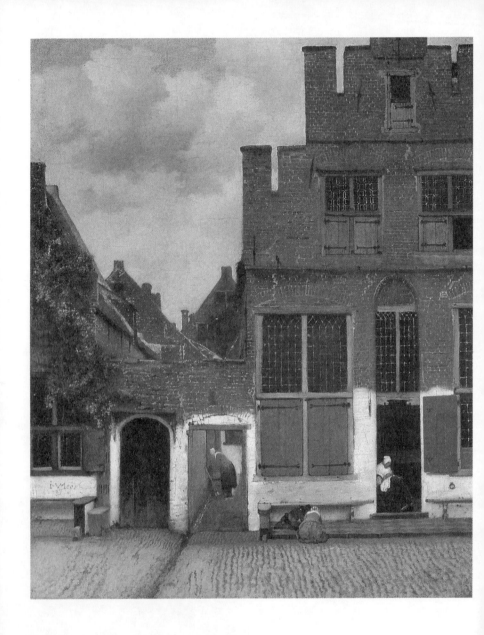

「골목」, 암스테르담 국립박물관.
"델프트는 홀란드를 통틀어 가장 특이한 도시다. 그곳은 반지르르하고 푸른빛이 돌며,
홍합껍질이나 역청을 섞은 광택제처럼 짙은 검정색과, 미역줄기를 닮은 청동빛으로 번쩍이는 색조가
사방에 보인다. 운하는 굉장한 힘으로 색채를 반영한다. 노랑 초록 파랑 같은 색들은
옛날 다채색 도자기에서 보는 것 같다. 백색은 전혀 희지 않고 상아나 바짝 구운 빵껍질처럼 금빛이다.
색채는 아주 풍부해서 가장 하찮은 것들도 귀한 재질의 이미지를 환기시킨다.
즉 호박琥珀, 금, 산호 등 모든 푸르른 보석 빛깔 말이다."

그의 삶을 거의 모르고 오직 그의 작품으로만 알 수 있는 화가가 있다. 어떤 소설에 좌우되어 판단하지도 않는다. 그저 그림 앞에 선다. 그렇게 그 그림 앞에서 어떤 다른 기억도 되살리지 않고서 바라본다. 화가의 삶에서 중요했던 날짜와 사건에 그 의미를 끼워 맞추려 하지 않는다. 그 사람에게 아무런 연민도 품지 않고, 그가 그린 초상화에 남겼을 만한 그의 성격이나 인상에도 얽매이지 않는다. 모르는 사람의 작품을 바라보고, 감동하고, 여기저기로 그 수수께끼 같은 인물의 자취를 열심히 찾는다. 미술관의 수백 점 그림 사이에서 그가 무엇을 그렸는지 확인하고, 그의 표현으로써만 드러나는, 말로 다하기 어려운 개성을 알아보아야겠다고 안달한다.

이렇게 감탄하는 베르메르 데 델프트°에 대해 우리가 아는 것이라고는 출생일과 태어난 장소, 결혼하던 날과 화가조합에 가입하던 날, 그리고 그가 죽은 날뿐이다.

그는 행복하게 살았을까? 부자였을까 가난했을까? 무식했을까 유식했을까? 그의 스승은 누구였을까? 자기 나라 밖으로 나가본 적이 있었

을까? 똑똑했을까 미치광이 같았을까? 대단한 사랑을 했을까? 고생도
했을까?

결정적인 답을 내놓기 어려운 질문이다.

그는 델프트에서 태어났고, 그곳에서 결혼해서 열 명이 넘는 자식을
낳았으며 젊어서 죽었다. 이것이 전부다. 얼굴 생김새는? 혹 그의 작품
속에 들어 있을지 모르지만 알 수는 없다.

그런데 그의 그림이 우리를 사로잡고 들뜨게 한다. 그 그림들은 아주
대단한 것이리라. 그것들은 우리가 그들의 삶을 아는 다른 화가들의 그
림을 대할 때처럼 미리 마음의 준비 같은 것을 할 수가 없는데도 감동을
주기 때문이다.

멤링*의 아름다운 그림은 이 화가가 테메레르 대공*곁에서 겪은, 우리
를 떨게 하고 우리가 확인하는 장소를 그가 지나갔다는 전설적인 모험담
을 알고 있다는 데에서 비롯되는 면이 있다. 뤼벤스의 위풍당당한 화폭
들은 우리 눈에, 아무런 의심의 여지 없이 엘렌 푸르망*의 신선한 사랑과

- '요하네스 베르메르', '페르메이르 판 델프트'라고 표기하기도 한다. 네덜란드와 벨기
 에는 과거에 플랑드르 지방이기도 했으므로 네덜란드어와 프랑스어가 두루 사용돼왔
 고 지금도 그렇다. 작가들도 양쪽 언어를 모두 구사하는 경우가 드물지 않다.
- 한스 멤링, 1435~1494. 주로 브뤼주에서 활약한 플랑드르 화가.
- 샤를 르 테메레르, 1433~1477. 부르고뉴 공국의 마지막 군주. 그 이름대로 경솔하고
 무모한 군주라는 뜻으로 무모공으로 통하기도 한다. 여기에서 말하는 멤링의 모험담은
 그가 이 군주가 전사하게 되는 프랑스와의 최후의 결전에 따라나섰다가 구사일생으로
 살아 돌아왔다는 전설이다. 당시 브뤼주 성 요한 병원은 현재 이 화가를 기념하는 미술
 관이 되었다.

젊은 육체를 항상 되살린다. 렘브란트의 어두운 배경에서 우리는 이 화가의 수수께끼 같고 망상에 홀린 듯한 시선을 감지한다. 우리는 그의 자화상을 자주 보았을 뿐 아니라 그의 사치스런 생활과 파산으로 고생하던 풍파를 떠올리기 때문이다. 그런가 하면 우리가 다 빈치의 학문에 대해 알고 있는 것에는 조콘다 부인이 머금은 신비롭고 품위 있는 미소가 겹쳐진다.

역사는 과거의 모든 위대한 예술가에게, 오늘날의 예술가들을 위한 답변을 청한다. 우리 시대의 화가, 조각가, 문인 가운데 신문에서 그의 아내와 자녀라든가 출신의 비밀을 대중에게 공개한 적도 없고, 자기 작업장이나 거주지의 사진을 공개하지 않더라도, 그 치열하게 작업한 것만으로 주목을 받거나 존경받는 사람도 있다. 바로 그런 점에서 작업이 진실로 훌륭하고 순수하다. 무심해서든 무력해서든 역사는 사라진 예술가에 대해 아무런 말이 없지만, 어떤 예술가가 어쨌든 반박의 여지 없이 영예로운 위신을 얻으며 크게 부각된다는 것은 그에게 거부할 수 없는 재능이 있었다는 뜻이다.

그런데 우리가 모르고 있던 예술가 중에서 가장 위대한 베르메르 데 델프트가 바로 이런 경우가 되겠다.

그렇다고 나는 이 사람의 기억이 흩어져 있는 어둠을 샅샅이 훑어볼

• 뤼벤스의 두 번째 아내. 서른일곱 살의 차이를 뛰어넘어 결혼했고, 그 뒤 화가가 사망할 때까지 10여 년간 화가의 예술적 영감을 끓어오르게 했으며, 많은 걸작의 모델이기도 해서 매우 유명하다.

생각은 없다. 이런 일을 하는 사람들은 따로 있다. 그들은 내가 요약한 상당한 것을 찾아냈다. 그들은 우리에게 얀 베르메르, 또는 반 데어 메르 가 1632년 델프트에서 태어났다고 가르쳐주었다. 그들은 또 그가 카타 리나 보네스[유명한 치즈의 고장 구다 출신으로 그보다 다섯 살 연상이 었다]와 결혼한 날짜도 찾아냈다. 1653년이다─화가가 스물두 살 때였 다. 화가조합 문서에는 1653년 그해에 그가 '메이스터 쉴더'•로 가입했 다고 기록하고 있고, 1662년에는 조합의 선임자로 승진했고, 1670년에 다시 이 보직을 맡았다고 기록하고 있다. 그의 사망 시점도 1675년이라 고 알려준다.

베르메르의 뒤늦은 영광을 되살리려고 그토록 온갖 힘을 쏟았던 뷔르 거•도 그 이상 더 찾아낸 것은 없다. 조금 뒤에 아바르•와 오브레인은 [네 덜란드 미술사 자료집에서] 이런 성과에 몇 가지를 덧붙였다.

그러나 이런 것은 그다지 중요하지 않다. 우리는 그 민족 특유의 차분 한 지혜를 갖춘 이 거장이 자기 나라밖에 몰랐다고 추정할 수 있다. 그는

• 전업화가로서 자격을 갖추어 독립된 화실을 운영하고 도제를 받을 수 있는 조합원의 자격을 이른다. 오늘날의 '프리랜서'와 비슷하다.
• 토레 뷔르거, 1807~1869. 테오필 토레가 본명으로 프랑스 미술평론가이다. 진보적 정치활동으로 망명생활을 하던 중에 네덜란드 미술에 열광하게 되어 전 유럽을 뒤져서 베르메르의 정체를 밝혀내고 그를 되살려낸 장본인이다. 1866년 발표한 글과 작품 목 록으로부터 그가 "델프트의 스핑크스"라고 했던 베르메르 부활의 드라마가 시작된다.
• 1838~1921. 프랑스 미술사가. 절대왕정기 공예미술에 정통한 전문가. 15~17세기 를 다룬『홀란드 회화』라는 저작은 최근에도 여러 나라 언어로 신판이 출간되어 있다. 베르메르를 열심히 연구했다.

아주 젊은 나이에 장가들었고, 그리하여 당대 화가들처럼 거친 쾌락에 탐닉하지 않을 수 있었는지 모른다. 또 조합에서 짧은 세월을 보내면서 그들의 사상과 꿈과 상상력으로 지어낸 것에 거의 오염되지 않았다. 매우 신빙성이 높은 것은 그가 여행한 적이 없었고, 다른 사람들이 달라진 모습으로 귀향하게 될 먼 순례여행 길에 오르기 시작하던 나이에 이미 기혼자였다는 사실이다.

그는 델프트에서 태어났다. 이후 줄곧 그곳에서 살았던 듯하고, 혹 아니라 해도 스물두 살에는 그곳으로 되돌아와 있었다. 델프트에서 화가조합에 등록했고 그곳에서 1675년에 작고했으므로, 아무리 따져봐도 이곳에 눌러 살면서 전적으로 작업했을 가능성이 높다. 그의 작품을 연구해보면 훨씬 더 설득력이 있는데, 그가 오직 자신의 출신지와 이웃의 영향만을 받았다는 매우 희귀하고 흥미롭기 짝이 없는 사실을 우리는 믿게 된다. 자기 주위에서만, 자신이 태어난 환경인 친숙한 자연과 생활에서만, 소박하고 가부장적이며 유순한 소도시, 평온한 부르주아와 똑똑한 상인과 조신하고 검소한 여자들이 사는 델프트라는 고장에서 영감을 취한 화가였다. 비장하지도 않고 단조로운 사람의 모습을 내놓으면서….

그는 결코 다른 곳에서 모델을 찾지 않고 이런 인간성을 그렸다. 그는 주민들이 꿈도 열정도 없이 착실하게 살던 배경을 초상으로 남겼다. 그럼에도 그는 더욱 강렬하고 요란하게 행동과 사건, 사상과 야망의 삶을 탐색하던 대부분의 당대인보다 되레 더욱 찬란하며, 가슴 떨리는 웅변을 들려주었다.

그는 영광을 거의 몰랐다. 조용하게 주시하는 인간으로서, 성공에 급급할 줄도 모르던 세계에서 그 사람들의 모습을 통해서 인간성이나 그와

결부된 모든 것을 솟아나게 했던. 그러나 자신이 그린 이미지에 각인된 깊은 감정을 이해하지 못하는 세계에 틀어박혀 살았기 때문이다.

게다가 너무 일찍 세상을 떠나는 바람에 간신히 자취만 남겼다.

그가 작고하고 나서 이십 년이 흐른 뒤였던 1696년, 암스테르담의 한 경매장에서 그의 걸작 몇 점이 100플로린도 안 되는 값에 팔렸다.• 그 얼마 뒤 오늘날 덴 하그 미술관에 있는 경이로운 「처녀 두상」은 2플로린 30센트에 팔렸다. 18세기 말에 베르메르의 이름은 거의 사라졌고, 줄곧 잠들어 있었다. 그의 작품들은 피터 데 호흐•, 니콜라스 마스•, 메취• 등의 것으로 간주됐다. 19세기 초에 미술사가들이 열심히 탐색했는데도 이 천재적인 화가는 모르고 지나쳤다. 오직 르 브룅•, 골트 드 생 제르맹이 그를 인용했을 따름이다.

• 화폐 가치와 그 실제 가치는 일정한 시대에도 항상 변동이 심하다. 따라서 정확한 가치를 비교하기는 어렵다. 어쨌든 당시 화폐 3~4플로린은 직공의 하루 품삯이었고, 1630년 당시 의사의 수입은 연 1500~2000, 목수는 100, 연극배우는 공연 당 2플로린이었다. 이런 비교는 파스칼 보나푸, 『베르메르』(쉔 출판사, 파리, 1992년판)에서 참조할 수 있다.

• 1629~1684. 암스테르담과 델프트에서 활동한 풍속화가로 베르메르와 가장 유사한 화풍을 보여주었다.

• 1632~1693. 암스테르담에서 활동한 렘브란트의 제자로 초상화에 뛰어났다.

• 가브리엘 메취, 1629~1667. 레이덴을 근거지로 활동했던 풍속화가.

• 프랑스 절대왕정 말기, 루이16세의 왕비 마리 앙투아네트의 베르사유 궁 초상화가였던 비제 르 브룅의 남편이다. 화랑을 운영하던 이 사람은 수집가로서 안목이 뛰어났다. 나중에 재산 문제로 이혼하기는 했지만, 대혁명 중에 망명생활을 하던 아내의 구명을 위해 여러 소책자를 펴내기도 했으며 이런 것은 당대 연구에 훌륭한 자료가 되고 있다.

1855년에 뷔르거가 그를 찾아냈고, 열렬한 탐구에 착수하면서 자기 친구 쉬에르몬트와 함께 그 일에 감탄할 만한 열정을 쏟아 부었다. 그렇지만 빛이 깃들고 정의가 다시 돌아오기까지는 여전히 오랜 시간을 기다려야 했다. 미술사가 비아르도는 그를 예찬했다. 반면 몽테귀*는『네덜란드』를 쓰면서도 그를 몰랐던 듯하다. 1860년에 샤를 블랑〔프랑스 평론가, 1813~1882〕이『모든 나라, 모든 화파의 역사』에서 아주 짧게 들여다보았는데, 우리가 관심을 갖는 이 거장에 대해 우리가 알고 생각했던 것보다 50년도 더 전에 했던 말이라는 점을 고려하더라도, 이런 이해를 주목해야 한다. 샤를 블랑은 이렇게 말한다.

"찬사에 넘치지만 애매했던 르 브룅의 몇 마디 말을 인용한 지 벌써 여러 해가 지났다. 우리는 덴 하그 미술관에서 그의 장점을 제대로 보지 못한 채 별다른 생각 없이 그의 그림 한 점을 보았다. 이「델프트 전망」이라는 유화는 강 건너 쪽에서 바라본 광경이다. 거친 솜씨에 두텁게 칠한 단조로운 모습이다. 그렇지만 나중에 유명한 시장님의 후손 식스 반 힐레곰 씨의 화랑을 방문하면서, 우리는 놀랍게도 렘브란트의 것이라고 할 만한 화폭에서 J. 베르메르라는 서명을 보았다. 과일과 야채가 놓인 부엌 식탁에서 우유를 부으려고 몸을 기울인 하녀였다. 빛은 위에서 아래로 쏟아지고 하얗게 초벌 바른 벽에 부딪히는데, 도톰한

• 에밀 몽테귀, 1825~1895. 프랑스 문인으로 셰익스피어, 에머슨 등 영미문학을 프랑스에 소개하는 데 크게 이바지했다. 여행기도 다수 남겼다.

뺨과 장신구를 걸치지 않은 어깨와, 팔꿈치와 튼튼한 팔목으로 힘차게 하녀의 상체를 부각시킨다. 부엌을 밝히는 그 햇살의 충격은 기적적이다."

샤를 블랑은 곧바로 이 작품을 강력히 예찬했다. 오늘날 우리가 당황할 만큼 세련되고 눈부신 「델프트 전망」을 단조로운 인상과 거칠고 서툰 솜씨로 보았지만, 어쨌든 그는 얀 베르메르를 거장으로 인정했다.

다만 조금 뒤에 피터 데 호흐의 전기를 쓰면서, 그는 종종 이 사람의 그림들이 베르메르의 것으로 오인되었다면서 그 반대가 진실이라고 했다. 결국 샤를 블랑은 자기 저작에서 「편지 읽기」를 데 호흐의 작품이라고 했던 것인데, 현재 드레스덴에 있는 이 그림은 베르메르의 것으로 정정되었다.

이렇게 두루 살펴보았듯이 베르메르 데 델프트를 처음으로 알아보았던 사람 축에 드는 샤를 블랑을 조롱하려는 것은 결코 아니다. 불과 50년 전까지도 이 화가가 여전히 제대로 알려지지 않았다는 점을 강조하려 했을 뿐이다. 오직 바겐*만이 더욱 전문적인 안목을 갖고 있었다. 그는 사실상 뷔르거의 선구적인 작업을 알고 있었고 또 직접 보았다. 그는 이렇게 말한다.

"렘브란트의 수제자 셋은 제쳐놓고, 나는 그의 스타일을 추종한 화가

• 구스타프 프리드리히 바겐, 1784~1868. 베를린 미술관장을 지낸 미술사가.

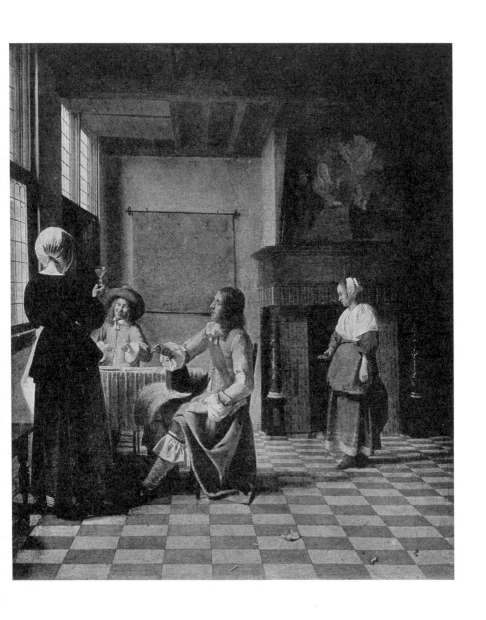

피터 데 호흐, 「두 신사와 함께 있는 처녀」, 런던 내셔널 갤러리.

들을 조사하게 되었고, 그들이 제자인지·여부와 상관없이 그 장점을 따라 분류해보았다. 이 무리의 선두는 얀 반 데어 메르로 보였다."

바겐은 그러면서 「하녀」, 드레스덴의 「편지 읽기」, 반 데어 호프 미술관의 작품, 브륀스비크의 유화, 체르닌 미술관의 작품, 「델프트 전망」, 「골목」, 아렌베르크 미술관의 「처녀 두상」, 그리고 베르메르의 것은 아닌 빈 박물관의 「산책」에 찬사를 보냈다. 그러나 바겐이 베르메르에게 분명히 존경을 표했고 스미스도 같은 말을 했던 반면, 얼마나 많은 다른 사람들은 그를 모르고 또 무시했던가! 그토록 예리하게 네덜란드 화가들을 감상한 프로망탱*조차 그의 이름을 슬쩍 스쳐 지났을 뿐이다. 그를 잘 알면서도 어쨌든 아바르도 『홀란드 회화의 역사』에서 그 존재를 알리기만 하는 데 그쳤다. 그렇게 뷔르거의 발굴 이후로도, 홀란드는 렘브란트가 고취시킨 도도한 거만에 빠진 채, 근대의 가장 탁월한 예술가로서 베르메르 데 델프트에 걸맞은 영예의 후광을 비추는 데 50년을 지체했다.

때는 오기 마련이다. 브레디우스, 호프스테데 데 흐로트 등 미술사가들은 동포 화가의 위대함을 이해하고서 대중에게 알리기 시작했다. 하지만 대중은 여전히 잘 알아보지 못했다. 1898년에 윌헬미네 여왕의 왕정 복귀를 축하하는 기회에, 네덜란드의 과거와 현재에 바친 공식 책자에서

• 외젠 프로망탱, 1820~1876. 프랑스 화가이자 문인. 홀란드와 플랑드르 미술의 답사기로 19세기의 가장 중요한 평론으로 회자되는 『옛날의 거장』을 남겼다.

베르메르 데 델프트의 이름은 올라 있기만 했을 뿐 렘브란트의 이름에 눌려 납작해지고 말았다. 이에 대한 반발이 분명하게 표명된 것은 식스 미술관의 「우유 붓는 여인●」을 국가에서 보존하도록 다시 구입해야 했을 때였다.

어둠은 완전히 가시지 않았다. 베르메르는 두 번 죽었다. 한 세기 반 동안 그의 작품이 밝혀지기 전까지 여전히 죽어 있었기 때문이다. 그 이름이 거론되지 않던 이 사람의 전기에 아무도 관심을 두지 않았다. 그 누구도 후대에 그의 삶의 자취가 간직되리라고 꿈도 꾸지 못했다. 또 이런 자취조차 오늘날에 남아 있는 것은 거의 없고, 그리하여 이 훌륭한 화가의 인격은 영원히 수수께끼에 덮여 있을 수밖에 없다.

가령 우리가 탐구한 결과 이 사람의 관상이 드러난다면, 화가의 혼은 점점 더 눈에 띄게 되고 우리 눈을 휘둥그레지게 하면서, 그보다 더 예술의 마술적인 불멸성을 지극하게 보여주는 사례가 달리 없게 될지 모른다.

왜냐하면 이 잊힌 사람, 이 알려지지 않은 사람은 완전한 어둠 속에서 한 세기를 보낸 뒤에 부활하기 때문이다. 그를 둘러싼 광채는 갈수록 서서히 더 빛을 발한다. 오늘날 우리가 절반가량 알고 있을 그의 작품은─1696년 암스테르담에서 경매된 작품들을 모두 찾아내지 못했고, 그의 작

● 베르메르의 작품들은 제목이 종종 바뀌거나 여럿이 혼용되기도 한다. 화가 자신이 제목을 붙여놓은 경우가 아닐 때, 그것을 확인한 소장가와 전문가들 사이에 의견차가 있기도 하기 때문이다. '우유 붓는 여인'을 '하녀'라고도 한다. 작품마다 다르게 불리더라도 큰 오해가 있는 것은 아니다. 역사적 맥락과 개인의 취향에 따라 명명했다는 사실 또한 중요하다. 우리는 이 책의 저자가 사용하던 제목을 존중하기로 한다.

품 모두가 그 자리에 나오지도 않았을 테니—가장 위대한 거장과 나란히 자리를 잡고 있을 것이다. 어떤 미술관이든 베르메르 데 델프트의 작품을 단 한 점만 갖고 있더라도, 이 수수한 작품이 가장 소중한 보물이 된다.

베를린 박물관은 대단히 화려해졌다. 그곳에 진품인지 의심스러운 작품들과 나란히 이탈리아 프리미티브[르네상스 직전의] 작품들이 굉장히 많이 걸려 있다. 게다가 홀바인, 렘브란트, 뤼벤스, 티치아노, 벨라스케스의 작품들도 있다. 그 전시실을 걸으면서 우리는 발걸음을 옮길 때마다 흥분하고 만다. 그러다가 그곳에 모인 모든 걸작들을 감상하고 나서 눈부신 견신見神과 위대한 시각에 충만한 눈으로 갑자기 작은 방으로 들어설 때, 넘치는 빛과 마주친다. 부드럽게 퍼진 햇살이다. 그것이 무엇인지 알아보게 되면, 방금 전까지 쌓아왔던 찬란한 기억은 수그러들고, 거의 지워져버린다.

이 보통 크기의 단편, 인물 하나뿐인 작은 그림 앞에서, 우리는 방금 전에 서구인의 모든 꿈을 짚어보았던 것 같은 이 예술의 전당에서 마치 그것만이 다시 찬란하게 피어나고 있기라도 하듯이 얼어붙는다. 다른 것을 보고 싶은 마음은 싹 가신다. 더 이상 아무것도 꿈꾸지 않는다. 그 방대하고 화려한 미술관에는 오로지 빛에 젖은 이 여자, 조신한 몸짓의 하찮고 평범한 이 여인, 움직이지도 않고 영웅적인 것도 아니며, 그저 편안히 어린애처럼 순진하게 목걸이를 거는 수수한 차림의 대수롭지 않은 이 여인뿐이다.

이런 위엄의 비밀은 무엇일까? 이 압도적 표현의 비밀이란 대체 무엇일까? 어째서 우리는 그토록 평범하기 짝이 없는 발상으로 그린 이 작품에 빨려드는 것일까?

왜 우리는 베르메르 데 델프트의 그림이 걸린 미술관에서 항상 똑같은 감동을 느끼는 것일까? 루브르의 기적적인 화폭과, 메디치 갤러리를 나와 렘브란트 곁에서 우리의 관심과 감정을 끌어당기는 「당텔 짜는 여인」과, 드레스덴의 「화류계 여자」〔'뚜쟁이'라고도 한다〕, 내셔널 갤러리의 「클라브생• 치는 여인」, 프랑크푸르트의 「지리학자」, 암스테르담 국립박물관의 「편지 읽기」와 덴 하그의 「처녀 두상」 앞에서 말이다. 이 처녀상은 1920년 파리의 '홀란드 미술전'에 등장했을 때 시민들을 홀딱 반하게 한 끝에 저 전설적인 인물상들이 걸린 최고의 자리에 걸렸던 작품이다.

　　왜?

• 피아노 이전의 건반 악기. 하프시코드의 일종으로 '에피네트'와도 비슷하다.

II

한 줌의 빛

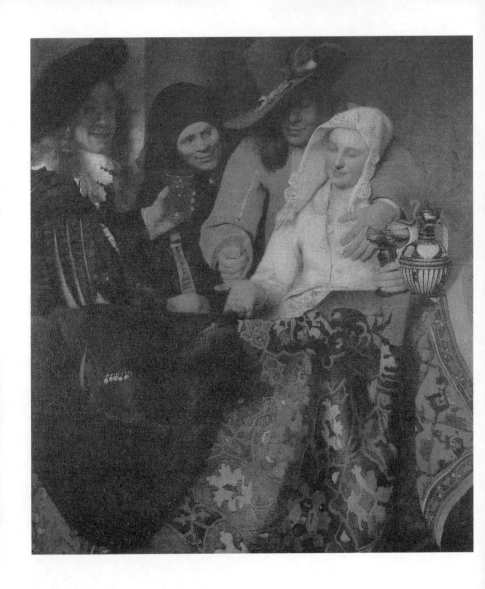

"귀스타브 반지프는 이 작품에서 감탄할 만한 대목을 보았다. 식탁을 덮은 오리엔트 양탄자,
블라우스까지 환하게 모발을 늘어뜨린 여자의 얼굴, 즉 여기에서 이미 저 대단히 독특한 베르메르의
노란색을 본 듯하다. 그런데 또 하나 분명한 것은 당대의 화가들이 그토록 골백번씩 다룬
이 주제를 다루면서, 베르메르는 아직 주변 취미로부터 자유로운 개성을 펼치지 않는다는 점이다.
「디안의 화장」과 「마르다와 마리아 집의 예수」를 마찬가지로 초기 작품으로 보더라도,
이 세 가지 주제의 다양성은 이제 막 싹트기 시작하는 재능의 불안과 망설임을 전한다."
「화류계 여자」, 드레스덴 시립미술관. '뚜쟁이' 라고도 한다.

그는 1632년에 태어나 1675년에 죽었다. 1653년에는 델프트 화가조합에 가입했다. 아마 그는 1650년경부터 도제로 일하기 시작했을 것이다. 이때는 네덜란드에서 미술이 한창 풍요롭던 시절이었다. 렘브란트는 전성기를 누리던 중이었다. 프란스 할스는 이미 늙었지만 여전히 왕성하게 그림을 그렸다. 헤라르트 도우*, 브라우웨르, 반 오스타데, 메취, 테르뷔르흐, 아우웨르만스, 코이프, 포터, 위난츠 등도 결실을 거두고 있었다. 또 베르메르와 나란히 브레켈렌캄프, 니콜라스 마스, 칼프, 반데벨데, 미에리스, 피터 데 호흐, 호베마*, 얀 스테인, 로이스달, 하카르트도 그림을 시작했다.

- 1613~1675. 헤리트 도우라고도 한다. 렘브란트의 제자로 레이덴에서 활동했는데 눈속임 정물화 등에서 뛰어났다.
- 1638~1709. 암스테르담 화가. 풍경화의 선구적 거장으로 로이스달의 제자였으나 나중에는 경쟁자가 되었다. 이후 포도주 수입감독관으로 임명되어 봉직하면서 그림을 포기했다. 원근을 시원하고 깊게 강조하는 개성적 화법으로 잘 알려져 있다.

델프트에는 후대 사람들이 그 이름을 기억하는 화가가 있었다. 카렐 파브리티위스라고 렘브란트의 제자였던 이 인물은 1654년, 서른 살에 비극적으로 사망하게 된다〔화약창고가 폭발한 대재앙에 희생되었다〕. 그는 이 거장으로부터 깊은 영향을 받았다. 이 영향은 수많은 화가들에게도 불가항력으로 파급되었다. 그런데 베르메르가 그림을 시작할 무렵, 홀란드에서 화가들은 두 파로 나뉘어 있었다. 렘브란트의 모범을 따라 우의적인 자연 속에 불안한 세계를 환기시키는 파와 아주 정확한 표현으로 당대의 초상을 그리는 파가 있었다.

베르메르는 이 두 계보 중 어디에도 속하지 않았다. 그는 두 번째 화파 작가들과 아주 다르게 꽤 큰 크기로 비슷한 주제들을 그렸으므로, 뷔르거는 그를 렘브란트의 제자로 생각하고 싶어했다. 하지만 베르메르는 그와 거의 닮은 데가 없게 될 것이고, 사람들은 그를 또 다른 거장, 특히 엠마뉘엘 데 비트와 비슷하다고 생각하게 되었다. 데 비트 또한 대단히 중시되는 화가인데, 이 사람이 그린 교회 실내에서도 베르메르의 그림에서 되살아나는 빛나고 투명한 물감을 찾아볼 수 있다고 생각하기 때문이다.

의심은 여전했다. 1653년 델프트 조합에 가입했을 때 그는 암스테르담에서 돌아온 것일까? 렘브란트의 화실에서 나왔던 것일까? 이런 질문을 풀어줄 답은 전혀 없다. 아르센 알렉상드르는 베르메르를 연구하면서, 다시 한 번 다음과 같은 의혹을 제기하며 토레 뷔르거가 내세운 가설을 지지했다.

"토레의 전제가 상당히 완강했다고 해야 할까? 그는 드레스덴의 대작〔화류계 여자〕을 검토하고 나서 그런 전제를 내세웠다. 그는 네 명의

인물로 구성된 이 훌륭한 그림을, 단지 무릎에 사스키아[렘브란트의 첫 번째 부인]를 앉힌 채 술을 마시는 저 유명한 렘브란트의 그림과 비슷하다는 점만이 아니라—대단히 빼어난 솜씨와 그 서명에도 불구하고 이 그림을 렘브란트의 것으로 가정한다면—, 여전히 그보다 조금 더 뛰어나다고 보았다. 반대로, 엠마뉘엘 데 비트 같은 화가의 영향은 밝은 실내를 좋아하는 취미와 새틴처럼 고운 됨됨이에서 더욱 잘 드러난다.

[…] 그러나 이런 우리의 반대 입장은 부다페스트 미술관에서 노란 장식끈과 흰 블라우스에 검은 드레스를 입은 놀라운 여인상[87쪽 도판과 설명을 참조]을 보면서 깨져버렸다. 유례없는 이 걸작은 누구도 알지 못했던 만큼 더욱 경축할 만한 작품이다. 여기에서도 렘브란트 풍의 영향과 유사성은 부인하기 어렵다.•"

설사 아르센 알렉상드르가 이렇게 확신한다 하더라도, 어쨌든 그는 뷔르거의 의견에 동조하지 않고 질질 끌어왔던 대단히 심각한 이유가 있었다.

물론 부다페스트의 초상과 또 몇 해 전부터 베르메르의 것으로 간주되고 그의 솜씨가 확실해 보이는 브뤼셀에 있는 초상은, 어떤 점에서 「화류계 여자」 못지않게 솜씨 면에서 렘브란트를 연상시킨다— 그 구성 역시

• 이 여인상은 현재는 베르메르의 작품에서 제외되었다.

마찬가지다──. 그러나 베르메르의 나머지 작품들을 알게 된 지금, 렘브란트의 격정적인 재능과 닮은 것은 없다. 가령 베르메르가 정말로 렘브란트의 제자였다면, 그는 그 천재의 막강한 후광에서 완전히 벗어날 만큼, 또 모든 제자들이 그 지울 수 없는 자취를 간직하는 그의 화실을 벗어날 만큼, 때 묻지 않고 참신한 개성과 순수한 조합을 보여주기 때문에 더욱 위대하다. 그가, 빛이 인간과 사물 주위에서 해내는 역할을 이해하기 시작했다는 점에서 렘브란트 화실에서 통용되던 빛의 마술에 매혹되었을지 모르지만, 그가 포착한 빛은 렘브란트의 빛과 전혀 다르다.

렘브란트의 빛은 환상적이다. 그것은 인물을 감싸지 않는다. 그것은 인물을 몽상 속에서 후광처럼 밝힌다. 초상 몇 점을 제외하면, 부드럽게 퍼지는 이런 빛은 생기를 돌게 하지 않는다. 색에 광채를 주지도 재질감을 도드라지게 하지도 않는다. 그것은 일종의 반사광이다. 그 속에서 색채는 약해지고 뒤섞이며, 재질은 거칠게 대조된다. 렘브란트와 베르메르의 빛은 닮은 데라고는 전혀 없다. 베르메르의 작품에서 빛은 야외의 신선함과 맑은 하늘의 청명함과 그윽한 숨결을 실내로 끌어들이며, 오직 반짝이게 하려고 색채를 건드리고, 재질을 더욱 도드라지고 부드럽게 한다. 즉 황홀한 도취로 퍼질 뿐이다.

렘브란트와 베르메르는 표현도 전혀 다르다. 렘브란트는 항상 신비롭다. 그러나 베르메르는 항상 투명하고, 만져볼 수 있을 만큼 밝은 생활을 보여준다. 그가 주제에 접근할 때 스칼모를리 성〔스코틀랜드 국립미술관〕에 있는 유화「마르다와 마리아 집의 예수」처럼, 한 사람은 덧없고 배회하며 불안한, 즉 고통스럽게 풀어야 할 사고를 보여주는 반면, 또 한 사람은 단순하고 열광적인 자명성을 보여준다.

렘브란트의 인물은 시선에 거의 언제나 수심이 어려 있다. 눈길은 어둠 속을 더듬는다. 종종 그것이 바라보는 것이라 해봐야 모종의 수수께끼 같은 요소를 찾아내려고 하는 불확실한 빛 속에서 벌어지는 일이다. 렘브란트는 자기 인물들을 응시할 때, 눈부신 살결과 그 명랑한 활력이 부족하다. 그는 그들을 사람들 곁의 현실을 전혀 상기시키지 않는 무대장치 속에서 화려한 사치품과 구하기 힘든 황금과 보석으로 치장한다. 그 인물들은 우리가 얻지 못할 행복을 공허하게 추구한다. 인물들의 눈길은 안심할 만한 진실을 찾아 반짝이지만, 우리들 속에 있거나 우리 주변의 진실은 아니다. 그 인물들은 일반적으로 불편하고 고통스런 인상을 준다. 그 대단한 시선 주변에서 우리는 우리에게 친근한 것을 전혀 찾지 못하기 때문이다. 그들의 살결 또한 그들의 생각처럼 거칠고 부담스럽다. 그들의 휘황한 치장은 어둠 속에서 어지럽게 그 둘레에서 솟아나는 장식처럼 몽상적이다. 재질은 종종 기분 좋게 보이지 않는다. 그의 작품에서는 인간의 사고가 유일하다. 이렇게 도도하고 말이 없는 인간들은 움직이지도, 위축되지도, 쾌락을 즐길 수도 없을 듯하다. 그들 곁에서 지상의 세계와 그 다양한 형태와 색채, 그 질감으로써 고무된 욕망과 풍요는 전혀 보이지 않기 때문이다.

그리고 바로 이런 인상을 좀 가라앉힐 때, 식스 가家의 초상에서, 화가 누이의 초상 같은 것이나 '조합원'을 그린 그림에서, 렘브란트는 비로소 지극히 감동적이다. 그렇지만 그가 이렇게 있는 그대로 아름다운, 즉 인간 그 자체의 신뢰를 표현하는 그럴듯한 인간상을 보여주는 경우는 드물기만 하다. 인간이 위대하고 강하며, 믿기 어려운 악몽에 휘둘리지 않고서 매우 고상할 수 있다는 확신은 없다. 그가 전혀 살아 움직일 수 없는

몽상의 왕국에 들어서 있는 것이 아니라, 자기 고장의 하늘 아래, 건강한 빛 속에 서 있는 인간일 수 있다는 확신 말이다. 렘브란트는 젊은 시절에 보여주었던 이런 소박한 시각을 말년에 가서야 되찾았다. 파산해서 자신이 쌓아온 부를 다 날려버렸을 때였다. 그제야 그는 꾸밈없는 인간을, 그 은밀한 위대함을, 그 소박한 아름다움을, 황금 옷을 걸치지도 예언자처럼 거창한 복장을 하지도 않은 그런 인간을 다시 보았다. 그런데 만약 베르메르가 그의 제자라면 이는 1650년경일 텐데, 바로 렘브란트라는 거장의 영광이 절정에 달했던 때이고, 모든 인위적 표현이 그가 주시했던 막막한 신비로 뒤덮여 있을 때여야 한다.

하지만 「우유 붓는 여인」과 「진주 목걸이」를 그린 힘차고 건강하며, 맑고 눈부신 천재적인 화가에게서 이와 같은 것은 전혀 보이지 않는다.

더구나 몇몇 작품이 입증하는 솜씨의 상당한 유사성에도, 우리가 아는 베르메르의 삶으로 미루어볼 때, 그가 렘브란트의 화실을 다녔을 법하지는 않다. 뷔르거 자신도 이 문제에서 일관된 입장을 보이지는 않았다. 그는 베르메르가 파브리티위스의 제자라고 여겼다. 그런데 이런 추측은 아주 흥미로운 자료에 근거를 두고 있었다. 뷔르거는 파브리티위스가 사망하고 나서 아르놀트 본이 간행한 운문집에, 이 요절한 화가를 애도하면서 베르메르를 파브리티위스가 키운 재간꾼이라고 말한 대목을 인용했다. 미술사가 이메르체일도 이 견해를 채택했다. 그런데 파브리티위스는 베르메르보다 단 한 해 전에 '메이스터 쉴더'로 등록했으므로, 베르메르가 그 제자일 수는 없다. 그럴듯한 가설을 내세우자면, 파브리티위스가 베르메르의 동료일 수는 있다. 파브리티위스가 청소년기 베르메르의 선배로서 조언을 하고, 그렇게 베르메르가 간접적으로 가볍게, 파브

리티위스가 꿰뚫고 있던 렘브란트의 가르침을 따를 수 있었을 것이다.

베르메르를 연구하면서 앙리 아바르는 그를 렘브란트의 제자로 삼으려는 가설을 배제해야 할 중대한 근거를 들었다. 뷔르거는 그 같은 가설을 내놓으면서 주민증 같은 자료를 전혀 확보하지 못한 상태였지만, 아바르는 그것을 찾아냈다. 그런데 이 출생신고 기록에서 아버지 레니에르가 가족의 성조차 서명하지 않은 것은 수치스러워했다는 표시이며, 증인들이 소매상이었으므로 레니에르와 그 부인 디나 발텐스의 생활은 매우 어려웠음을 알 수 있다. 베르메르는 가난했다. 이것만은 확실하다. 1653년 스물두 살에 거장이 되었을 때 그는 6플로린에 불과한 조합 가입비를 내지 못했다. 믿을 만한 조합장부의 기록에 따르면 그는 1플로린 10센트를 입금했다. 나중에 삼 년 뒤인 1656년에야 그 나머지를 납부할 수 있었다.

오브레인이 찾아낸 자취인 몹시 변변찮은 유산도 이런 빈곤을 확인해준다.

그는 가난했다. 결국 부모가 그를 암스테르담의 렘브란트 화실로 보낼 만한 개연성은 거의 없다. 그런 와중에 1653년, 그는 델프트에서 결혼했다. 그가 이 결혼을 하고 나서 그 도시를 떠났을까? 이것 또한 전혀 불가능하다. 사망신고서는 그가 신혼 때, 카타리나 보네스처럼 전에 살던 장터 동네를 떠나 옛 둑방촌으로 이사했다는 사실을 입증한다. 시장 동네

• 델프트의 한 구석진 동네.랑겐디크 동네로, 블라밍스트라트 이웃이다. 이 이웃 마을에서 베르메르의 어머니 디나 발텐스가 1670년에 사망했다. 우리는 그가 미성년 자녀 여덟을 남겼다고 알고 있다(이후 자녀가 열 명이었다는 주장과 열세 명이었다는 주장이 나왔다. 여덟을 제외한 나머지는 모두 어려서 죽었다).

에 이웃한 아우덴°에서 속속 태어나는 아이들의 착실한 아버지로서 그는 여행을 할 수 있는 형편이 못 되었다. 다른 한편 아르놀트 본이 1654년에 증언한 바에 따르면, 베르메르는 델프트에서 1662년에 조합 선임자인 부회장에 선출되었고, 1667년에 디르크 반 블레이스비크는 베르메르를 델프트의 유명 인사로서 인용했으며, 발타자르 드 몽코니스는 1665년에 출간된 『여행일지』에서 이렇게 말하고 있다.

"델프트에서 나는 화가 베르메르를 보았다. 그는 자기 작품을 전혀 갖고 있지 않았다. 우리는 어떤 빵집에서 그의 작품을 보았는데, 인물화 한 점인데도 600리브를 주고 구입했다고 한다."

이런 전반적인 사실로 미루어 그가 암스테르담에서 살았을 여지는 희박하다.

그가 렘브란트의 제자가 절대 아니라면 누구에게 배웠을까? 우리는 앞에서 뷔르거의 첫 번째 생각을 알았고—베르메르가 파브리티위스의 제자라는—이는 검토한 바와 같다. 아바르는 또 다른 추측도 했다. 얀 베르메르의 출생신고서에 브라메르라는 이가 대부로 적혀 있는데, 이 사람의 형제인 화가 레오나르트 브라메르가 그 당시 델프트에 살았으니까 그가 스승일 가능성이 크다는 것이다. 이런 대부의 존재를 통해 베르메르 집안과 브라메르 집안이 절친했다고 짐작할 수 있다. 또 매우 신빙성이 높은 것은 베르메르가 열여섯 살에—6년간의 도제 기간을 거쳐 스물두 살에 독립 화가가 되었다시피—스승을 택했을 것이고, 그의 아버지가 친구 레오나르트 브라메르를 생각했다면 이는 아주 자연스러운 일이 된다.

이 레오나르트 브라메르는 이류 화가였지만 매우 흥미로운 인물이다.

1596년 델프트에서 태어난 그는〔1674년경 사망〕1614년 이 도시를 떠나 프랑스를 거쳐 로마에 체류하면서 아담 엘츠하이머를 만났고, 비록 그전부터 렘브란트를 알고 있었지만 새삼스레 음영의 마술에 끌렸다. 그는 그 뒤 홀란드로 돌아와서〔1628년〕렘브란트의 친구가 되었다. 렘브란트가 그렸던 그의 초상에서 미루어 알 수 있는 사실이다. 그의 예술이 「조합원」을 그린 거장의 예술을 닮았더라도, 이는 일방적 영향뿐인 일정한 취미공동체에 다반사였던 일일 뿐이다. 브라메르는 아주 흥미롭고 개성적인 화가였다. 환상적인 빛에 잠긴 화면은 대단히 고상한 인물을 보여준다.

베르메르가 1647년에 도제생활을 시작했을 때, 브라메르는 쉰두 살이었고 델프트에 돌아와 있었다. 한마디로 베르메르가 레오나르트 브라메르의 제자라는 가설이 합리적이다.

브라메르의 몇몇 작품은 그의 제자로 추정되는 베르메르의 작품과 놀랍도록 유사하다. 독특한 베르메르의 청색은 무어라 정의하기 어려운 경이로운 파랑으로 어디에서도 보기 힘든 색이다. 다만 빈 박물관에 있는 브라메르의 그림에서는 볼 수 있다. 그는 이 박물관이 소장하고 있는 두 편의 알레고리 가운데 「바니타스*」에서 그런 청색을 보여준다. 화면 구성은 귀중품이 가득한 탁자 한구석에 앉은 여자를 보여준다. 그녀는 금

* 보통 과일이나 먹거리, 사냥감 등 식당이나 거실에 거는 용도로 그린 풍속화의 일종인 정물화를 가리킨다.

목걸이를 걸고 있다. 탁자 뒤로 한 사내가 서서 류트를 연주하고 있다. 나는 이 주제가 베르메르가 그린 수많은 연주회와 치장하는 여인상과 비슷하다고 주장하려는 것이 아니다. 또 베르메르의 작품에서나 고유한 실내 인물의 멋진 스타일이나, 경건한 마음을 일으키는 소재와 비슷하다고 주장하려는 것이 아니다. 단지 환하게 드러나는 과정, 화면 한복판에서 옷자락 끝에 칠한 파란 물감 자국의 찬란함을 지적하고 싶을 뿐이다. 바로 이 청색은 오직 베르메르에게서만 다시 볼 수 있다. 암스테르담에 있는 「편지 읽기」 속의 여주인공의 옷과 덴 하그에 있는 「소녀」 속에 등장하는 탁자, 「우유 붓는 여인」, 「당텔 짜는 여인」, 「진주 목걸이」, 「화실」, 피에르퐁 모르강 소장품 「편지 쓰는 처녀」 속의 탁자를 덮은 양탄자 등 스무 점 남짓의 그림들에서 볼 수 있다. 이렇게 도제수업의 문제는 갑자기 밝혀진다.

그러나 이 문제는 논란거리야 물론 되겠지만, 우리가 보기에 호기심에서 나온 관심만을 끌고 있다.

그의 스승은 누구였을까? 베르메르 데 델프트는 누구도 닮지 않았다. 그는 당대의 홀란드 미술과 뿌리부터 다르다. 단지 작품의 표현과 스타일과 시각만이 아니라, 솜씨에서도 그렇다. 그는 정말 자신이 열광적으로 그린 개성적 인물 가운데 한 명이다. 그들을 끌어냈던 것을 아무것도 찾을 수 없기 때문이다. 그 자신만의 시선과 사고 외에는.

III

환경

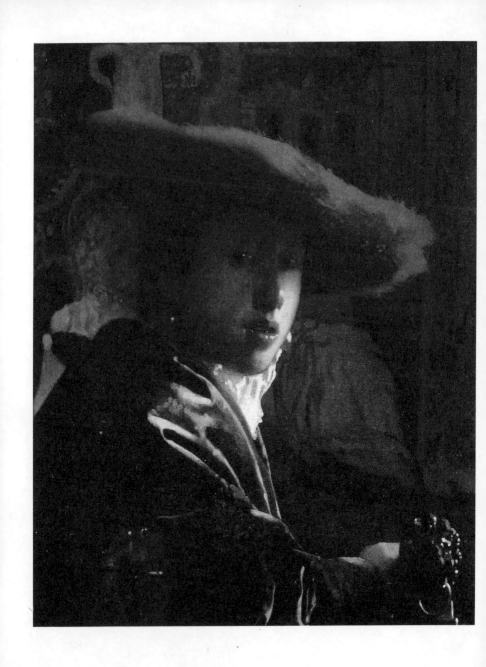

「빨간 모자를 쓴 여인」, 워싱턴 국립미술관.

가장 명석한 미술사가들이 17세기 홀란드 미술을 연구하고 분석해서 그 특징을 찾아냈다. 이 경이로운 화파는 네덜란드 연합주가 정치적으로 독립하면서 의식이 해방되고, 결국 감탄할 만한 상업적 번영을 이루었을 때에 맞추어 만개했다고 텐느*와 프로망탱은 말했다. 이런 스승들이 이미 파헤친 곳을 다시 뒤적이려는 것은 잘난 척이겠고 수치스러운 일이겠다. 그들은 17세기 홀란드 회화가 어떻게 그렇게 될 수밖에 없었는지 보여주었다. 이 민족은 자신들의 불가피한 투쟁과 더디고 고된 간척을 통해서, 즉 어떤 점에서든 그 땅을 만들어내는 데 참여하지 않을 수 없었기 때문에 더욱 사랑할 수밖에 없는 자연과 현실에 각별하게 결부되었다. 말하자면 꿈을 꿀 시간이 없었던 민족이다. 또 영웅적인 에너지를 지불

• 이폴리트 텐느, 1828~1893. 프랑스 역사가이자 철학자. 예술의 역사성과 사회성을 중시한 걸작『예술철학』을 비롯해 많은 예술론을 남겼다. 그의 사회적 결정론은 예술사 연구에 획기적인 전환점이 되었다.

하고서, 자기에게 너무 추상적 상징이었던 종교에서 벗어났던 민족이요, 끈질기게 탐색하는 학자들을 거느렸던 민족이자 결국 기꺼이, 하지만 신중한 지혜로써 지상의 작물을 훌륭하게 거래로 연결하는 결실을 거두었던 민족이다. 경제체제의 경쟁을 대의로 내세웠던 것보다 더욱 끈질기던 외국인들의 선망을 끊임없이 경계했던 이 민족은 눈앞의 현실에 결부된 예술을 가질 수밖에 없었다.

우리는 종종 이 민족이 렘브란트를 제대로 이해하지도 찬미할 줄도 모른다는 반박을 받는다. 그런데 이런 반박은 당치 않다. 어떤 식으로든 렘브란트의 천재성을 깎아내리려 하지 않고서, 우리는 데 비트* 형제가 활약하던 시대이자 영국과 해전을 벌이던 시대였으며 종교적 투쟁이 여전히 해묵은 불확실성에 부딪히고 있던 시대에, 홀란드 사람들이—이런 시대에 예술작품 감상이라는 것은 세심한 토론과 행동의 와중에 짧은 휴식 같은 것이었을 뿐임으로—보기 드문 천재이자 이제 막 그토록 끔찍한 고통에서 벗어나, 과거의 상징과 또 그가 기이하게 강조한 눈앞의 현실을 번안한 시각과 결부된 환상적이면서도 화려한 상상력의 렘브란트를 이해할 줄도, 이해하려고 하지도 않았을 것으로 이해한다. 자기 나라를 일으켜 세우려는 홀란드 사람, 영국과 에스파냐의 선단과 겨루는 홀란드

• 요한과 코르넬리스 데 비트 형제는 17세기 도르트레흐츠 출신으로 고위관직을 지낸 네덜란드 정치가이자 군인이다. 1672년 영국과 프랑스 연합군을 해전에서 격파한 위대한 구국의 영웅이었다. 그러나 반대 세력이던 오랑헤 가문 측의 모함으로 부화뇌동한 군중들에게 무참하게 살육당했다. 네덜란드 역사는 이 형제의 무고한 죽음을 자신들의 전통에서 가장 치욕적인 사건으로 기억하고 있다.

사람, 자신의 풍습과 열망에 충실하게 종교를 재편하던 홀란드 사람이 요덴브레이스트라트[렘브란트가 살던 동네]의 마술사 같은 화가의 놀라운 몽상에 오래 기웃거릴 수는 없었다.

결국 홀란드 사람들은 힘을 비축해야 했고, 의지와 남성적 사고와 확고하고 분명한 판단이 조금이라도 저하된다면 돌이키지 못할 재앙을 초래할 수 있었으니, 렘브란트의 그림이 발산하는 복잡한 고민과 불안의 표현을 그다지 공경하지 않았을지 모른다. 그들이 이 예술의 장엄함과 강렬한 감정에 좀 더 접근하고, 좀 더 예민해질수록, 그들은 거기에서 돌아설 수밖에 없음을 인정해야 했다. 그들은 설명할 수도 없는 드라마와 풀 수도 없는 교리문답의 아득히 먼 광채로 빛나는 이 엉뚱한 시각에, 불안이 뒤섞인 아름다움의 슬픔에, 심지어 여자의 관능조차 아무런 사실적 쾌감도 남기지 않고서 애당초 그런 시도를 꺾어버리는 신랄한 미적 감각과 수수께끼처럼 기이한 빛에 담긴 위험을 간파했다.

그들은 분명하게, 아주 분명하고 사실적으로 모든 어둠과 의심을 거둬내고, 명료하게 목표를 간파해야만 했다. 그들에겐 큰 용기가 절실했다.

그러자면 그들은 의심을 키울 수 없었다. 그렇게 용감하자면 그들은 자신들이 노력과 희생을 대가로 치르면서 정복한 것을 믿어야 했다. 그들은 삶을 사랑해야 했고, 그 따뜻함을 고양시키고 그 기쁨과 자부심과 열광을 드높여야 했다. 그들이 용감하고 강하자면 욕구와 신념이 있어야 했다. 이런 때에, 이런 신념과 역사적 사건이 과거의 신앙을 뒤흔들어놓은 바로 그 시간에, 살아 움직이는 본능으로 인간 그 자체의 신념만이 있을 뿐이었다. 그들에게는 단순하고도 강력하며 낙관적인 예술이 필요했으리라.

그들에게 이런 낙관적인 예술이 있었다. 그렇지만 이런 것은 모두의 입맛에 맞는 것인 만큼 꽤 조잡했다. 때로 텐느가 공공회화라고 불렀던 것과 렘브란트, 프란츠 할스, 볼, 라벤슈타인, 반 데어 헬스트 등의 화폭에서 의무적으로 그린 시민의 초상화들을 한자리에 모아놓으면, 상당한 영화榮華와 영웅성이 드러나지만, 이젤 그림에서 화가들은 가장 사소한 현실에 휘황찬란한 복장을 입히거나 일종의 거친 입맛을 다시며 그릴 뿐이고, 삶에 대한 욕구와 선망을 고취시킬 뿐이다. 홀란드의 소장파 대부분은 이런 것이나 그리고 있었다.

프로망탱은 이렇게 주장한다.

"홀란드 회화는 홀란드의 초상일 뿐이며 그럴 수밖에 없다. 그 외적 이미지, 충실하고 정확하며 완전히 닮은, 어떤 꾸밈도 없는 외적 이미지. 사람과 장소의 초상, 부르주아의 풍속, 광장, 거리, 시골, 바다와 하늘, 소박한 요소로 축소된 이런 것이 홀란드 화파가 추구한 소재이며, 그 시작부터 쇠퇴까지 그랬을 것이다."

조목조목 홀란드 미술의 특징을 짚으며 텐느는 이렇게 덧붙인다.

"그 전체 화가 중에서 오직 두 사람, 로이스달은 예리한 정신과 특이한 교육적 우수성으로, 특히 렘브란트는 독특한 눈의 구조와 천재적인 탁월한 야성으로써 그 민족과 시대를 넘어섰다. 게르만 민족을 하나로 묶고 또 현대적 감정으로 이끄는 공통된 본능으로까지."

앞서 말했듯이 프로망탱은 베르메르 데 델프트를 이름만 대고 말았다. 그는 1875년에 그 글을 썼고, 1865년에 위의 글을 쓴 텐느는 베르메르의 이름을 들었지만, 그가 글을 썼을 때는 확실히 델프트의 거장에 대해 전혀 아는 것이 없었다. 즉 뷔르거가 베르메르를 주목한 것은 바로 그 뒤의 일이었다. 텐느가 그를 좀 더 잘 알았더라면, 물론 그를 위의 두 화가 곁에 올려놓았을지 모른다. 그 나라의 환경과 시대의 시각보다 월등한 시각을 보여주었다고 말이다.

가령 렘브란트의 개성이 불가분하고도 자명하게 홀란드 화파와 아무런 공통점이 없을 정도로 특이하다고 한다면, 심지어 그 민족의 정신과 취향과도 전혀 무관하고 게다가 우리가 앞서 꼽았던 그럴 만한 이유로 그 민족으로부터 인정받지 못했다면, 베르메르는 이와 다른 방식으로 특출했다.

그는 물론 자기 나라에 훌륭하게 속해 있으면서도 그 나라에서 월등히 벗어나 있었다. 그는 자기 예술을 둘러싼 주변 환경을 따르면서도 자신의 예술을 확대했다는 점에서 남다른 사람이다. 베르메르는 피터 데 호흐, 테르뷔르흐, 니콜라스 마스 또는 메취, 베르케이데처럼 가장 평범한 것들을 골라서 그렸다.

그는 또 친숙한 생활만 주목했다. 오스타데, 브라우웨르 또는 얀 스테인처럼. 그런데도 이들 중 누구와도 닮지 않았다. 자신만을 주시하면서 생각하는 렘브란트를 닮지도 않았다. 어쨌든 아무런 생각 없이 자기 주변을 주목하는 그림을 그렸던 멋지고 매력적인 이런 화가들 중 그 누구와도 닮지 않았다. 베르메르는 가장 먼저 자기 주변을 주목하면서 생각한 화가였다. 사람들이 보지 못하는 것을 그린 렘브란트와, 오로지

사람들이 보는 것만을 전적으로 그린 다른 화가들 사이에서, 오직 그만이 눈에 띄는 현실의 겉모습을 간직하면서 더욱 키우고 변모시킨 사람이다.

다른 화가들은 색채와 동작을 즐겼다. 그들은 오로지 사실주의자였다. 때로는 그림의 촉감이 너무 가깝게 느껴지는 나머지 그렇게 격렬하고 거친 육감적 느낌만 있는 것은 아닌지, 오스타데와 브라우웨르 같은 소장파의 회화에서 예술이라는 것이 과연 있기는 한 것인지 묻게 될 지경이다. 가령 렘브란트가 당대 홀란드 사람들의 명확한 사고와 힘에 넘치는 행동에서 지나치게 멀어져 있었다고 한다면, 홀란드 사람들은 많은 화가가 개발을 시도하기도 했지만, 순수하고 즉각적이며 밀접한 객관성으로써 더욱 고양된 예술을 필요로 했던 것이라 하겠다. 실용적이지만 개방적인 지성과, 이제 막 그토록 막대한 인내와 영웅적 희생을 치르고서 확대된 의식과 정치적 자유를 쟁취한 사람들의 자부심에 가득한 그 정신을 우리는 감안해야 한다.

끈덕진 고집으로 세계를 탐험하고 풍요를 누리는 가운데 과학을 존중하며, 저명 학자들로 넘치는 대학들을 뿌듯해하던 이런 지성, 이런 당시의 정신 상태에서는 고상함을 열망할 수밖에 없었을 것이다. 더구나 홀란드 사람들은 기꺼이, 시장과 선술집에서 시끌벅적한 휴식과 따끈따끈한 연애를 조용히 즐기거나 가정생활의 미식을 만끽하면서, 또 다른 것이 있음을 알고 원했을 것이다. 자신에게서 너무 멀어지지 않으면서도 자신을 넘어서는 곳으로 이끌어줄 그 무엇 말이다.

바로 이런 것이야말로 베르메르 데 델프트가 그들에게 주려 했던 것이다.

렘브란트와 그 추종자들은 꿈속에서 살았다. 또 다른 홀란드 화가들은 그를 완전히 배척했다. 그들은 미의 창조라는 임무를 부인하면서 충실하게 재현했다. 이 두 개념 사이에서, 베르메르는 하나의 방향을 찾는다. 그리고 그 시대, 그 환경에서 완전히 자기만의 예술을 지켜나간다.

IV

예외적 예술

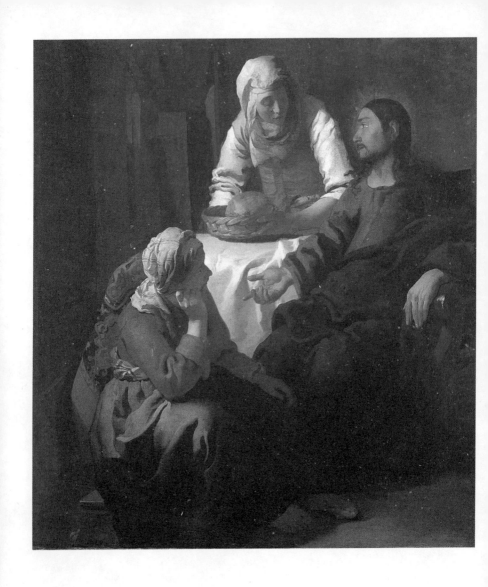

「마르다와 마리아 집의 예수」, 스코틀랜드 에딘버러 국립미술관.
"이 그림에서 베르메르는 자신이 살고 있는 익숙한 현실세계에 예민하게 접근한다.
주님께 빵을 건네는 마르다는 나중에 그가 그리게 될 모든 하녀의 여왕인 셈이다.
또 이렇게 상상하는 것이 당연하겠다. 베르메르 자신이 가장 덜 우의적이고 덜 요란한 가정생활을
그리길 좋아한다는 것을 알게 되고 또 그리려고 했던 것이 동기가 되어 이 인물을 그렸다고."

베르메르의 작품들을 정확하게 연대순으로 분류하기란 불가능하지 않지만 힘들다. 연도가 확실한 것은 드물다. 「화류계 여자」는 1656년, 「디안˚의 화장」은 1650년대부터 1660년 사이쯤이랄까. 화가를 따라서 이런 연도를 매기자면 프랑크푸르트의 「지리학자」는 1668년이 되겠다. 논리적으로 접근한다면, W. 마르탱은 상당히 신빙성 있게 「마르다와 마리아 집의 예수」를 그 주제와 화면구성과 크기로 미루어 「디안의 화장」, 「화류계 여자」와 같은 시기로 보았다. 실내의 인물들을 그린 다른 작품들은 「지리학자」의 연대가 확실하다면 이보다 나중 것들이 되겠다.

「화류계 여자」가 화가의 초기 작품에 속한다는 점은 분명하다. 1656년에 그는 스물다섯 살이었다. 독립 전업화가로 등록한 지 3년째 되던 때였다. 그의 개성은 아직 드러나지 않는다. 「화류계 여자」에서, 일반적

˚ 로마 신화에서 사냥과 숲과 달의 여신. 그리스 신화의 아르테미스와 유사하다. 영어로 다이애나로 표기하기도 한다.

으로 열광하고 내가 위대한 화가로서 이 세상에서 가장 그윽한 맛을 주는 예술가라고 보는 베르메르에게 깊이 감탄하고, 이 작품에서 훗날 분석을 뿌리치게 될 경이로운 기법의 싹을 본다고 하더라도, 나는 당대에 베르메르를 두드러지도록 만드는 그토록 유례없이 폭넓고 고상하며, 순수하고 독특한 시각, 미묘한 감수성과 명쾌한 정신 같은 것을 전혀 느낄 수 없다.

「화류계 여자」는 진지하고 화려한 장인정신이 발휘된 좋은 그림이다. 눈부신 색과 톡톡한 재질, 견고한 형태, 어느 모로 보나 훌륭하다. 우리가 베르메르의 다른 작품들을 모른다면야 이것을 그린 작가는 그저 당대의 훌륭한 화가였다고 생각할 수 있다. 당대의 많은 홀란드 화가들은 깊은 감정이 없는 쾌락, 약간 거칠지만 관능적인 쾌감의 힘을 불러일으키는 그림을 그렸다. 나로서는 우리가 그에 대해 알고 있는 거의 모든 것으로 미루어, 그가 이런 솜씨보다 뛰어나다고 본다.

이 그림과 그 연대는 화가가 이룩한 발전의 폭과 또 그가 애당초 품었던 예술관에서 멀어지게 되는 거리를 가늠하는 데에, 적지 않게 소중한 자료가 된다.

바로 이 「화류계 여자」를 그것보다 여러 해 뒤에 베르메르가 그린 걸작들과 반드시 비교해야 한다. 바로 이 한 점에서만, 베르메르가 엄격하게 당대적인 그림을 그렸다고 할 수 있을 듯하다. 그는 영원한 표현으로써 예술을 하게 되면서 그 시대와 멀어지게 된다.

물론 이 천박한 주제에 위대함을 새겨보려 하면서, 이미 배경에 있는 늙은 여자의 인상적인 두상과 같은 형태를 찾는 데에서 다가올 작품들의 종합적 시각을 예감할 수 있다. 젊은 여자의 머리로 떨어지는 빛의 부드

러운 쾌감과 하얀 모발과 노란 옷의 빛나는 조화에서 청정성이 예고된다. 그렇지만 주제는 사소하며 그것을 보여주는 방식은 그런 일화를 넘어서서 고양되지 않는다. 구성과 색채에서도 나중에 베르메르의 그림들을 홀란드 소장파의 것과 현저히 다르게 구분해줄 통일성이 보이지 않는다—특히 이 점이 두드러지지만—미소와 심지어 추근거리는 몸짓에서조차 의식적이며 묵직한 인간성의 율동을 부여하게 될 그런 순수성, 흠잡을 데 없이 심오해지는 기품과 고귀한 평정 같은 것이 여기에는 아예 없다.

「화류계 여자」에서 베르메르의 솜씨와 명암은 렘브란트를 약간 닮았고, 표현에서는 홀란드 화파의 나머지 화가들을 꽤 많이 닮았다. 그렇지만 다른 면에서는 그 누구도 닮지 않았다.

그가 「디안의 화장」을 그린 시기가 언제였든지 간에, 이 작품은 그것을 구상하던 시간과 장소에서 매우 비범한 일이었을 듯하다. 가령 거기에서 잘려나간 부분의 연도에서 짐작하듯이, 정말로 1669년 이전에 제작되었다면 그것은 더욱 기적적인 일이겠다. 사실상 단 사 년 만에—1656년에서 1660년까지—화가의 개성이 「화류계 여자」의 솜씨에 이를 정도로 활짝 피어났다는 것은 굉장한 일이다. 우리가 알다시피, 실내를 그리는 이 화가가 고대적 몽상에 그토록 근접하는 우아하고 힘찬 이런 찬가를 구상하고 그려냈다는 것은 정말이지 대단하다. 그래서 이 그림을 베르메르 데 델프트의 그림으로 보지 않고 오랫동안 주저했다는 것도 이해할 만하다. 그저 그것을 그릴 정도로 그보다 더 유능한 홀란드 화가를 찾아보았지만 허사였다. 우선 척 보기에 이 그림 앞에서 놀라움에 사로잡힌다면 마우리츠호이스 미술관 측이 오랫동안 의심했던 의견이 지지

를 받기도 하겠지만, 스토이어와 또 그 뒤 곧바로 트 호프트와 왈러처럼 그것을 검토하고 다시 보면 볼수록, 그의 것일 수밖에 없다는 사실에 수긍하게 된다. 우선 의심했던 까닭은 이 작품의 작가가 이탈리아를 가보았든가, 최소한 이탈리아 그림들을 보았어야 한다고 판단했기 때문이다. 하지만 그렇다 해도 이탈리아에 체류했던 홀란드 화가들 가운데 누가 이처럼 빛나는 색채와, 이렇게 은은한 빛과, 이런 디안의 노란 옷과 특히 그 살결을 빚어내는 눈부신 물감을 그릴 수 있었을까? 질감과 색채에서 완전히 베르메르 데 델프트의 것이다. 홀란드 회화 전체에서 그 어떤 것도 이렇게 반쯤 벗은 여자들의 소박하고 신선한 고상함과 힘찬 우아함에 근접하지 못하며, 그 어떤 것도 덴 하그와 아렌베르크 미술관의 처녀 상이나 스코틀랜드의 마르다 상이나, 또는 「화실」의 우의적인 소품에서 나오는 여성상 같은 것에 미치는 것은 없다.

이런 기적은 경이롭기 그지없다. 베르메르가 그것을 그렸다는 사실 때문만이 아니라, 바로 이 그림을 얀 스테인, 헤라르트 도우, 브레켈렌캄, 오스타데, 브라우웨르 같은 화가의 시대에 한 명의 홀란드 사람이 그렸기에 더욱 그렇다. 그 시대를 살던 이 홀란드 사람의 붓은 중경의 검은 옷차림으로 우뚝 선 여인상처럼, 근엄한 입상과 고상한 취미를 환기시키는 예민한 육체와 순결미를 전체적으로 우의적인 신들의 세계를 연상시키면서, 인간생활과 수줍게 어우러진 자연의 장엄한 무대 위에서 펼쳐 보인다.

베르메르 데 델프트는 이탈리아를 본 적이 없다. 우리가 아는 그의 삶으로 미루어 확실할 듯하다. 그렇지만 이탈리아를 보았던 브라메르를 알았을 것이다. 그는 어쩌면 브라메르의 제자였을지 모른다. 브라메르가

헤라르트 도우, 「젊은 어머니」, 덴 하그 윌렘 왕자 소장품.

모사화를 그에게 보여주자, 자신이 익혔던 예술에 대해 열렬하게 말하지 않았던가. 이는 대단히 믿음직한 일인데, 그렇지 않았을까? 그런데 베르메르가 암스테르담에서 한동안 지낼 만큼 델프트를 떠나지는 못했더라도 렘브란트의 그림을 보았을 가능성은 크다. 아무튼 그가 알고 지냈고 또 베르메르의 유물에서 이 사람의 소묘가 나왔을 만큼 친했던 파브리티위스는 렘브란트 화실 출신이므로, 그에게 그 거장과 그의 몽상과 강박증과 초인적 세계에 대한 노스탤지어에 넘치는 비전을 이야기해주었을 것이다. 당대의 화가들이 남긴 이미지라고 생각하기에는 전혀 세련되지 못한, 당시 홀란드 여자에 대한 한 화가의 상상력에서 「기타 치는 여인」이나 브륀스비크의 「소녀」의 멋을 새기게 되었을 때, 브라메르가 들려준 열렬한 기억이라든가 파브리티위스의 황홀한 이야기는 유익하지 않았을까? 자기 앞에서 느껴지는 것보다 더욱 아름다운 것을 열망하는 화가로서 말이다.

그렇다, 이 그림은 당황스럽다. 그렇다, 이 엘리제*를 닮은 풍경 속에서, 절제된 몸짓과 유연한 몸짓의 여인들과 그토록 심각하게 생각에 골몰한 그 차분한 검은 옷의 인물과, 대리석처럼 깔끔한 그 나체의 여인은 당황스럽다. 그렇다, 전체는 마치 순수한 단시의 끊어지는 각운처럼 당당한 배열로 어우러진다. 그렇게 이 모든 것이 당혹스럽고, 1660년의 델프트에서 그려진 것이라고 하기에는 믿기지 않는다.

그렇지만 거의 모든 베르메르의 작품은 당황스럽고 그 주위의 것과 다

* 그리스 신화에서 고인이 사후에 안식을 취하는 들판이다.

르면서도, 작품의 핵심적 요소들을 완벽하게 내놓곤 하지 않던가. 매우 위대한 실현을 꿈꾸는 청년기에, 아직 미숙한 언어로써 거장을 느끼려 들뜬 그런 시절에, 베르메르가 이런 그림을 그렸다는 것, 강하고 남성적이며 열정과 사랑에 빠진 청년으로서 그것을 그렸다는 사실이 그럼직하지 않을 이유는 전혀 없다―화가는 그즈음 결혼한 지 몇 해가 되었다. 그는 자신의 꿈이 미화하는 것 같은 여자의 아름다움을 표현하려 했을 것이다. 그가 구상한 「디안의 화장」에서 눈부시도록 아름답게 바로 그런 식으로. 이 감탄할 만한 그림에서 여성미는 베르메르가 항상 자신의 모든 그림에서 옮겨놓은 해석과 전위轉位에 완전히 충실하다. 정력적이고 생명력이 강한 민족의 다소 거칠고 묵직한 힘은 억제되고, 추해질 만큼 지나치게 두드러지는 성격은 제거된다. 「디안의 화장」에서 등장인물의 고상함은 힘으로 표현된다. 잘 들여다보고 따져보면, 이 여자들은 이탈리아나 프랑스 그림에서 보게 되는 여자들과 매우 다르다. 디안은 나무처럼 사지가 튼튼한 여자다. 그녀는 어머니처럼 육덕肉德이 좋다. 나약한 면은 전혀 없다. 이 여신과 그녀를 둘러싼 요정들은 전혀 날씬하지 않다. 우리는 사라져가는 신화적 허구와 대단히 거리가 먼 곳에 와 있다. 우리는 인간성과 손에 잡힐 듯한 즐거움을 만끽한다. 디안의 머리에 얹은 반달장식이 아니었다 해도 우리는 아름답고 신선한 지상의 빛 속에서 홀란드 여인 다섯을 볼 수 있을 것이다. 이 그림에 신성한 것은 전혀 없다. 고상한 초인적 리듬이 사람의 몸짓을 키우고, 평화로운 조화가 존엄성을 창조한다. 모든 것이 그럼직하고, 모든 것이 우리 가까이 있고, 모든 것이 우리가 끌어안을 수 있을 만한 크기의 행복을 주는 아름다움이다. 바로 신들의 왕국에 모인 홀란드의 평범한 여자들이며, 그 살과 옷의

황홀한 재질감 속에서 빛나는 지상의 기쁨이다. 이 기쁨은 더욱 자랑스럽고 뿌듯하고 순수해지며, 여자들의 자부심에 새 기운이 넘치고, 의지는 극기의 힘을 얻고 또 맛본다.

이렇게 이 그림에서 코레조*의 그림 같은 고상함은 홀란드의 힘이나 건강과 하나가 되고, 북유럽 민족들이 항상 직시하는 현실과 하나가 된다. 이 그림은 17세기 홀란드 미술의 두 개념, 즉 렘브란트의 번민하는 꿈과 소장파의 충실하고 입맛을 돋우는 사실성의 중간을 정확하게 대변한다. 그 한쪽에서 보는 쓰라린 불안도, 다른 쪽의 태평한 관능성과 단견도 없다. 그것은 부지런하고 힘에 넘치며, 자부심에 가득한 민족의 건강한 이상주의, 즉 인간에게 낯선 상상미를 응시하지 않고 사람들이 하나의 목표로 여길 수 있는 아름다움을 주시하는 낙천적 이상주의의 표현이다. 또 이 작품을 구상한 화가는 다른 위대한 화가들 중에서도 가장 위대하다.

그런데 항상 그는 믿음직한 예술관을 지킨다. 그는 항상 있는 그대로 보다 뛰어난 인간을 보게 되겠지만, 충분히 그럼직하고 도달할 만한 우수성이다.

「마르다와 마리아 집의 예수」는 우리가 추측하듯이 「화류계 여자」와 「디안의 화장」과 같은 시기의 것일까?

화가가 이 두 그림을 끝마칠 때까지 그 몇 해 동안 이룬 발전을 감안해야 한다. 두 번째 그림을 그릴 때, 베르메르는 첫 번째 그림을 그릴 때와

• 일 코레조, 1489~1534. 이탈리아 르네상스의 거장으로 파르마 화파를 대표한다.

는 다른 형태에 대한 순수한 시각과 고상한 표현력을 확보했다. 어쨌든 「마르다와 마리아 집의 예수」는 「디안의 화장」과 분명히 같은 무렵의 것일 듯하다. 여기에서도 다시 한 번 베르메르와 렘브란트의 차이를 드러낸 단순성과 청명성, 또 그를 당대의 화가들보다 월등하게 높여주는 순수성을 가늠하고 그 시각의 유사성을 증명하자면, 성경 주제를 재구성했다는 사실을 주시하면 된다. 나는 그 시대의 예술에서, 마르다라는 인물상보다 더 인간적이면서도 인간성을 뛰어넘는 상을 결코 보지 못했다. 수수한 옷차림에 고전적 옷주름의 장려하게 부풀린 형태, 무한한 것에 눈길을 던지는 그 얼굴의 차분한 표정, 몸통의 폭넓은 움직임, 큰 율동에 담긴 겸손함, 감흥이 살아나는 부드러운 빛으로 끌어올려진 초인적 위엄, 이 고상한 피조물과 그녀가 주는 빵과 소박한 양식과 지상에서 지금 사람이 사는 데 필요한 물질과, 거역할 수 없는 그 아름다움을 간직하고 그 정신을 살아 있게 하는 부드러운 빛이다. 이 작품은 이런 생각으로 넘치고 요동친다. 예수 곁의 두 여자는 그들이 나누는 시선에서 모든 질문을 던진다.

빛의 분위기는 감각적이다. 그렇지만 황당하거나 공상적인 것은 아무것도 없다. 인물을 둘러싸고 모든 수수께끼와 불확실성이 일어날 수 있고, 인물은 믿음과 의심으로 흔들리면서 걱정하고 찾아 헤매며 고민한다. 인간미와 사물의 아름다움은 고스란히 지켜지고 오직 빛으로써 미화된다. 수수께끼를 탐사하면서 인간은 전혀 위축되거나 추해지지 않는다. 그의 드높아진 사고와 그가 사용하고 보는 수단은 서로 어긋나지 않는다. 재료는 덜 거칠어지고, 그 역할은 불가분 부수적인 정신적 삶의 찬란함과 자부심만을 고상하게 한다. 예수의 손은 감탄을 자아낸다. 마리

아는 평화롭고 청순한 매력에 넘친다. 마르다의 건강한 힘은 감탄을 자아낸다. 또 그 빵, 버들가지로 짠 바구니에 담긴 빵, 「우유 붓는 여인」에서도 다시 보게 되지만, 빛이 쓰다듬는 것이 아니라 거의 후광처럼 둘러싼 이 빵은 커다란 장면 전체에 참여하면서, 인생의 모든 요소가 불가분하며 열등한 것은 아무것도 없다는 점을 상기시킨다. 모든 것은 나름대로 공물供物이기 때문이다. 빵은 육신을 살아 있게 하는 피를 만들고, 이 육신의 삶 속에서 인간 의식으로 떨리고 커지는 아름다운 형태를 그려낸다.

그런데 이 작품은 다시금 매우 위대한 예술, 예외적으로 높은 수준에 다다른 예술에 속한다. 현실과 꿈이 긴밀하게 결합되고, 삶에 종합적이고 순화한 이미지를 주는, 상징주의적이자 사실주의적인 아주 위대한 예술이다.

베르메르의 작품은 놀라움의 연속이다. 화폭마다 그에 대한 존경을 절로 불러일으킨다. 부다페스트의 초상화는 여전히 또 하나의 폭로이다.

이 초상화에서 베르메르는 우리가 숭고한 몽상가로 보는 탁월한 인물화가들을 넘어 그들을 압도한다. 나는 이 초상화가 귀스타브 모로[19세기 프랑스의 상징주의 화가]와 렘브란트의 웅변적인 걸작들 곁에 걸려 있는 것을 보고 싶다. 그 걸작들로도 이것을 뭉개지는 못할 것이다. 그러나 이 작품에서 나온 모든 복제품은 모호한 생각만 내놓을 뿐이다. 사실상 이 수수한 인물을 덮고 있는 신비롭고 밝은 광채를 재현하지 못한다.

수수께끼는 곧 힘이다. 종종 많은 초상화의 작위적 표현이다. 그것을 통해서, 막연한 고뇌와 끝없고 착잡하며 불안한 인상은 심오한 심리적 웅변의 환상을 던진다. 수수께끼는 수단이다. 회화와 문학은 과거에 종종 그것을 사용했고, 요즘 들어 더욱 빈번하게 사용한다. 어둠 속에서 모

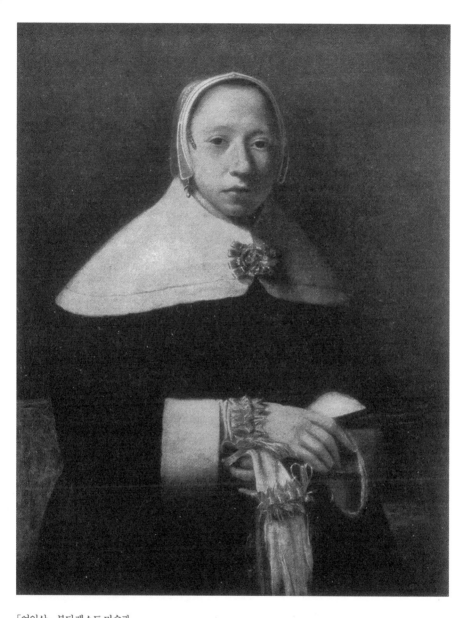

「여인상」, 부다페스트 미술관.

최근에야 이 작품은 렘브란트의 문하생이었던 윌렘 드로스트(1630~1680)가 1653년 또는 1654년에
그린 작품으로 확인되었다. 대부분의 전문가들조차 베르메르의 작품이라고 착각했던 이유는,
렘브란트의 영향이 두드러지면서도 베르메르의 화풍에 근접했고 또 드로스트의 서명이
델프트의 거장과 매우 유사했기 때문이다. 그러나 드로스트에 관한 정보와 자료 또한 거의 없어
이 화가가 암스테르담에서 활동했다는 사실 외에는 신비에 싸여 있다. 처녀를 그린 것으로
보이는 이 작품은 에스터하지 컬렉션으로, 현재에도 헝가리 부다페스트 국립미술관
17세기 네덜란드 전시실에 걸려 있다.

호하게 규정된 그 무엇보다 더 꿰뚫어보는 힘을 보여주는 것도 없다. 불확실성이야말로 모든 것을 담을 수 있고 모든 것을 환기시킬 수 있다. 다만 그 암시는 기억에서 빠르게 지워진다. 엿보게만 하는 것은 이미 그것을 바라보는 그 순간에 절반은 사라지고, 또 수수께끼는 구체적인 삶 주변에서 살아 숨 쉬지 않을 때 공허하다. 수수께끼가 감동을 불러일으키려면, 그것은 명백하고 생생하게 환기된 삶 부근을 어슬렁거려야 한다. 그런데 나는 빛과 어둠이 그토록 긴밀하게 서로 파고들고, 자명성과 보이지 않는 것이 그토록 도도하게 맞서며, 그토록 명확하게 삶을 순간적으로 단단히 끌어안는 작품을 결코 보지 못했다.

나도 잘 안다. 나도 평론가가 어떤 그림에서 그토록 많은 것을 보면서 흐뭇해 하고, 화가를 대신할 만한 것을 찾으려 하고, 또 화가가 의심해본 적이 없는 의도를 짚어내려 한다고 알고 있다. 하지만 그의 본능이 그런 해석을 낳게 했다고 한들 어떻단 말인가? 베르메르는 이 초상을 그리면서 수수께끼도, 구체적 사람도, 지금 이 떨리는 이미지 앞에서 우리에게 제시하는 그 어떤 것도 생각하지 않았을지 모른다. 화가는 아마—우리는 전혀 모른다—교양도 없고 또 일반적인 사고를 정의하지 못할지도 모른다. 그렇지만 그의 작품은 모두 그것을 나타내고, 그는 이런 관념에서 최소한 직관이 있다. 그는 우리가 정의할 수 없는 것을 체험하게 하는 재능이 있었다. 그는 믿음과 힘에 넘치는 혼으로써 빛과 수수께끼를 참고 견디며, 빛은 그가 탐지하기만 한다면 그 수수께끼에 승리한다.

그렇다, 이 인물상의 분위기가 어둠과 수수께끼로 가득하다는 점은 당대의 다른 초상화들과 다름없다. 그렇지만 이 어둠과 수수께끼가 화가의 투명한 탐색의 이유는 절대로 아니다. 이 감동적이며 몇몇 사람들의 시

선을 탁하게 하던 어둠 속에서, 베르메르의 시선은 모든 것을 정확하고 감미롭게 본다. 염세적인 화가라는 수수께끼로 남겨두었을 이 나이 지긋한 여자는 완고하고도 차분한 자기 삶의 명증성을 내세워 수수께끼에 저항한다. 눈부신 육체와 조용한 눈길 앞에서 그것을 물리친다. 견고하고 정확한 이 두상 둘레에 불확실성이 감돈다. 그 머리는 야무지다. 그 두뇌 속에서 길을 잃지 않는 조용한 생각이 살아 숨 쉰다. 그런데 바로 이런 생각에서 모호성은 그녀가 그런 인상을 주는 것보다 훨씬 강하게 요동친다.

하얗고 또 약간 금빛이 도는 옷깃을 두른 이 검은 옷 위로 단호한 명증성을 올려놓기라도 하듯이, 얼굴의 결연한 형태, 맑은 시선, 도드라진 입은 혼란스럽게 수군대는 모든 것에 삶의 확실성을 들이댄다. 또 여자는 미인은 못 되지만 어둠 속에서 인간적 신뢰를 말한다.

물론 여기에서 렘브란트의 영향을 생각할 수 있을 것이다. 그러나 그토록 성격이 다른 하고 많은 걸작이 있는 환경에서 도대체 베르메르가 모범을 찾을 수 있었을까?

자기 주변을 벗어난 곳을 그가 전혀 몰랐을까? 그의 전기에서 알 수 있는 것은 분명 그가 먼 여행을 할 시간은 없었다는 사실이다. 그렇지만 그가 17세기 홀란드 사람으로서 암스테르담, 하를렘, 레이덴, 델프트라는, 분위기가 매우 달랐던 예술의 중심지로 이동하는 먼 여행을 결코 하지 못했을까? 앙베르(안트웨르펜의 프랑스어 이름. 영어로는 앤트워프)는 가까이 있었다. 앙베르는 재능 있는 화가들이 이탈리아 미술의 고상함과 즐거움을 자신들의 정력적이고 생산적인 시각에 놀랍도록 친숙하게 응용하면서 작업하고 있었던 곳이다.

베르메르가 앙베르조차 전혀 가보지 못했을까?

거장의 유화 한 점에서 드러나는 당혹스런 특이성 때문에 이런 질문을 하지 않을 수 없다.「구약성서」라는 이 그림의 배경에서 베르메르는 종교화를 모사해두었다. 이 종교화는—에두아르 플리츠슈는 1922년에 출간된 자신의 저서에서 이 점을 입증하고 있다—앙베르, 테이르닝크 화파에서 보관하고 있던 요르단스의「십자고상」〔십자가에 못 박힌 예수의 고뇌하는 모습을 그린 상]이라고.

자기 화폭 속에 베르메르가 요르단스의 작품을 베껴 그려 넣었다는 것은 적어도 그가 이 앙베르의 거장을 대단히 존경했다는 셈이겠다. 그런데 이런 존경은 어디, 어떤 환경에서 나왔을까? 베르메르는 그「십자고상」의 원작을 보고서 복제했을까, 아니면 판화가 셀티우스가 볼스베르트에서 찍어낸 판화를 보고 그렇게 했을까? 그가 그 그림을 보았다면 앙베르가 아닌 다른 곳에서 볼 수는 없었던 것일까?

이 의문을 제기했지만, 요르단스 전문가로서 그를 다룬 훌륭한 저서를 내놓았던 폴 뷔슈만의 대답은 아쉬운 것이었다. 그의 답은, 이「십자고상」은 1745년에 사망한 테이르닝크 참사의 소장품에서 나왔고, 그 이전 작품의 역사에 대해 아무런 지침도 없다는 것이었다. 그렇지만 그로서도 2×3미터에 불과한 이 유화가 앙베르를 떠난 적이 전혀 없었다고 하기도 어려울 듯하다고 했다.

그 판화가 있다. 베르메르가 모사한 그림에서는 십자가와 남자에 기대선 사다리가 제거되었다. 판화에서도 마찬가지로 사다리는 없다. 베르메르의 모사화에서는 판화처럼 십자가의 꼭대기 부분이 제대로 보이지만, 원작의 틀에서는 잘려나갔다. 그렇다면 베르메르가 판화를 보고 그렸다고 짐작된다.

요르단스, 「앙베르 병원의 수녀」, 앙베르 왕립미술관.

단, 판화에서 동정녀는 한 손을 가슴에 얹고 있지만 베르메르는 손을 가지런히 맞잡은 모습으로 그렸는데, 이는 테이르닝크 화파의 구성과 동일하다. 따라서 베르메르가 요르단스의 그림을 보지 못했다면, 누군가 그에게 최소한 이런 특이점을 가르쳐주었을 것이다.

여기에서 베르메르의 수련기에, 요르단스는 덴 하그의 라 메종 뒤 부아에서 장식화를 그리고 있었다는—1650년부터 1652년까지—사실을 기억해두면 좋겠다. 그는 이 도시에 여러 차례 머물렀는데, 그렇다면 그가 델프트에 들렀을 법하다. 그는 홀란드에서 유명했다. 이 앙베르의 거장이 그를 존경하는 델프트의 젊은 화가와 만났을 가능성을 상상하는 편이 자연스럽지 않을까? 이런 존경은 「신약성서」 속에 등장한 「십자고상」의 모습에서 입증된다. 그러니까 베르메르의 또 다른 이 작품에서, 마리아의 인물 자세와 특징에서 어떤 자취도 찾을 수 없는지 묻게 된다. 즉 「마르다와 마리아 집의 예수」에서 그 자세와 성격은 너무나도 「십자고상」 속의 성녀들과 유사하다. 그런데 요르단스의 영향과 앙베르 화파에 대한 열의의 반영은 「디안의 화장」 속의 인물들을 설명해줄 것이고, 베르메르와 그 주변, 그리고 베르메르와 당대 다른 홀란드 화가들의 시각차를 설명해줄 것이다.

V

솜씨

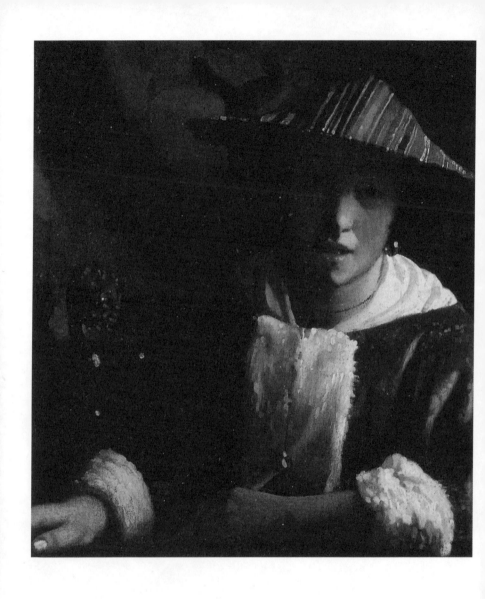

「플루트 들고 있는 처녀」, 워싱턴 국립미술관.
예외적으로 판자에 그린 작품인데 점묘파적인 수법 비슷한 것이 논란거리가 되기도 했다.

이제 평소 그의 시각을 드러내는 작품을 검토하기에 앞서 베르메르가 홀란드 사실주의 화파 가운데서 가장 막강하고, 가장 많이 탐색하고, 가장 성실하다는 사실을 입증할 때다. 누구도 사물에 대한 존경을 그처럼 밀어붙이지 않았고, 누구도 모든 것을 충실하게 환기시키며, 자연과 대등하게, 어떤 것 앞에서도 무기력하지 않음을 증명할 만큼 자신의 솜씨를 적절히 응용하지는 못했다.

「우유 붓는 여인」을 그린 이 화가는 이것을 대담히 시도했고 또 그려낼 줄 알았을 뿐만 아니라, 흰 두건을 쓴 그 얼굴의 부감이 흰 벽에서 두드러지도록 했다. 그토록 겸손한 진실로서 그 방과 질그릇과 버들가지 바구니와 놋그릇의 재질감을 감동적으로 재현하고, 사실성에 충실하면서도 그것을 뛰어넘음으로써 다른 모든 화가의 역량까지 뛰어넘는다. 다른 화가들은 사물 앞에서 즐긴다. 하지만 이 사람은 그것을 존경심으로 꿰뚫는다. 사실에 충실한 이미지를 보여주려고, 번쩍이는 색과는 다른 그 무엇을 환기시키는 완전한 이미지를 보여주려고 아주 특별한 일감을 찾고 또 찾아냈다. 당대 회화에서 그 비슷한 것조차 전혀 찾아볼 수 없는 특별

한 일감으로, 오직 두 명의 화가만이 그에 근접했다. 피트와 칼프*. 인물화가로서 베르메르는 이 두 정물화가보다 한층 더 그 생기 없는 물건들을 힘차게 살려낼 방법을 찾았다. 그들과 함께 그리고 더욱 완벽하게, 그는 물건의 수수께끼처럼 살아 숨 쉬는 본질을 입증하고 옮겼으며, 또 그 외피 속으로 그 실체로 뚫고 들어가, 빛이 그것들을 매만지고 나서 거기에서 다시 튀어나오며 우리 주변을 돌아다니는 그 흩어짐과 대기 속의 그 광채와 향기를, 때로는 거칠고 때로는 부드러운 그 꾸준한 지속을 간파한다. 그는 사람과 사물의 관계를 이해했고, 분위기가 서로 떨리는 몸짓으로 그 둘을 한데 묶어내는 그런 연대를 이해한다.

그로서는 형태의 표현, 색의 감정, 빛의 진동만으로는 부족하다. 자연에는 그의 언어에 참여하는 또 다른 것이 있다. 즉 재질이다. 절대적 요소인 이 재질 또한 끝없이 다양한 표현이다. 재질이 상당히 부수적이며 무시해도 좋을 만한 것으로 보인다면, 이는 화가들이 그것을 연구하지 않았기 때문이다. 어떤 이들은 거칠고 투박하게, 또 다른 이들은 무르고 단단하지 않은 것으로 보는 것을 그는 단일하고 항상 같은 것으로 본다. 모든 것을 돌처럼 보거나 살처럼 보거나, 아니면 비단처럼 보는 화가들이 있다. 이들은 결코 우리 삶에서 완전한 이미지를 내놓지 못한다. 물리적 감동은 그들의 작품에서, 사고의 감동에서 비롯하지 않기 때문이다. 재질의 가치가 존중되지 않을 때, 진실한 것은 아무것도 없다.

• 얀 피트, 1611~1661. 앙베르에서 활약한 플랑드르 정물화가로 특히 사냥감을 그리는 데 뛰어났다. 윌렘 칼프, 1622~1693. 네덜란드 정물화가로 당대에 거장으로 통했다.

피터 클라스, 「포도주잔이 있는 정물」, 로테르담 보이만스 반 보이닝겐 미술관.

그러나 베르메르는 그것을 존중한다. 마치 각각의 사물을 비추는 빛의 흡수와 굴절력을 물리학자로서 연구하듯 했던 그는 모든 것의 무게를 재고 더듬어보았던 듯이 보인다. 그는 이렇게 연구에 기초한 학자이기라도 했다는 듯하다. 이 휘황한 빛의 화가는 빛이 사실상 치장일 뿐인 구경거리의 대상을 전혀 무심히 지나치지 않는다. 빛이 비추는 것, 빛이 밝히는 모든 것이 영웅적이다. 가령 빛이 정확한 형태와 만나지 못한다면, 가령 빛이 물체를 진동시키지 못한다면 우리는 그것을 더 이상 알아보지 못할 것이다. 또 가령 빛이 더듬는 모든 사물이 동일한 질감으로 되었다면 그것에서 반사되는 파장은 하나의 동인과는 다르게, 규칙적인 운동으로서나 흥미로울 것이다. 대조, 출렁이는 빛의 무한한 다양성과 그 떨림의 미묘한 즐거움은 이 세상을 감각적이고 살아 있게 하며, 대기 중에 영원한 드라마를 빚어낸다. 거기에서 감각과 사고, 무생물과 생물이 힘과 활동의 끝없는 수수께끼 속에서 서로 부딪치고, 결합되고, 껴안는다.

이런 것을 표현하기 위해서는, 감정이 풍부한 예술가라면 유연하고 박식하며 구체적인 창조 수단을 갖추고 있어야 한다. 그는 인간의 시선과 또 이 시선을 던지게 하는 살아 있는 심장 못지않게, 무감각한 물질을 꼼꼼히 살펴야 한다.

이런 물적 창작 수단을 베르메르는 놀랍게 자기 것으로 삼았다. 그는 그것을 달인의 솜씨로 빚어내는 즐거움과 분석가적 열정으로 다루었다. 그만큼 정밀하게 외양, 즉 그 밖으로 드러난 면만이 아니라 그 구조를 포착한 화가는 한 명도 없다. 「우유 붓는 여인」의 정물은 이런 점에서 어떤 것도 필적할 수 없는 걸작이다. 피트와 칼프도 이와 비슷한 것을 전혀 보여주지 못한다. 바로 여기에서 이 흥미로운 솜씨, 우리가 보겠지만, 그토

얀 피트, 「쉬고 있는 사냥개」, 앙베르 왕립미술관.

록 깊은 감동을 주는 베르메르의 승승장구하는 기적적인 솜씨가 더욱 분명하게 나타난다. 그 버들가지 바구니에 빵을 그려 넣기 전에, 그는 그것을 작은 조각들로 잘게 자른다. 또 이를테면 그 파삭한 반죽을 더욱 잘 그려내려고, 매끈하고 새틴처럼 애무하듯 빚어진 부분들에, 그의 그림에서 자주 나타나는 작은 입자 같은 모양을 상상해냈다.

브뤼스비크 미술관의 「깜찍한 여인」에서, 불운한 복원 작업으로 상처를 입었지만, 이와 마찬가지의 힘찬 대조가 파란 양탄자를 덮은 식탁에, 눈부시게 신선한 정물과—델프트 접시〔흰 바탕에 파란 무늬와 그림이 새겨진 도자로 매우 유명하다〕속의 레몬, 푸르스름한 손수건, 희끄무레한 회색빛 오리새끼—또 팔꿈치를 괴고 있는 사내의 홀렁홀렁한 새틴 소매와 화사한 붉은 산호색 옷감과, 미소 짓는 여인의 부드러운 살결에서 과시된다.

화가는 대상의 무게와 인상과 접촉을 통해서 자기 그림의 짜임새를 미묘하게 다양화한다. 이렇게 오늘날의 점묘파*와 비슷한 기법이라고 말할 수 있지만, 사실상 계조를 해체하지 않고 단지 작은 반점으로써 팔레트에서 치밀하게 섞어낸 색상을 화폭에 옮겼기 때문에 전혀 그렇지 않다. 이 기법의 목표는 재질감의 특징과 다르다—「우유 붓는 여인」에서, 빵과 질그릇과 대접과 작은 놋그릇과 앞치마와 벽면과 네모난 타일에서 각

* 프랑스에서 19세기 후반 깨알처럼 작은 점으로 채색해서 그리던 수법을 사용하던 쇠라, 피사로 등의 화가들. 최근의 오프셋 인쇄술과 비슷하게 색의 광합성 효과를 추구했다. 신인상주의 화가라고도 한다.

기 다르다. 정방형 타일과 벽은 빛이 투사되고 흘러넘치지만, 바로 그 빛은 다른 기법을 구사하지 않고서, 이 얼굴의 시원한 형태를 쓰다듬는다.

베르메르가 이토록 독특하게 잘게 자르는 솜씨를 사용한 것은, 빛을 떨게 하려는 것이 아니라 재질감을 생동하게 하기 위함이다. 살결은 옷감보다 더욱 부드럽고, 옷감은 장신구보다 더욱 유연한다. 이렇게 모든 것은 고루 생기가 돌고, 농염한 흥취로 어우러지는 삶을 과시한다.

VI

그의 안목

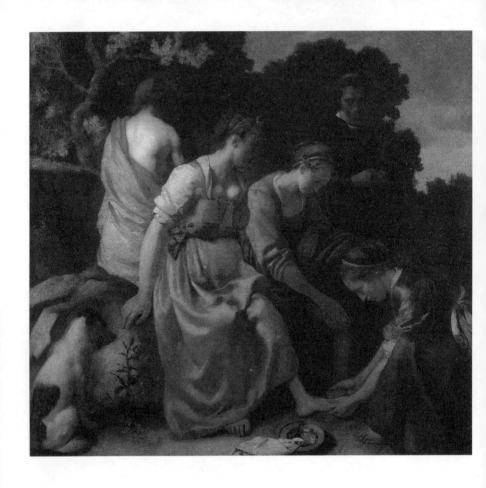

「디안의 화장」, '디안과 요정들' 이라고도 한다. 덴 하그 마우리츠호이스 미술관.
"디안은 화폭 한가운데 옆으로 앉은 모습이다. 옷은 노랗다.
그녀 앞에 어두운 빛깔의 옷을 입은 여자가 무릎을 꿇고서, 루브르에 있는 그림들에서 하녀들이
그렇게 하듯이 발을 씻겨준다. 디안 곁에 또 다른 여인이 물에 발을 담그고 있다.
그 뒤로 벌거벗은 채 등을 보이는 인물과 검은 옷을 입고 서 있는 인물이 조용하고
신비스럽게 다가온다. 이런 그림을 이탈리아에 한 번도 가 본 적이 없는 화가가 17세기 중반에
델프트에서 그렸다는 것은 설명하기 어려우며 그 자체가 기적적이다."

베르메르가 17세기 홀란드 사실주의 화가들 가운데 가장 충실하고 강력하다고 해도 그는 화면구성과 해석에서 그들과 거리가 멀다. 당대의 화가들은 대체로 친근한 일상을 그리고 있다. 그들은 힘차고 정확하며, 빛나게 그리지만 위대하지는 않다. 그들은 인간을 그림같이 멋지게 보지만, 인간의 중요성도, 이탈리아나 플랑드르 르네상스 거장들의 작품에서 보듯이 그 절대적 존엄도 놓쳐버린다.

이런 '그림 같은' 예술과 베르메르는 근본적으로 다르다. 우리가 그에게 다가가는 것은 그가 일종의 수수께끼 같은 선견지명으로써 우리가 보고 있는 식으로 보았기 때문이다. 그 통찰은 그로 하여금 그보다 이백여 년 뒤에 가서야 세련되어질 감수성을 풀어내고, 예감하고, 앞당기며, 전혀 특별하지도 희귀하지도 않은 것, 아무런 동작도 없는 것, 그저 빛 속에서 그럭저럭 활기를 띠는 그 모든 것 앞에서, 약간 은밀한 생활 속에서, 온 세계의 떨림을 솟아내게 하는 그와 같은 대담함과 미묘함을 낳는다.

베르메르는 자기 주변만을 주시하면서 생각한 첫 번째 화가였다. 방 안에서 꼼짝도 하지 않는 여자와 조용한 분위기 속에서 차분한 그 얼굴

을 응시하면서…. 다른 화가들도 다른 곳을 주시하지 않았다. 하지만 우리가 증명했듯이, 그들은 색과 운동을 즐겼다. 그들은 그것을 선택하거나 완화하거나 해석하지도 않고, 그저 약간의 해학을 뒤섞기나 하면서 몸짓을 그렸다. 그들은 장터와 난투극과 희희덕대거나 정중하게 구애하는 장면과 우연한 일상의 사건, 단편화하고 잘게 나누고, 더욱 큰 의미 작용을 외면한 사건을 그렸다. 그런데 베르메르가 주시한 바로 이런 평화와 고요 속에서 어떤 특이한 몸짓을 지어내지도 않는 사람이 인간성의 일부로서, 비장하게 그 의미를 환기시키는 듯하다.

여러분은 이런 말을 하지 않을까? 홀란드에서 우선 렘브란트가 있고, 테르뷔르흐, 피터 데 호흐, 메취, 니콜라스 마스가 있지 않았느냐고?

그렇다. 렘브란트는 명상적인 인간들을 보여주었다. 그렇지만 그는 신비 속에서 보여주었고, 절대로 우리 일상과 비슷한 무대에서 보여주지 않았다. 테르뷔르흐도 마찬가지였다. 종종 그렇게 했지만, 더욱 제한적이었으며 서사시적 성격이 덜하다.

물론 피터 데 호흐, 메취, 니콜라스 마스를 위시한 여러 화가들은 인간을 그가 사는 무대를 배경으로 삼아 보여준다. 그렇지만 그들을 보자. 그들 작품에서 인간은 군림하지 않는다. 무대가 지나치게 큰 비중을 차지한다. 그리하여 인간은 그가 실생활에서 당연히 그럴 만한 모습이 아니라, 장식적 부품 같아 보인다. 그 정당한 중요성을 띠지 못한다.

그 시대에 오직 베르메르만이 인간과 사물의 균형을 찾는다. 그의 그림 속에서만, 인물들은 주변의 물건을 축소하거나 무시하지 않은 채 지배한다. 당대의 화가들 중 몇몇 작품에서 인간만이 등장한다. 그런데 삶은 없다. 또 다른 어떤 이들에게서 인간은 세부일 뿐 다른 것들을 능가하

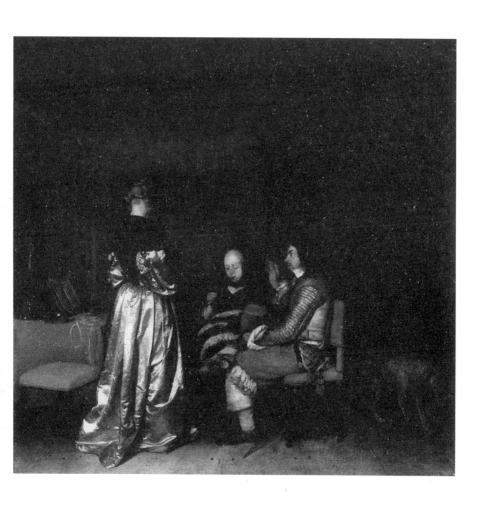

테르뷔르흐, 「아버지의 충고」, 암스테르담 국립박물관.

지 못한다. 즉 그 중심이 아니며, 단편적 구경거리에 불과하다. 이 또한 삶이 아니다.

인간이 빠진 거창한 구경거리가 있을 수 있다. 하지만 인간이 등장할 때는 그가 지배해야 한다—대지를 재현하고 노래하는 풍경이 아닌 한—. 그렇지 않으면 가치의 균형이 깨지고 모든 것이 왜소해진다. 오직 베르메르 혼자서만 이런 법칙을 이해하거나 무심코 입증한다. 그가 덴 하그나 아렌베르크의 소녀상처럼 또는 부다페스트의 늙은 부인처럼 단순한 초상을 그릴 때조차, 그 인물을 덮고 구성하는 재질감은 그것을 다루는 진지한 사실성과 존경심 덕분에, 그 사람을 둘러싼 모든 것을 상기시킨다. 그런데 특히 우리가 다시 찾아내보기를 좋아하는 재질감은 우리의 눈을 밝히는 빛 속에서 살아 있다. 재질감에 작위적 분위기가 전혀 없다. 공상적이든가 무심한 분위기도 없다. 그것을 감싸면서 재질을 밝히는 대기는 우리가 숨 쉬는 것과 똑같은 것이다. 사람의 숨결이 새겨지고 또 그렇게 보편적인 생활에 그 인물을 참여하게 한다. 이런 분위기에서, 우리가 보지 못하는 또 다른 탐스런 입술이 열리고, 그 분위기 속에서 또 다른 눈이 주시한다.

그런데—종종 그렇지만—베르메르는 인물을 실내의 틀 안에서 그린다. 마치 모든 것이 한결같은 애정으로 바라본 듯한 이런 인간의 실루엣은 그것이 자리 잡은 곳, 그림을 채우는 그 폭과 언제나 그것에 집중하는 빛의 마술을 통해서 끈질기게 눈길을 끈다.

이것이 다 어떻게 된 일일까? 물론 무엇보다도 순수한 시각에서 나온 것이다. 색의 통일성을 유지하는 뛰어난 예술과, 변질시키지 않고서 사실을 옮기는 자연스런 고상함과, 다른 사람들의 그림에서는 그토록 둔중

하고 멋대가리 없는 홀란드 여자들에게 당당한 자세와 동작을 부여하면서, 그러면서도 그들의 기본 성격을 전혀 바꿔놓지도 않고, 그 무거움을 감추지도 않는다. 코레주의 그림처럼 단호한 「디안의 화장」과, 바토의 그림처럼 우아한 「기타 치는 여인」과, 매우 순수한 대리석 같은 얼굴로 빚어진 「음악 레슨」의 처녀처럼 모델들이 한결같이 예술이다. 물론 재질감과, 또 모든 것을 고정하고 차별화하고, 물건마다 정확하고 완벽한 형태를 보여주며, 그 질료의 특별한 내구성을 부여하는 물 흐르듯 숙달된 솜씨를 통해서 그렇게 한다. 이것으로 충실한 인간적 삶과 형태가 압도하고, 그것에 순응하는 그 생활 주변의 물건들이 그와 같은 삶의 즐거움을 키우기에 충분하다.

이렇게 베르메르는 정말이지 선구자였다. 훗날 회화에서 모든 영역을 열어주게 될 범신론적 감수성의 선구자 말이다. 그는 빛을 고정시키는 방법과 사물을 둘러싼 그 역할을 이해한 선구자이기도 하다. 덴 하그 미술관에 있는 그의 풍경화 "로테르담 운하에서 바라본"「델프트 전망」은 빛에 대한 위대한 연구다. 빛이 이보다 더한 파장에 이른 적은 결코 없다. 형태는 힘차게 드러나고, 색채는 무한한 계조로 변화한다. 바로 여기에 가슴을 뛰게 하는 교훈이 있다. 바로 여기에서 건강한 빛을 어떻게 그리고 그것이 얼마나 감동적이며, 사물의 견고함을 감싸고 또 오직 사물 그 자체만을 대신하는지 볼 수 있다. 이런 견고함을 전혀 위축시키지 않고서 빛으로 빚어지는 재질감과 색을 금빛, 은빛으로 물들이고 적시면서 어떻게 그 빛의 애무와 광채를 영원히 붙잡아두는지. 형태를 집어삼키지 않고 그 부감을 최소화하지도 않으면서 어떻게 빛이 아주 작은 부분마다 이웃한 세부의 미묘한 차이를 빚어내는 빛깔을 끌어내면서 그것들을 돋

보이게 하고, 또 빛이 어떻게 이런 명암 효과에 따른 색채의 놀이를 벌이면서 사고의 힘이 관조의 힘을 능가하는 그런 환경에서 전체적 작용의 떨림을 빚어내는지….

이런 빛의 파장과 떨림을 베르메르는 기계적 수단으로 감지하게 하지 않는다. 그는 그 효과를 흩트려 조화를 깨트리지 않는다. 그는 마치 자연처럼 행한다. 즉 그는 우리에게 그 마술적 준비과정의 비밀을 드러내지 않는다. 자연은 태양으로부터 고동치는 물질 속으로 흘러들고 형태를 꿰뚫곤 하지만, 그것들을 무너뜨리지 않는다. 인물 주위의 놀라운 정물이나 혹은 「델프트 전망」의 지붕과 배에서, 화가는 우리가 알다시피 색의 반점이 아니라 빛과 색이 은밀하게 몸을 떨면서 하나로 뒤섞여 그렇게 색조가 되는 물감 자국을 심는다. 재질로 흡수된 빛은 거기에서 반사되면서도 힘차게 머무른다. 육체는 빛을 받아 떨지만 인간의 압도적 위엄을 지킨다. 또 인간은 세계의 감동적인 중심에 선다.

그런데 베르메르는 빛을 느끼게 하고 보여준다. 그러나 그 빛은 사물과 사람을 같은 방식으로 비추지 않고, 같은 역할을 하지 않는다. 태양이 거의 생명이 없는 물건들에 자양을 주고, 관통하는 물체를 부풀린다. 사람 주위를 배회하는 광선은 또 다른 광선과 부딪치고, 그것을 감지하게 한다. 바로 내면과 깨어 있는 생명의 빛이다. 이렇게 말할 수도 있으리라. 베르메르의 그림에서, 「진주 목걸이」와 드레스덴의 「편지 읽는 여인」과 「우유 붓는 여인」과 「깜찍한 여인」과 「기타 치는 여인」과 프랑크푸르트의 「지리학자」에서, 그녀들의 주변 분위기를 더욱 예민하고 생동하게 하도록 그 교묘한 두상을 부드러운 후광으로 감싼다고. 그 효과는 색채를 전체적으로 어울리게 하며, 충돌과 대조를 완화시키고, 그림자에

이르기까지 모든 사물에 기적적인 은유와 마술적 통일을 새긴다. 갑자기 모든 것이 「진주 목걸이」에서는 황금빛 실루엣을 나타내고, 「편지 읽는 여인」에서는 파란 색조를 반사한다. 인물은 옷감과 과일과 나무에 새겨진 사자머리 부조상의 그윽한 맛과 힘에도 불구하고, 뭐라 꼬집을 수 없는 지극한 위엄을 띤다. 그런 것들 위에서, 작은 도기로 빚은 눈부시게 차가운 오리와, 궤짝과, 인간의 존재를 겸손하고 충직하며 순응하게 하는 이 모든 아름다움을 빚어내면서….

VII

표현

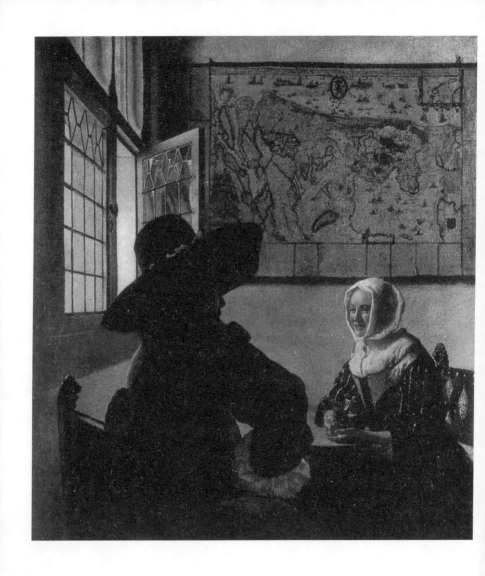

「미소 짓는 처녀와 병사」, 뉴욕 프리크 컬렉션.
이 그림을 그리면서 화가가 "카메라 옵스쿠라" 장치를 이용했을 것으로 보기도 한다.
그러나 당시 렌즈의 성능을 감안한다면 두 인물의 과장된 대비는 화가의 의도적 수법이었을 듯하다.
"연약한 아가씨가 거칠고 사나운 병사에게 압도당하고 있는 상황을 암시한다"고 볼 수도 있다.

충실하고, 힘차고, 유연한 솜씨로 모든 창작에서 자연과 견줄 만큼 완벽하게 탐색하는 사람. 명증성을 주시하게 되는 분위기로 우리를 적시는, 그 분위기를 비할 데 없이 불러일으키는 사람. 베르메르의 모든 비밀은 여기에 그치지 않는다. 또 다른 것이 있다. 아니면 차라리 그 자신이 바로 기이하고 대담한 그 예술적 힘의 원천이다.

그는 자기 주위를 바라보면서 생각한다. 그는 결코 경이로운 인간 현실에서 눈을 떼지 않는다. 다만 그가 주목하고 또 그에게 보이는 것 사이에 그의 영혼의 신선함과 고상함, 순수함이 끼어들 뿐이다. 그는 자신이 살면서 눈에 띄던 환경에서 세계를 보고 있었는데, 이는 위대해지고 차분해진 인간성이다. 우리의 기억에서, 그 자신들도 똑같은 사람들과 풍습을 바라보았던 당대의 홀란드 화가들의 작품을 돌이켜보자. 얀 스테인과 오스타데 일가와 브라우웨르 일가를 기억해보자. 그들의 작품에서 지극한 순수성을 찾아내지는 못하리라. 그들의 그림에서 홀란드는 거칠게 술 마시고, 담배 피우고, 계집을 애무하는 데에 정신 없는 나라로만 보일 것이다. 그 어디에서도, 심지어 호흐, 메취, 마스 또는 브레켈렌캄 등 가

장 차분하게 집중한 화가들의 그림조차, 여자 앞에서 이런 푸근한 존경심을 표현하지는 않았을 것이다. 순결한 맛과 감정이 듬뿍 담긴 사랑으로, 몸짓을 멈추고 절제하며 욕망을 가라앉히고, 또 잠시 여자에게 상징적 존재로서 시적 정취를 발산하게 하는 그 두근거림 말이다.

홀란드가 그렇게도 관능적이고 음란했을까? 어쨌든 베르메르는 그 나라를 다르게 보았다. 일화적이고 위악스럽고 방탕한 작품을 그린 화가들을 들뜨게 했던 바로 그 장면이 그의 눈에도 들어왔다. 「포도주 권하기」를 상기시키는 브륀스비크의 「깜찍한 여인」을 보자. 이런 장면을 얀 스테인이 그렸을 경우를 상상해보자. 정중하게 접근하는 기사의 몸짓이 얼마나 다른지 음미해보자. 베르메르의 그림에서 사내는 항상 여자 앞에서 이러한 신중함, 절도, 자존심과 상대방에 대한 예의를 지킨다. 이는 다른 홀란드 사람들이 무시하는 듯한 것이다. 그의 여주인공들은 당대 화가들이 그린 여자들에 비해 훨씬 매력적이다. 렘브란트가 그린 수잔나나 밧세바*에 비할 때조차도. 베르메르는 열렬히 감탄하는 마음으로 여자를 그렸고, 그 동작에 당대인의 작품에는 없는 부드러움과 일관된 조화를 부여했다. 다른 화가들보다 더욱 바람직하고 아름다운 이 여자들 앞에서 천박한 탐욕 같은 것은 드물다. 사내는 점잖게 기다린다. 정욕은 사랑에 자리를 양보한다. 여성상은 신선하기 그지없고 순수한 후광을 받는데, 당시 홀란드 미술에 이런 청순미는 없다. 덴 하그의 두건을 쓴 처녀의 살짝 벌어진 아름다운 입술은 여전히 때 묻지 않았다. 그 순진하게 갈망하

* 성경 속의 인물. 다윗 왕이 반한 여인으로 그의 아내가 되었다.

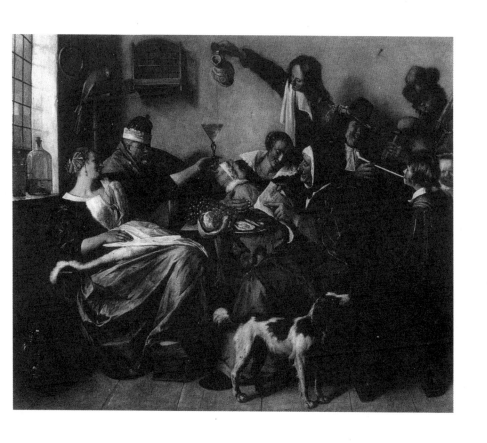

얀 스테인, 「화가의 가족」, 덴 하그 마우리츠호이스 미술관.

는 초롱초롱한 시선은 오직 질문만을 던진다. 「깜찍한 여인」부터 진주목걸이 여인, 편지 읽는 여자, 음악 레슨의 처녀, 당텔 짜는 여자, 클라브생을 치는 여자, 화실에서 포즈를 취한 여자 등 청순하지 않은 여자는 없다. 그 눈이 하늘처럼 투명하게 맑은 이 평화로운 존재들에 비할 순간은 없다. 이런 여자들 앞에서 남자는 조심스럽고 보호하는 고상함을 취해야 한다. 마치 윈저 성에 있는 유화에서, 연주하는 여자 곁을 말없이 지키는 인물의 그 인격과 자세가 전적으로 말해주듯이 말이다.

그가 순화된 색채를 보았듯이, 마치 노랑과 파랑 등 다른 화가들의 작품에서는 야한 색을 미묘하고 가라앉았으면서도 여전히 열렬한 색조로 만들었다―그 은은하게 빛나는 파랑과 상큼한 이른 아침 햇살의 노란빛과 나른한 봄날의 포근한 초록빛―마치 그가 눈부신 양탄자 무늬 속에서, 거만한 귀부인의 모습처럼 화려함을 신중하게 가라앉히려 하듯이, 그는 모든 것을 고상하게 보았다. 또 시몬 소장품의 하녀는―「여인과 하녀」―우의적인 인물같이 심각하게 고민하는 표정이다. 베르메르는 「디안의 화장」을 지어낸 고상함을 현실에 결부할 때에도 여전히 간직한다.

이렇게 아늑한 실내를 채우는 수수한 인물들 속에 「디안의 화장」과 같은 예술이 있다. 바로 이것이 형태 속으로 깃들어 열망이 되는 꿈이다. 바로 거기에서 약간의 꿈을 통해서 자연은 희망을 품고, 아름답고 고상해진다.

예술의 역할이란 눈에 드는 모든 것에서 아름다움을 보는 데에 익숙해지는 인간적인 감각과 사고를 키우고 순화하는 것 아닐까?

어떤 사람도 어느 정도 공통의 행복을 키우려고 노력하지 않는다고는 못 하리라. 이런 의지를 넘어서는 위대성을 우리는 아직까지 전혀 찾지

못했다. 그런데 사람들은 아름다움과 평화와 기쁨은 응시할 수도 건드릴 수도 없고, 그래서 그 그윽한 맛을 볼 수 없는 현실 저 너머에 자리한 범접할 수 없는 영역이라고 한다면 좀 더 행복해질 수 없다. 또 보이는 대로 매일 보고 있는 것을 보여주는 가운데 조화를 해치는 것을 제거함으로써 그것을 돋보이게 하고, 이런 익숙한 구경거리의 의미를 강조하지 않는다면 더 많은 행복을 찾을 수는 없다. 그러나 자연 속에서 아름다움과 맑은 것을 찾으면서, 그와 동시에 자연을 좀 더 잘 발견하는 법을 배우도록 이런 아름다움을 약간 과장함으로써 행복을 살찌우게 된다. 어떤 눈을 더 많은 생각으로 채우면서, 어떤 인물의 몸짓에 현실에서는 전혀 그렇지 않은 율동을 부여하고, 또 우리가 살고 있는 대기보다 더욱 감각적인 분위기로 이미지를 적실 때 더 큰 행복을 맛볼 수 있다. 나무의 선을 개성적으로 순화하면서, 그 운동을 구름의 운동과 대지의 기복과 뒤섞으면서 더 큰 행복을 느낀다. 색깔들을 어울리게 하면서, 정복할 것들을 더욱 바람직하고 소중하게 만들면서 더 큰 행복을 느낀다. 가령 그렇게 하면서 신빙성을 느끼고, 그들이 사는 무대를 인식할 수 있을 만큼 절제한다면, 우리는 그것을 유익한 거짓말로 너그럽게 받아들이고 응시하면서 꿈을 깨우는 능력과, 나무 몇 그루를 바라보면서 하늘을 향해 무한으로 이끄는 이상적 선을 쫓아가보는 힘과, 여성을 예찬하면서 영원에 대한 감각을 포착하고 자기 자신 속에서 새로운 사고의 율동을 느끼고 더는 접근할 수 없는 것으로 보이지 않는 그런 아름다움과 목표를 엿보는 능력을 창조할 수 있다. 또 이런 것으로부터 새로운 의욕과 몰랐던 기쁨을 맞이하게 된다. 이런 감탄할 만한 결과에 이르자면, 순수한 상상과 솔직한 현실을, 불규칙한 꿈과 엄격한 진실을 오가며 살아야 한다. 존재하는 것과

119

더불어 존재할 수 있는 것을 창조해야 하고, 분명 어디엔가 있는 것, 인간이 성취하기를 바랄 수 있거나 약간 꿈에 젖은 시선을 보태서 볼 수 있는 능력이, 자신이 보는 것을 더욱 멀리 힘차게 만드는지 모른다.

베르메르가 그렇게 했다. 그는 승화된 사실주의자이고, 인간에게 더 큰 확신과 희망을, 분명한 낙관주의를 심어주려고 숭고하게 거짓말을 하는, 현실을 응시하고 변형하는 몽상가였다.

VIII

델프트에서

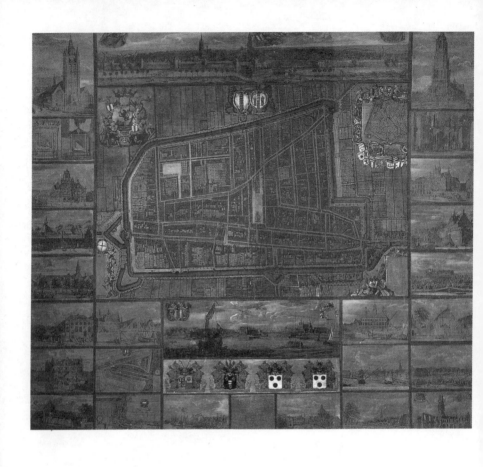

델프트 시립 프린센호프 미술관에 있는 데 라무의 고지도. 무역도시로 번성했던 17세기 델프트의
분위기를 엿볼 수 있다.

이런 고귀한 임무로도 베르메르는 아무런 보상을 받지 못했다. 그의 일생을 들여다보고, 그가 살았던 곳을 찾아다니다 보면 슬픔이 닥친다.

나는 베르메르의 그림들을 적시는 빛을 보았다. 또 이상한 것을 보았다. 뭐라 정의할 수 없는 파랑, 햇살을 반사하는 파랑, 그의 작품 대부분에서 빛나는 파란색을 보았다. 나는 이 빛과 이 파란색을 델프트에서 보았다. 6월 어느 날 아침에.

지난 밤 마우리츠호이스에서, 그토록 많은 눈부신 작품들이 그토록 소박하게 걸려 있는 이 아늑한 미술관에서, 그 작은 방들이 마치 부르주아 저택의 거실처럼 보이는 곳에서, 나는 언제나 새삼 놀라게 되는「델프트 전망」을 다시 보았다. 그 재료의 언어와 그것으로 실현된 미묘한 분위기의 언어가 기적적으로 어울려 하나가 된 그림이다. 나는 처녀상의 육체적 매력과, 파랗고 노란 색조로 세련된 차분한 조화와 차가우면서도 투명하고 부드러운 은은하게 떨리는 빛과, 살짝 벌린 입의 순수한 숨결과, 조바심을 내는 착잡한 쾌락으로 촉촉해지고 초조해하면서, 자신감에 넘치는 커다란 눈으로 질문을 던지는 맑고 난감한 청순함을 맛보곤 했다.

나는「디안의 화장」이 보여주는 그토록 단호하고 인간적인 고상함에 굴복하곤 했다. 그 스타일의 태평한 위엄이 한 줄기 율동으로 부드럽게 흐르고, 그 위엄을 전혀 떨어뜨리지 않으면서 육체적 향기와 여체의 풍만한 향기를 순화하고, 묵직하게 늘어진 옷자락에서조차 화사한 재질감을 노래하는 고상함이다.

이날 아침에도 나는 렘브란트, 테르뷔르흐, 스테인, 브라우웨르에 둘러싸여서도 그들의 그림과 그토록 다른 그 아름다움으로 눈을 채웠다.

덴 하그와 델프트 사이의 시골에서, 태양은 눈부신 은빛 증기를 퍼트리고 있었다. 홀란드의 초지와 들에서, 지나치게 넘치고 처지는 초목을 쓸어내는 듯한 휘황한 황금빛으로 그 신선함을 녹이면서….

델프트 입구, 역 근처, 작은 텃밭들을 따라 이어지는 운하 위로, 납작한 배들이 천천히 채소 재배자들이 부려놓는 묵직하고 기이한 화초더미들을 물 위로 미끄러뜨리면서 들어오고 있었다. 그 절제된 동작으로, 협죽도와 히아신스와 앵초의 무너질 듯 높은 더미들의 흐느적거리는 색의 움직임을, 빛 속에서 부드럽게 지나가도록 하고 있었다. 그런데 이 빛은 편안하고 반갑고, 너그러웠다.

싱겔 흐라흐트에 숙박을 하면서 나는 로테르담 갑문을 넘어 베르메르가 그 도시의 전망을 그렸던 둑을 찾아갔다. 물론 델프트는 지난 250여 년 동안 많이 변했다. 베르메르가 그토록 힘차고 선명하게 보고 그렸던 것이 전혀 남아 있지 않았을까. 물론 그렇다. 그 건물과 기념비적 유적의 정확한 실루엣에서, 바로 거기에, 그대로 남은 것이라고는 지붕들 위로 솟은 종루뿐이다. 아무것도 살아남지 못했다. 그런데 지형적 관계를 확인하려고 하지 않는데도, 무언가 알아볼 것이 있는 듯하다.

그것이 대체 무엇일까? 우선 하늘이다. 청명하게 빛나는 하늘이다. 이 여름날 아침에 그 하늘은 절대적으로 덴 하그의 그림 속에 떠 있는 하늘을 닮았다. 똑같이, 만져질 듯한 금빛 가루를 뿌리는 똑같이 투명한 대기 속에서, 그 신선한 애무의 힘으로 움직이며 가벼이 흐르는 커다란 구름이다. 불그스름한 잿빛 지붕들과 검붉은 빛이 도는 빛바랜 자줏빛 벽들은 여전하다. 장사꾼의 바구니 앞에 걸음을 멈춘 그 여자의 노란 저고리도 여전하다. 정박한 거룻배들의 색과 불룩한 형태도 그대로다. 이 모든 것이 그림의 세부와 근본적으로 다르다. 전체적인 측면은 상당히 수정되었다. 그런 것들이 모여 있는 모습은 베르메르가 바라보았던 것과 전혀 다르다. 그런데 우리가 보고 있는 것에서, 아무튼 마우리츠호이스의 「델프트 전망」 앞에서 받았던 인상과 거의 같은 것을 느끼게 된다. 하늘은 똑같이 맑고 거기에서 퍼져나오는 빛은 사물을 똑같이 부드러운 광채로 차분하고 눈부시게 감싼다. 그 빛은 사물들 위로 효모가 되는 고른 촉촉함으로 지그시 누르며, 대기가 하늘과 땅을 떨면서 힘차고 커다랗게 끌어안으며, 하나가 된다. 그 기와와 벽돌과 노란 옷감, 파란 치마, 선창 나무다리의 재질은 평온히 순종하는 즐거움에 떨고, 짜릿한 생명을 방사하며, 신비스런 조화를 발한다. 바로 여기에, 250년도 더 된 그림과 오늘의 풍경 속에서 똑같은 빛, 똑같은 재질이 영원한 모습을 드러낸다.

물론 이런 배경에서 사는 사람들은 바뀌었다. 나무들이 그림자를 둥글게 궁륭처럼 늘어뜨린 긴 운하에서, 흰 난간은 제멋대로 퍼져나가는 물결을 가른다. 좁은 다리들은 갑자기 멈추는 높이 솟은 선으로 거기에 담긴 기상을 상기시키는 듯하다. 운하를 따라서 우리는 흰 담비 털로 수놓은 레몬 빛 저고리 차림의 여자들과 커다랗고 흰 옷깃을 세우고 짧고 부

푼 외투 차림에 큰 깃털 모자를 쓴 남자들도 더는 보이지 않는다. 복장은 올덴바르네벨트, 데 비트 형제, 또는 마우리츠 데 나사우 같은 당대인처럼 17세기 홀란드 사람이 착용하던 보기 좋은 선과 색도 아니다. 사내들은 유난하던 영웅적 자부심도 잃었다. 과묵공*이 허름한 프린센호프 궁의 벽 위에서 여전히 혈기왕성하게, 아우데 델프트의 정면 건물 뒤에서 수면에 적셔진 촉촉한 잎사귀 사이로 떨어지는 햇살을 받으며 격동기의 냉정한 지혜를 발휘하면서 그토록 은밀히 피를 끓이던 시절이다. 저항과 거사의 음모를 꾸미고 있었고, 외국 선단을 격파할 궁리를 하고 있었던 시절 말이다. 열렬한 어조도 꺼지고, 도도한 태도 역시 억센 자부심과 함께 지워졌다.

조용한 둑 위로 지나거나, 불쑥 솟아올랐다가 갑자기 꺼지듯 사라지는 다리들 위로 운하의 뻣뻣하게 뻗은 길을 천천히 건너는 사람들은 평범하고 어두운 그림자들이다. 이 조용한 델프트 사람들에게서 우아함이나, 그림 같거나 화려한 모습은 찾을 길이 없다. 아주 수더분한 사람들이 지나다니고 매우 진부한 인물들이다. 또 이 6월 아침의 신선하면서도 따스한 햇살 속에서 도시는 꿈쩍도 않고, 마치 큰 거룻배가 아무 빛깔도 없이 편평한 동체가 수면을 가르며 나아가는 거대한 잿빛 벌레처럼 말도 없이

* 기욤 르 탁시튀른, 1533~1584. 네덜란드어로 윌렘 반 오랑혜라고 한다. 말수가 적다는 뜻의 별명이다. 델프트의 프린센호프 궁에서 암살당했다. 에스파냐 통치에 반대하는 네덜란드 연합주의 80년에 걸친 독립전쟁을 이끈 영웅이다. 근대 네덜란드 민족과 문화의 정체성의 기초를 닦은 인물로 평가된다.

미끄러져 나가는데, 숙박지의 물처럼 무심하다. 여기에 베르메르의 델프트 같은 것은 아무것도 없다. 돌뿐이다.

하지만 거대한 거룻배가 우리에게 다가온다. 그 배는 우리가 걸음을 멈춰선 다리를 향해 온다. 이상하다. 그 선체船體는 항상 잿빛인데, 이제 나무들 사이로 조각조각 잘려나오다 물 위에서 흩어지며, 날아오르거나 다시 눈부신 가루가 되어 튀어오르는 금빛 햇살 속에서 활기를 띤다. 그 선체는 더럽혀진 색깔이 덕지덕지 뒤섞인 빨강, 초록, 노랑의 혼합물로 갑자기 빛나며 생기를 띤다. 그것은 앞으로 나아가고, 다리를 스치며 그 긴 그림자의 빗살무늬 속으로 들어간다. 교각 사이의 어둠 속에서 갑자기 기막히고 환상적인 그림이 그려진다. 큰 거룻배 위에, 골장대를 다루는 사공과 또 한 여자가 있었다. 두 사람의 윤곽은 별것 아니고 무채색이다. 그런데 그 실루엣은 기적적으로 그림자에 뒤섞이는 축축하고 덧없이 흩어지는 빛 속으로 녹아든다. 투명하고 푸른 그림자가 그들을 덮친다. 그 장대에 기댄 사내의 검은 옷과 여자의 저고리와 짙고 거친 앞치마는 느닷없이 선과 동작을 크게 부풀리며 빛을 반사하고, 그것들을 커 보이게 하면서 대기 속으로 성글고 파란 광목의 질감을, 모직의 재질과 피부까지 끌어들인다. 이제 더 이상 지저분한 색조도 무기력한 재질도, 무감각한 사람도 없다. 계속되는 파장이 사물과 존재에 활기를 불어넣고, 흰 옷감을 금빛으로 물들이며 파란 앞치마를 은은하게 한다. 하늘에서 내려오던 이런 짓누르는 빛의 파장은 돌과 나무를 스치고, 헤메인란츠호이스〔물을 관리하는 조합〕의 검은 옛 조각들을 스치면서 떨게 하고는 다시 그리로 되돌아간다. 모든 것이 위대하고 강렬하며, 화려해 보인다. 이 꿈쩍도 않는 비천한 여자는 우리가 죽어버렸다고 생각했던 영웅성을 되찾

는다. 또 그녀 곁의 파란 도기 주전자조차 이 차가운 질감 속에서 떨고 있는 듯하다. 왜냐하면 배는 어둠을 투과하는 빛과, 땅과 물의 숨을 덥히는 태양의 놀랍고 매혹적인 드라마 속으로, 항상 무지개가 어슬렁거리는 홀란드의 축축한 대기 속으로 들어가기 때문이다.

베르메르가 그렸던 고장에 계속 머물렀다. 델프트는 물론 변했다. 하지만 항상 같은 빛이 물결을 일렁이게 하고 색깔이 도는 연무로 돛을 들어올린다. 또 붉은빛과 갈색과 장밋빛 벽돌이 육중한 덩어리를 제멋대로 가볍게 하는 거대한 교회의 발 밑, 아우데 랑겐디크의 좁은 운하 위로 비좁은 골목을 빠져나와 집 앞의 문간으로 파란 그림자를 어른거리게 한다. 아마 작은 운하의 수면에 박공의 그림자를 드리운 집들 가운데 어느 한 곳이 아직까지 공방으로 사용되는 모양이다. 색유리창으로 밝혀진 공방이다. 그 흰 벽 위에 광택제를 바른 금빛의 거대한 지도가 걸리고, 짓궂은 에로스가 화살통을 들고 있는 그림과, 파브리티위스 것일지도 모를 또 다른 그림들에서, 햇살에 돋을새김이 뚜렷이 드러나는 붉은색과 금빛으로 물든 액자를 두른 바로 그 그림 속의 공방일 것이다.

베르메르는 거기 있다. 집 안은 어린애들 재잘대는 소리로 울려 퍼진다. 화가는 희고 큰 방 한구석을 화려하게 꾸미는 알록달록하고 크고 길게 쳐진 커튼 곁에서 생각에 잠긴 채 걸상에 앉아 있다. 그는 우선 시작하려고, 두꺼운 벨벳 양탄자의 열창하는 듯한 색채를 바탕으로 어제 그린 과일들 한복판에, 탁자 위에서 각광을 받고 있는 작은 백자를 칠해나간다. 아내가 그 곁에 서 있다. 자식을 열 명도 넘게 낳아준 이 충실한 동반자는 그 풍부한 출산으로 약간 시들었고, 허름한 옷차림에 너무 무거워진 몸으로 전혀 여자다운 애교도 없고, 근심도 없다. 이런 그녀에게 그는

조합에 들어가면서 회비 6플로린을 붓지도 못할 만큼 힘겹던 데뷔 시절부터 결혼 후 이미 해묵은 생활고를 이야기한다. 두 사람은 함께 빵집 외상값을 기억해내고, 어린 것들에게 빵을 먹여야 했으니 잡힐 수밖에 없었던 그림 두 점을 아쉬워한다. 둘은 너무 할 일도 많고 근심도 많다. 그는 걱정을 도맡았고, 아내는 살림살이를 세심하게 정돈하고, 어제 딸들이 초상의 모델을 서면서 머리에 둘렀던 노랗고 파란 두건을 갠다. 그러고 나서 알록달록한 창살을 붙인 작은 창문 앞에 선다. 그녀는 창유리를 닦으려고 문을 연다. 화가는 시선을 두리번거리며 무심하고도 슬픔에 잠긴 채, 꽤 우울하게 잠시 가난하게 늙어가는 아내의 추한 모습에 눈길을 준다, 아이를 낳고 불안정한 생활에 시든 그 몸에. 그리고 고개를 쳐든다.

그는 부드럽게 손짓을 했다. 그녀에게 익숙한 손짓이다. 움직이지 말아달라고. 열린 창을 통해 들어오는 은은한 빛 속에서 그녀는 태연하고도 얌전하게 서고, 눈을 갑자기 깜찍하게 반짝이면서 기묘한 미소를 입가에 흘린다. 왜냐하면 화가가 황홀해할 때마다 그것이 매번 희망이기 때문이다. 그녀는 여자인 데다 그녀의 남편이 자기를 바라보기 때문이다. 그의 눈에는 이렇게 더는 피곤한 몸이 보이지 않고, 거친 옷도 닳아빠진 옷주름도, 그녀의 얼굴을 상하게 한 고생의 자취도 보이지 않는다. 꼬질꼬질하고 누리끼리한 블라우스 둘레에, 목덜미 위로 약간 숱이 빠진 금발 주변으로 밝은 후광이 어린다. 그 파장은 부드럽고, 연약하게 오가다가 퍼지면서 흰 벽을 밝히고, 지도와 과일과 자개단지에 부딪힌다. 이런 기적이 이 가엾은 아내를 다른 모습으로 변신시킨다. 꿋꿋한 아내요, 조금 지친 어머니로서. 젊은 기운이 잠시 되돌아온다. 시원한 목덜미 위

로 금발은 그윽하게 물결친다. 노란 블라우스는 엷은 순금 색조를 띤다. 빛 속에서 갑자기 거대해진 인물 위로 은밀한 쾌감이 번진다. 꼼짝도 않던 그녀 주변에 빛이 요란하게 퍼지기 시작하면서 사물을 덮고, 과일에 새로운 광채를 던진다.

화가는 흐뭇하게 들뜬 기분으로 일어났다. 그의 내부에서 모든 감미로운 추억이 되살아난다. 사랑, 젊은 사랑의 기억이다. 그녀의 살짝 열린 입가와 눈웃음에서 읽히는 감칠맛 나는 추억이다. 과일은 감탄할 만큼 육질이 좋다. 여자는 아름답고 집 안에서 아이들을 재잘거리게 한다. 자연은 선량하다. 이 모든 것을 찬란하게 해주는 수호자이기 때문이다. 미래는 광대하고 기약으로 넘친다. 이런 아름다움 앞에서 걸작을 그려내게 될 것이기 때문이다. 그리고 이렇게 화폭 위에서 온화한 친근감, 선량함이 넘치는 삶이 사치스러울 만큼 강렬한 채색에, 맛깔스러운 재질의 양탄자와 빛이 의자에 붙은 사자머리의 부감을 화려하게 두드러지게 하고, 그 무대를 군림하면서 고상하고 거역할 수 없는 실루엣을 그려낸다.

모든 근심 걱정이 사라져버린다. 화가는 미소 짓고 행복해하고 만족감에 젖는다. 이제 빵집 주인, 바로 빚쟁이가 문간에 와 있다고 아내와 딸아이가 말하는 소리도 들리지 않는다. 내일 주면 될 터이니. 내일 준다고 해라.

아름다운 물건을 만들고 있으니, 내일도 계속 그리할 것이고, 마누라를 젊게 만들고 사물을 빛나게 하는 마술을 부릴 것이니. 자, 보시오, 이토록 신선한 얼굴의 처녀가, 꿋꿋한 믿음과 수수께끼 같은 미래로 눈을 반짝이는 이 처녀가, 다시금 한 점의 걸작, 미묘하고 심오한 걸작이니까. 그 부드럽게 물어보는 눈빛과 나란히, 어제 언니가 두건에 올려놓았던

이 단순하고 수수한 진주 귀걸이와 함께 어둠 속에서 오르락내리락 광채를 발하는.

내일이면, 내 딸아이가 새로운 걸작에 영감을 줄 것이다. 내일은 또다시 화실에서 아름다운 물건들로부터 아름다운 생명이 태어남을 볼 것이다! 아름다움은 영원히 모든 것에 깃든다. 모든 것이 기쁨과 행복을 약속한다. 모든 것이 위대하고 감동을 주며, 모든 것이 고상하다. 그 모든 것에 노력을 쏟고 희망을 걸기 때문이다. 때가 되고, 사물의 아름다움을 주시하게 되면, 모르던 사람들은 서로 알게 되고 똑같은 감정에 젖게 될 것이다. 어느 날 아마, 이 지도 앞에서, 이 백자 항아리나 이 의자 앞에서, 이 수수하고 투명한 유리 귀걸이 앞에서, 사람들은 열심히, 바로 이런 것 때문에 유명해질, 사라진 화가의 혼을 이해하려고 애쓸 것이다. 이런 것이 그에게 영광보다 더한 영광을 준다. 열정과 열의를 쏟아 빚어낸 이 어마어마한 부드러움을 어느 정도, 우애롭게 인정하게 된다.

IX

걸작

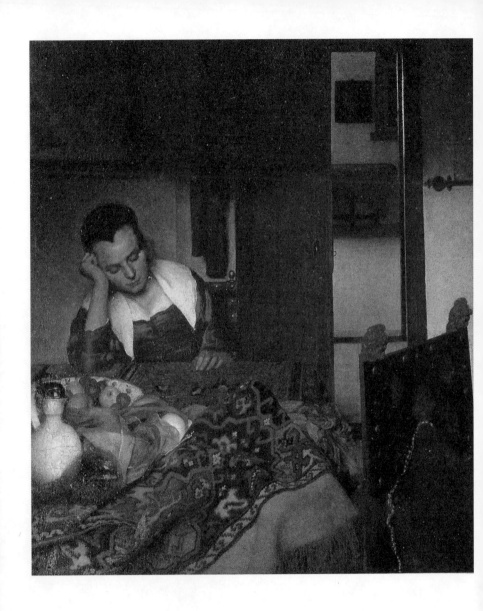

「선잠 든 여인」, 뉴욕 메트로폴리탄 미술관.
"생명이 없는 물건에서 살아 꿈틀대는 이미지를 그려내자면 빵과 항아리, 놋그릇과 네모반듯한 타일의
재질을 표현하고, 정물마다 구별되게 해야 하므로 그는 물건이 반사라는 빛의 흡수와
굴절 효과를 연구했다. 바로 여기에서 홀란드 회화의 역사에서 유일무이한 '솜씨'가 나온다."

그의 예술을 공부하려면 진품˙으로 입증된 작품들만을 다루어야 한다. 현재까지 마흔 점가량을 헤아린다.˙ 이것은 세계 각지에 흩어져 있다.

뷔르거의 연구 이후 몇 작품을 놓고 많은 논란이 있었다. 뷔르거 자신은 이 위대한 화가를 부활시키려는 사명감에서 나온 치열한 열의로써, 가능한 한 가장 완벽하게 자신이 '스핑크스'라고 부른 이 화가의 정체를 복원해내려는 욕구에 넘쳤다. 그렇게 그는 1866년에 『가제트 데 보자르』지〔파리에서 발간되는 미술수첩〕에 발표한 글에서 일흔여섯 점을 베르메르의 것으로 보았다. 몇 해 뒤, 앙리 아바르는 뷔르거의 연구를 보완해서 베르메르의 작품을 쉰여섯 점으로 줄였다. 경매 목록에 올라 있는 몇몇 작품의 경우도 어떻게 거기에 올랐는지 그 과정을 알 수 없는 데다,

˙ 작가가 직접 그린 원작. 위작僞作의 반대말로 진작眞作이라고 하기도 한다.
˙ 밝혀진 작품 가운데, 최근에 전문가들이 의심할 나위 없이 그의 진품으로 인정하는 것은 서른일곱 점이라는 것이 정설이다. 그러나 이견은 여전하며, 이런 숫자는 향후 연구와 발굴 성과에 따라 언제 변할지 모른다.

어쩌면 이 델프트 화가의 것으로 오인되었을지 모른다고 여겼다. 오늘날 뷔르거와 아바르가 진품으로 주장한 것 가운데 여러 점이 수정되었다. 특히 분명 그의 것이 아닌 풍경화 소품들이 제외되었다. 그와 이름이 비슷한 베르메르 데 하를렘이라는 사람의 작품이었다. 또 브레디우스와 호프스테데 데 호로트가 인정한 작품들은 그대로 진품으로 간주하고 있다. 여기에 추가된 것으로 1905년 A. J. 바우터스가 확인한 「남자의 초상」이 있다. 어떻게 됐는지 차차 알게 될 것이다. 그렇지만 아직도 이런 진품 목록에 어떤 것이 들어설지 모른다.

1907년에 또 다시 브뤼셀의 용케이어 데 흐레츠 씨 댁에서 브레디우스가 찾아낸 「처녀」 습작이 등재되었고, 이 작품은 지금 필라델피아의 J. 비드너 씨가 가지고 있다. 이보다 한참 뒤, 이 책의 초판이 출간되고 나서 과거 로비아노 소장품에 들어 있던 그림과―지금은 존 피에르퐁 모르강 씨 댁에 있다―, 또 과거 카지미르 페리에의 소장품이던 「진주 저울 질하는 여인」도 비드너 씨 댁에 있다*. 뉴욕의 헨리 B. 헌팅턴 부인이 영국에서 구입한 그림도 있다. 끝으로 베를린 판화관에 있는 종이 그림이 있다. 물론 앞으로 또 다른 작품들이 발견될 것이다. 이백여 년간 어둠에 파묻혀 있다가 진위가 빈번하게 번복되면서 베르메르의 자산과 어긋났

* 이 작품은 현재 비드너 컬렉션 명의로 워싱턴 국립미술관에 있다. 최근에는 「저울을 든 여인」으로도 통한다. 여인이 들고 있는 저울 속에는 아무것도 없기 때문이다. 임산부의 모습인 주인공이 장래 아이의 운명을 가늠해보는 장면이라는 해석도 가능하다. 저울은 기독교에서 최후의 심판을 받을 때 영혼의 무게를 다는 상징으로, 중세 내내 성당 건축의 박공 등에서 자주 등장하는 소재였다.

고, 또 1696년 경매 목록에서 전혀 찾아내지 못한 그림들이 여전히 많기 때문이다.

1696년 암스테르담에서 열린 경매는 우선 사람들이 추측하듯이, 베르메르가 사망함에 따라 열린 것은 아니었다. 거기에는 여러 화가의 그림이 나왔다. 이때는 베르메르가 사망한 지 이미 21년이 지난 뒤였다. 또 오늘날은 이 경매를 화가이면서 동시에 화상이기도 했던, 1691년에 사망한 늙은 베르메르 데 하를렘의 사후에 열린 것으로 본다.

이 경매 대장에는 백여 점이 거래된 것으로 적혀 있다. 이 백여 점 가운데 베르메르 데 델프트의 것은 스물한 점이었다.

베르메르의 그림은, 그보다 훨씬 부족한 화가들이 당시에 받던 액수를 생각한다면 어이없을 정도로 형편없는 가격에 거래되었다. 그렇지만 인기 있던 이 화가가 세상을 뜬 지 스무 해가 더 넘은 시점이었고, 홀란드 사람들의 취미도 달라지고 있었음을 알 수 있다.

1696년 암스테르담에서 거래된 베르메르 작품 목록이다.

1. 작은 상자 속 금의 무게를 저울질하는 처녀, 155플로린

2. 우유 붓는 여인, 175플로린

3. 실내에 있는 화가의 초상, 45플로린

4. 기타를 치는 처녀, 70플로린

5. 실내의 신사, 95플로린

6. 클라브생을 치는 처녀와 그것을 듣고 있는 신사, 30플로린

7. 하녀에게 편지를 받아든 처녀, 70플로린

8. 식탁에 기대 잠든 술 취한 하녀, 62플로린

9. 실내의 즐거운 모임, 73플로린

10. 연주하는 신사와 처녀, 81플로린

11. 웃는 소녀와 병사, 44플로린

12. 당텔 짜는 처녀, 28플로린

13. 델프트 전망, 72플로린

14. 델프트의 집, 72플로린

15. 집 몇 채가 보이는 풍경, 48플로린

16. 편지 쓰는 처녀, 63플로린

17. 치장하는 처녀, 30플로린

18. 클라브생 앞의 처녀, 42플로린

19. 고대 복장을 한 초상, 36플로린

20, 21. 한 쌍의 유화, 34플로린

이것들 대부분은 지금 다 찾아냈다. 모든 개연성을 감안하더라도 「우유 붓는 여인」은 오랫동안 식스 소장품이었다. 그러다가 1701년 홀란드 경매에서 320플로린에 낙찰되었던 이 작품을, 네덜란드 정부 당국이 식스의 후손에게서 국립미술관 소장품으로 다른 서른여덟 점과 함께 75만 1500플로린에 구입했다.

현재 이 그림의 가치는 40만 내지 50만 플로린이다. 1701년에 「우유 붓는 여인」의 값은 320플로린이었는데, 1710년 반 회크 경매에서는 126플로린, 1765년 노이빌레 경매에서는 560플로린, 1798년 야곱 데 브로인 경매에서 1550플로린, 1813년 모일만 경매에서 2115플로린이었다.

「기타 치는 여인」 또는 「기타 치는 처녀」는 필라델피아 존 J. 존슨 소장품이다. 그전에는 브뤼셀의 크르메 소장품, 런던 H. 비셔프샤인 소장품, 헌팅턴 부인 소장품을 거쳤다.

「클라브생을 치는 처녀와 그것을 듣는 신사」는 윈저 성에서 "음악 레슨"이라고 하면서 보물처럼 대단히 아끼는 그림이다. 이 작품은 1820년 암스테르담 로스 경매에서 340플로린에 거래되었다.

「하녀에게 편지를 받아든 처녀」는 암스테르담 국립박물관에 「편지」라는 제목으로 걸려 있다. 국가에서 메스허 반 볼렌호벤 씨에게 4만5000플로린에 구입했다. 렘브란트 협회와 반 레넵 씨가 중개했던 것이다.

「식탁에 기대 잠든 술 취한 하녀」는 여러 가능성을 따져볼 때, 마지막으로 파리 칸 소장품이었다. 그러다가 지금은 뉴욕의 미술관으로 들어갔다. 진품임을 의심하기 어렵다. 뷔르거는 부엌에서 잠든 하녀의 유화 이본을 갖고 있었다. 이것을 그는 1696년에 거래된 작품으로 믿었다. 그런데 하녀는 식탁에 기대지 않은 모습이다. 또 지금은 비드너 소장품인 이 작품에서 베르메르의 솜씨를 보기는 어렵다.

「연주하는 신사와 처녀」라는 작품이 뉴욕 프리크 소장품의 「노래 연습」은 아닐까?

「웃는 소녀와 병사」는 런던에 있는 조셉 부인의 그림이었다가 얼마 전에 뉴욕 프리크 소장품이 되었다.

「당텔 짜는 처녀」는 루브르의 걸작 소품이다. 1813년 모일만 경매에서 84프랑에 거래되었다. 1817년 라페이리에르 경매에서 501프랑, 1851년 나겔 경매에서 265프랑에 거래되었고, 1870년 로테르담에서 블로크호이젠에게 1270프랑에 구입했다.

「델프트 전망」은 복제품이 없다면, 덴 하그 미술관의 작품은 1822년 스틴스트라 경매에서 2900플로린에 거래되었다.

「델프트의 집」이 식스 소장품의 「골목」이다.

「편지 쓰는 처녀」는 런던 바이트 소장품이 틀림없을 듯하다. 1857년 브뤼셀의 에리스 경매 또는 로비아노의 옛 소장품에서 나왔는데, 지금은 피에르퐁 모르강 소장품이다.

「치장하는 처녀」가 바로 베를린 박물관의 「진주 목걸이」이다.

「클라브생 치는 처녀」는 내셔널 갤러리의 것이거나 바이트 소장품일 것이다. 아니면 살팅 소장품이든가.

고대 복장의 초상은 덴 하그 미술관의 「처녀」라 생각된다. 덴 하그 경매에서 2플로린 30센트에 낙찰되었다가 데스 톰베스 소장품이 되었다. 이 작품은 오늘날 평가하기 어려울 만큼 비싼데, 이것은 두 점으로 옛날에 각각 36플로린과 17플로린에 팔렸다. 그 중 하나가 지금까지 전해진 것이다. 그것은 아렌베르크 공작 소장품으로 메펜에 있다. 사실 이 작품은 전혀 복제품이 아니다. 같은 모델을 다시 해석한 것이거나 비슷한 모델을 썼을 뿐이다. 화가의 두 딸을 그린 초상이 아닐까?

그런데 1720년의 헨드리크 보르흐 경매에서 「천문학자」와 그 비슷한 것이 160플로린에 팔렸고, 또 1797년에는 두 점의 「천문학자」와 그 비슷한 것 한 점이 네이만 경매에서 270플로린과 132플로린에 팔렸다. 이로 미루어 1696년의 경매에 나온 그 비슷한 것 두 점은 오늘날 하나는 프랑크푸르트 미술관에, 다른 하나는 파리의 쟁펠 씨가 소장한 「지리학자」이거나, 아니면 그 중 하나가 알퐁스 드 로트쉴드 소장품으로 들어간 「천문학자」〔현재 루브르에 있다〕일 것이다.

뷔르거는 오랫동안 화가의 초상을 다시 찾았다고 생각했다. 그러나 확신하진 못했다. 그는 자기가 갖고 있는 그림 하나를 암스테르담 경매에 나왔던 것이라고 추정했다. 그리고 그것을 1866년 『가제트 데 보자르』 지에 소개하면서 자기가 이전에 피터 데 호흐, 그다음에는 쾨디크의 작품으로 간주하던 것이라고 했다. 이렇게 그는 자신의 가설을 부인했고 그 뒤로 누구나 그 가설을 포기했다.

1696년에 판매된 베르메르의 그림 스무 점에서 열일곱 점을 되찾았다. 그러면 1701년 경매에 다시 나왔던 「금을 저울질하는 처녀Jeune fille pesant de l'or」는 어떻게 되었을까? 뷔르거가 다시 찾았다고 생각하고서 「금을 저울질하는 여인Peseuse d'or」이라고 불렀던 작품 말이다. 여기에서도 다시 한 번 뷔르거가 착각했던 것일까? 화가의 초상이라고 생각한 것과, 또 「실내의 신사」, 「집 몇 채 풍경」은 어떻게 되었을까? 알 수 없다.

「즐거운 모임」이 「화류계 여자」일까? 개연성이 거의 없다. 이런 크기의 그림이라면—1.30×1.43미터인데, 베르메르의 그림 대부분은 40×50센티미터 정도이다—73플로린에 팔렸을 리 없다. 브륀스비크의 그림이 이것일까? 아니면 「즐거운 모임」은 유실된 것일까? 사라져버린 다른 그림들은 특히 「실 잣는 여인」처럼 당시 영국에 있었고, 1865년 뷔르거와 영국 애호가를 오가곤 했다는 식으로 또 다른 기회에 존재를 알려왔는데 그 뒤로 더는 자취를 찾을 수 없다.

몇 점이나 되는 작품이 아직도 그 보물의 가치를 모르는 주인의 소유로 파묻혀 있을까? 심지어 화가의 이름도 모르는 채로 갖고 있진 않을까? 몇 점이나 손상되어 사라졌을까? 베르메르는 살아 있을 때 명성이

높았었고, 또 몇몇 유화를 300플로린에 팔기도 했다. 그가 이런 명성이 더욱 멀리 퍼지기도 전에 너무 일찍 사망했다는 점만 제외하면, 생활고 때문에 형편없는 값에 그림들을 팔아치워 그 가치를 과소평가할 수밖에 없었을 수도 있다. 지금은 그가 약간의 유산을 받았다는 사실이 알려져 있다. 하지만 그는 마흔다섯의 나이에 아이가 열 명이나 되었다. 또 몽코니스가 여행 중에 델프트에서 만났던 빵집 주인에게 자기의 위대한 동포의 그림 값으로 600플로린을 지불했다고 했는데, 이런 이 사람이 바로 화가의 과부가 합의를 보았던 바로 그 빵집 주인일 가능성이 농후하다! 왜냐하면 빵 외상값 600플로린의 담보로 그림 두 점을 잡아두고 있었는데, 이것은 일 년에 50플로린씩 지불하고 되찾기로 저당 잡혔던 그림이다!

빵을 살 돈이 없던 가장과 빚더미만을 물려받은 과부, 그녀 또한 나중에 약간의 유산을 물려받기는 했지만 어린 자녀 여덟을 부양하면서 그림을 팔아야 했을 때 대단한 대가를 바랄 수는 없었다. 이렇게 너무나 헐값에 포기한 예술작품의 가치를 알아보기도 전에 많은 세월이 흘렀다. 1719년에 「우유 붓는 여자」가 126플로린에 낙찰되었을 때, 헤라르트 도우의 그림 한 점은 6000플로린에 거래되었으니! 이렇게 작품들이 손상되지 않은 채 샘이 날 정도로 훌륭하게 그 오랜 망각의 세월 동안 보존되었지만 그에 걸맞지 않게 너무나 시세가 낮았으니, 그 중 상당수가 영원히 사라졌다고 해도 놀랍지 않다.

그래도 여전히 되찾을 것은 있을 것이다. 최근 몇 해 동안 미술사가들의 탐구와 전문가들의 조사로 몇 점을 건져냈다. 오늘날 우리가 알고 있는 그림의 수도 늘어나고 있는데, 사실 이런 것은 1696년의 목록에 속하

지 않았던 것으로, 덴 하그 미술관의 「디안의 화장」부터 용케이어 데 흐레츠 소장품에서 브레디우스가 확인한 소품이 그에 해당한다.

암스테르담 경매에 나오지 않았던 것들로 새로 찾아낸 것은 다음과 같다.

- 「신약성서」, 덴 하그 미술관. 아바르가 확인한 것이다. 1699년, 1718년, 1735년. 홀란드에서 있었던 경매와 브레디우스가 다시 찾아냈던 것이다.
- 「디안의 화장」은 1876년 파리 골트슈미트 경매에서 거래되었다. 4725플로린에 니콜라스 마스의 작품으로 거래되었다가, 스토이어가 처음으로 베르메르의 것으로 간주했다. 우선 위트레흐트와 마우리츠호이스의 베르메르 목록에 올랐다가, 이제 그의 것으로 확정되었다.
- 암스테르담 국립박물관의 「편지 읽는 여인」은 반 데어 호프 소장품이었다. 1809년 파리에서 200프랑에 팔렸고, 1825년 라페이리에르 경매에서 1060프랑, 1839년에는 882프랑에 팔렸다.
- 바겐과 뷔르거가 찾아낸 「화실」은 빈 체르닌 컬렉션으로 있을 때 피터 데 호흐의 것으로 간주되었다.
- 「여주인과 하녀」는 애당초 르 브룅 소장이었고, 마르세유의 뒤푸르 소장품으로 건너갔다가, 1809년 600프랑에, 1837년 405프랑에 팔려 베를린 제임스 시몬 씨 댁에 있다가 현재 뉴욕 프리크 컬렉션에 들어 있다.
- 「포도주 맛을 보는 남녀」는 베를린 박물관에 있다.

· 「포도주잔」 또는 「깜찍한 여인*」은 브륀스비크 미술관*에 있다.

· 「마르다와 마리아 집의 예수」는 코우츠 컬렉션으로, 스코틀랜드에 있다.*

· 런던 바이트 소장품의 「클라브생 치는 여인」과 또 살팅 소장품과 헌 팅턴 소장품이 있는데, 내셔널 갤러리에 있는 바이트 소장품이 1696년에 거래된 작품이다.

· 뉴욕 메트로폴리탄 미술관의 「물통과 여인」은 「물병〔손잡이가 달린 뾰족한〕」이라는 제목으로 파워스쿠트 경의 소장품이었다가, 뉴욕 의 헨리 G. 마컨트 소장품이 되었다.

· 「연주회」는 존 L. 가드너 소장품으로 보스턴에 있다.

· 「창가에서 편지 읽는 여인」은 1742년 파리에서 매각될 때 렘브란트 의 것으로 간주됐고, 1862까지 피터 데 호흐의 작품으로 분류되었다.

· 앞에서 이야기했던 「화류계 여자」가 바로 「실내의 즐거운 모임」일 지 모른다. 1741년 발렌슈타인 컬렉션에서 구입했다〔현재는 드레 스덴 미술관에 있다〕.

· 메펜에 있는 아렌베르크 미술관의 처녀상.

· 부다페스트의 큰 화폭에 그린 여인상.

• "포도주잔 권하기", "포도주잔을 든 처녀"로 주로 통용된다. "두 신사와 함께 있는 숙 녀"라고도 한다.
• 현재 브륀스비크 시내에 있는 헤어조그 안톤 울리히 미술관.
• 1889년에 마컨트 소장품이 되었다. 다니엘 아라스 등은 「창가의 여인」이나 「술병을 잡 고 있는 여인」으로 부른다.

· 브뤼셀 용케이어 데 흐레츠 소장품이던 「음악 레슨」은 지금 필라델피아에 있다.
· 1905년에 바우터스가 베르메르의 것으로 주장한 브뤼셀 미술관의 「남자의 초상」[150쪽 도판과 설명 참조]은 브레디우스가 진품을 확인했다.
· 「진주 저울질하는 여인」은 비드너 소장품이다.
· 종이에 그린 습작 한 점은 베를린 박물관에 있다.
· 끝으로 프랑크푸르트 미술관의 「지리학자」 두 점 중 한 점은 뒤 뷔스 기센니스 씨의 것인데, 로트쉴드가 소장한 「천문학자」의 다른 한쪽 그림으로, 한 쌍으로 거래된 것의 하나일지 모른다.

이것이 지금까지 확실한 진품과 진품으로 추정되는 작품 전부이다. 여기에 연도를 몇 번 추가해야 한다. 1656년은 「화류계 여자」와 관련이 있다. 1665년은 쟁펠의 「지리학자」와 관련이 있다. 1668년은 프랑크푸르트의 「지리학자」와, 1650년대의 어느 해는 미완성작과 관련이 있다. 니콜라스 마스의 모노그램[작가 이름의 머리글자]과 나란히 「디안의 화장」에 관한 발굴과, 아무튼 이것은 위작으로 인정되지만, 베르메르의 모노그램에 겹쳐 쓴 것으로 추정된다.

이런 결산을 하면서 나는 내 스스로 찾아낸 것이 아무것도 없으므로 뷔르거, 아바르, 브레디우스의 판단과 최근의 입증 작업을 따랐다. 또 베르메르의 것으로 간주하는 몇몇 개인 소장품 가운데 두서너 점에 대해서는 아는 것이 없기에 호프스테데 데 흐로트가 인정한 목록을 참조했다. 그는 최종적으로 서른네 점을 베르메르의 진품이라고 확인했다. 암스테

르담 국립박물관과 식스 갤러리에 4점, 덴 하그 미술관에 4점, 베를린 2 점, 드레스덴 2점, 브륀스뷔크 1점, 프랑크푸르트, 베를린 시몬 소장품, 빈의 체르닌 미술관, 부다페스트, 루브르, 칸 소장품, 로트쉴드 소장품, 아렌베르크 미술관, 용케이어 데 흐레츠, 뒤 뷔스 기센니스, 내셔널 갤러리에 모두 각각 1점씩, 그리고 바이트 소장품 2점, 런던에서 살팅과 조셉 소장품 각 1점, 윈저 성에 1점, 스코틀랜드에 1점, 메트로폴리탄 미술관에 4점, 보스턴에 가드너 부인의 것 1점과 미국 프리크 앤드 존 J. 존슨 소장품.

호프스테데 데 흐로트의 도록은 1907년에 출간되었다. 이때부터 작은 실내를 그린 그림 한 점이 베르메르 것으로 인정받았는데—극도로 신중하게, 왜냐하면 베르메르의 정확한 솜씨를 전혀 찾아볼 수는 없었기 때문이다—베를린 박물관으로 들어갔다. 칸 소장품이던 작품은 미국 알트만 소장품으로 건너갔다가 뉴욕의 미술관으로 들어갔다. 과거 로비아노 소장품이던 작품도 되찾았다. 이것은 브뤼셀에서 피에르퐁 모르강이 구입했다. 호프스테데 데 흐로트는 프랑스의 세귀르 공작부인 댁에서 「진주 저울질하는 여자」를 찾아냈는데, 이때 비드너 씨가 「플루트와 처녀」라는 작품과 함께 구입했다. 요제프 소장품은 미국으로 건너갔다. 베를린 박물관에 종이에 그린 또 다른 처녀상이 들어왔다. 뒤 뷔스 기센니스의 소장품 「지리학자」는 파리에서 쟁펠이 구입했다. 「미소 짓는 처녀와 병사」와 「여인과 하녀」는 프리크 소장품이 되었다. 그 인물이 아렌베르크 미술관 소장품의 처녀와 또 「포도주잔」의 처녀와 닮은 뉴욕 헌팅턴 소장품의 유화는 베르메르의 전적인 특징을 인정받았다.

이 목록에 나는 이 책 초판에서 브뤼셀의 초상화를 추가해야 하지 않

을까 생각했었다. A. J. 바우터스가 내놓은 논지가 대단히 진지했기 때문이다. 바우터스가 『벌링턴 매거진』 1905년 12월호에서 한 말은 이러했다.[*]

그는 우선 브뤼셀 미술관〔왕립 미술관을 가리킨다〕에서 1900년, 파리에서 1만 9500프랑에 구입한 이 그림의 역사를 상기했다. 이 작품은 영국의 노턴 앤드 험프리 재단 소장품이었다가 브뤼셀 오틀레 소장품으로 넘어갔다. 존 스미스는 이 작품을 렘브란트의 것으로 분류해왔다. 여기에는 그의 서명과 1644년이라는 연도가 들어 있었다. 서명과 연도는 모두 가짜로 판명되었다. 그런데 1888년 왕립 아카데미 전시회에서 여전히 렘브란트의 것으로 내걸렸다. 나중에는 니콜라스 마스의 것으로 용인되어 파리에서 거래되었다.

그렇지만 브뤼셀 박물관 위원회는 이 초상화를 내셔널 갤러리의 것과 대조하고 나서, 마스의 것일 수 없다면서 익명의 화가가 그린 작품으로 분류했다. 그런데 Ch. L. 카르동이 어느 날 이 그림을 보고서 베르메르의 이름을 언급했고, A. J. 바우터스는 매우 충격을 받았다. 특히 살결을 파란 빛이 도는 음영에 작은 분홍빛 반점으로 채색한 솜씨에 주목했다.

바우터스는 홀란드, 독일, 런던, 파리로 베르메르의 작품을 보러 다녔다. 그는 베를린 소장품 속의 남자와 드레스덴 소장품의 「편지」 속에서도 먼젓번에 본 것과 같은 빛나는 반점을, 다른 그림들의 검은 색상 속에서도 확인했다. 브뤼셀 초상화의 매끄러운 검정 색조와 확실히 비슷해

[*] 같은 달 불어판 『라르 모데른―현대미술』 지에도 같은 글이 실렸다.

보였다. 한편 벨기에 미술관장인 에르네스트 베를랑은 이 초상화와 부다페스트의 초상화는 채색과 솜씨 면에서 대단히 유사하다고 주장했다. 이런 인상을 내셔널 갤러리 전문위원 히설타인이 더욱 굳혔다.

그렇지만 A. J. 바우터스의 기본 논지를 보자.

"결국 인물이 앉은 의자를 다시금 주목해야 한다. 그 참나무로 깎은 사자머리 장식 위에 서류가 놓여 있다. 여기에서도 베르메르는 그토록 개성적인 수법으로 자신을 알린다. 빛을 표현하려고 밝은 색조에 덧칠한 작은 반점들이다. 그런데 이 의자는 그 형태가 특이할 뿐 아니라, 물론 그 주인공이 자기 화실일 곳에 들여놓았을 텐데, 그것과 완전히 똑같은 즉 사자머리 장식이 들어간 것을 다른 여러 그림들에서도 찾아볼 수 있다. 암스테르담 국립박물관의 「편지 읽는 여인」('편지를 읽는 파란 옷의 여인'이라고도 한다), 드레스덴 미술관의 「편지 읽는 여인」, 런던 조셉 컬렉션의 「미소 짓는 처녀와 병사」, 파리 칸 컬렉션의 「선잠든 여인」, 베를린 박물관에 있는 실내 그림에도 두 개의 사례가 있는데, 그 중 하나는 화면구성에서 결정적인 역할을 한다. 그 계단형 구성을 보여주면서. 이것은 내셔널 갤러리의 그림 속에 나오는 의자와 한눈에 봐도 똑같아 보인다."

바우터스는 이 의자에 앉은 모델이 몇몇 홀란드 실내를 그린 그림 속에 다시 등장하지만, 그러나 피터 데 호흐, 니콜라스 마스 같은 다른 어떤 화가도 베르메르와 전혀 접촉한 적이 없었다고 덧붙인다. 따라서 그는 매우 훌륭한 이 초상화를 베르메르 데 델프트의 것이라고 결론지었다.

덴 하그 미술관장 브레디우스는 이와 의견이 다르다. 브뤼셀의 미술평

론가 모리스 사이는 바우터스의 판단을 의심하면서 브레디우스에게 편지를 썼고, 브레디우스는 이 초상화가 베르메르의 것이 절대 아니라고 공식적으로 주장했다. 바우터스의 논지는 결정적인 것이 못 되며 그 작품은 렘브란트의 제자 얀 빅토르스의 것이었다고 반박했다.

1907년의 브뤼셀 미술관 도록에서 바우터스는 브레디우스가 얀 빅토르스의 작품이라는 주장을 철회했다고 확인했다. 그렇지만 브레디우스는 필자의 이 책 초간본이 나오고 나서, 자신의 주장에 변함이 없다고 알려주었다.

이렇게 바우터스의 판정은 완전히 부당해 보인다. 하를렘 미술관 소장품인 남자의 초상은 너무 건조하고 표정도 없을뿐더러 차가운 검정색인데 반해, 브뤼셀의 초상화는 따뜻한 색조의 검정으로 너무나 두텁게 채색되어 두 그림에서 유사점을 찾기란 불가능해 보인다.

우리로서는 그토록 많은 불운한 우여곡절과 정직하지 못한 투기꾼들의 위조와 바꿔치기가 개입된 주장에 편승하는 모험을 하지 않더라도, 브뤼셀의 초상화 앞에서, 우리가 열광하는 화가의 작품 앞에서 받던 것과 같은 인상을 받는다. 이런 인상은 특이한 솜씨와 단순하면서도 힘찬 표현과, 그 인물과 윈저 성 소장품 속의 인물이나 「포도주 맛을 보는 남녀」에 등장하는 사내를 닮은 분위기와, 작위성이 없는 빛의 마술과, 더 앞에서 열거했던 작품들에서도 볼 수 있듯이 오직 베르메르에게만 고유한 특징에서 나온다.*

이런 분석에 들어가기 전에, 나는 확신하건대 아주 흥미롭게 연구할 수 있을 법한 대단히 훌륭한 그림 한 점부터 알리고 싶다. 브뤼셀 인근 위클레에 거주하는 홀란드 사람인 미헬 반 헬더 씨의 소장품이다. 바로 또

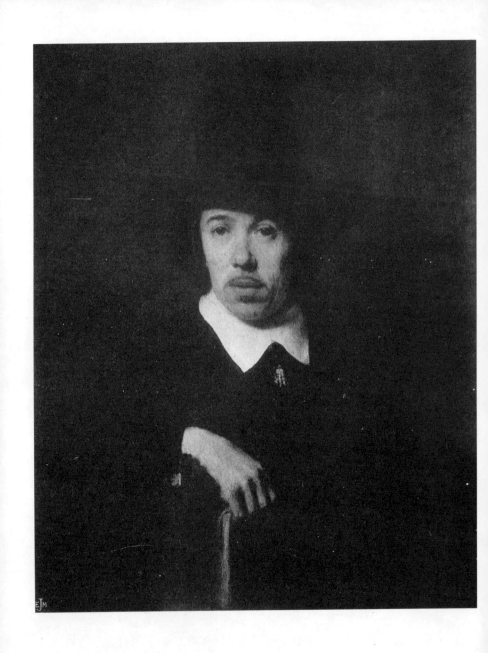

" '남자의 초상' 또는 '모자 쓴 남자' 라고도 하는 이 작품은 브뤼셀 왕립미술관에 있는데,
처음에는 베르메르의 것으로, 그 뒤에는 니콜라스 마스의 것으로 간주했다가
지금은 도르트레흐트 화가 야코부스 레베크(1634~1675)의 것으로 간주하고 있다.
초상의 주인공이 누구인지도 밝혀지지 않고 있다."

다른 「델프트 전망」이다. 덴 하그에 있는 것과 거의 동일하지만 크기는 조금 작다. 이 그림에는 덴 하그의 그림에 있는 왼쪽 일부가 없다. 전경에 있는 인물들의 자리도 전혀 다른 곳에 모아 그렸다. 하늘도 완전히 다르다.

나는 전문가는 아니다. 이 그림 이야기를 꺼내야 할지 무척 망설였다. 하지만 만약 이 그림을 베르메르가 그리지 않았다면, 그 거장의 솜씨를 이만큼 모방할 수 있을 정도로 실력 있던 그 사람은 도대체 누구일지 묻게 된다.

뷔르거는 19세기 초에 어떤 홀란드 화가가 모사한 「델프트 전망」 한 점이 있다고 전한다. 그렇지만 여기에서 문제되는 그림은 모사화는 결코 아니다. 왜냐하면 구성상 다른 점이 많기 때문이다. 반 헬더 씨의 그림은 덴 하그의 그림보다 개성이 떨어진다. 솜씨는 깐깐하지도 단호하지도 않다. 파란빛이 다소 칙칙한 나뭇가지도 날씨의 변화가 색채를 어루만지듯이 그윽하게 펼쳐지는 덴 하그의 그림에 비해 참신한 맛이 떨어진다. 어쨌든 살짝 금이 가긴 했지만 변색도 거의 안 된 상쾌한 이 그림은 덴 하그 작품의 습작을 보고 있다거나 여러 점을 그렸던 습작 중 하나로서, 거기에서 선을 더욱 가다듬고 개성을 더욱 집중하고 색을 더욱 부드럽게 그려낸 「델프트 전망」이 최종적으로 그려지지 않았을까 궁금해할 수 있지 않을까?

* 브뤼셀 미술관에서 행한 연구를 1924년 3월 타임즈 지에 게재한 글에서 루카스는 이와 같은 인상을 받는다고 주장한다.

반복하건대, 나는 전문가가 아니다. 나는 이 화폭의 아름다움에 반했다. 베르메르에 대한 감탄이 그의 작품과 삶을 둘러싼 수수께끼 때문에 더욱 열렬해지기만 하는 만큼 더욱 그렇다.

　반 헬더 씨는 자신이 갖고 있는 그림의 사연을 전혀 모르고 있다.

부록

베르메르의 부활

앙드레 블룅

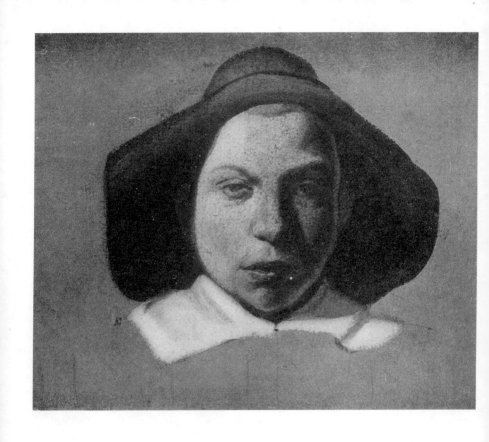

「두상 습작」, 베를린 박물관 판화실에 전해지는 이 습작도 다른 작품들과 마찬가지로
베르메르의 작품인지 여전히 불분명하다.

I

베르메르와 토레 뷔르거

델프트의 화가 얀 베르메르는 그가 살던 17세기에 대단한 인정을 받았다. 그 뒤 150년 넘게 완전히 잊혔다가, 미술평론가 토레가 뷔르거라는 가명으로 열정적으로 그의 기억을 되살려내었다. 토레는 알려지지 않은 거장의 영광에 이바지하면서 그의 삶과 작품을 드러낼 자료를 찾고자 갖은 애를 썼지만 밝혀낸 정보는 변변치 못했다.

미술사가들은 그의 존재를 완전히 모르고 있었다. 그를 맨 처음 인용한 사람은 1792년에 「플랑드르, 홀란드, 독일의 갤러리」라는 글을 쓴 사람으로, 마담 비제 르 브룅*의 남편이던 화상 J. B. P. 르 브룅이었다. 누구도 그에 관해 말이 없었고 파리에서 그의 그림을 전혀 볼 수 없다고 했다. 이보다 몇 해 전이던 1781년에, 영국 화가 조수아 레이놀즈는 플랑드르와 홀란드를 여행하는 길에 암스테르담에서 「우유 붓는 여인」을 보

* 절대왕정기에 최고의 인기를 누리던 미모의 여성화가. 베르사유 궁에서 루이 16세의 왕비 마리 앙투아네트의 화가로 활동하면서 당대 명사들의 수많은 초상을 남겼으나, 이 화가 또한 오랫동안 망각 속에 묻혀 있었다.

았다고만 했다. 1818년 골 드 생 제르맹은 『그림 애호가 안내』라는 책자를 쓰면서 베르메르를 언급하고, 라페이리에르 소장품이던 「당텔 짜는 여인」을 지적했다. 하지만 이 화가의 정체를 덮고 있는 수수께끼를 파헤칠 생각은 하지 못했다.

이렇게 수수께끼로 남아 있던 것을 토레 뷔르거는 답을 찾으려 노력을 했던 것이다. 그에게 베르메르는 "스핑크스"였다. 이 사람에 관한 모든 문제는 해결하기 어려웠다. 그는 어떻게 생긴 사람이었을까? 상상할 수도 없다. 자기 화실에서 등을 보여주는 모습만 남겨놓았다. 지금은 빈 미술사박물관에 있는 이 그림에서 그는 마치 우리의 눈을 피하고 싶어했던 듯하다. 그는 이젤 앞에 앉아 팔을 막대에 의지해 손에 붓을 들고서, 자기 아내인지 딸인지 어쨌든 트럼펫을 들고 있는 인물을 "명성"의 우상으로 상징화하면서 그림을 그리는 중이다.

끈질긴 탐색이 이어진 끝에 우리가 그에 대해 아는 것은 무엇이었던가? 고작 출생일자(1632), 세례, 카타리나 보네스와의 결혼(1653), 같은 해 델프트 화가조합에 가입한 사실과 그의 사망 연도(1675)가 전부였다. 그의 삶은 어떠했을까? 작품은 몇 점이나 되었나? 정확하게 말할 수도, 그 인간 자체를 재구성할 수도 없다.

이 모든 의혹을 해소하거나, 진품을 확인하거나, 이제 막 빛을 발하기 시작하는 이 어둠에 싸인 존재를 밝혀내는 문제를 해결하려 하지는 않겠다. 토레 뷔르거부터 시작해서 반지프, 플리춰, 샹타부안을 거쳐 토머스 보드킨, A. 드 브리스에 이르기까지 그의 삶과 작품에 관한 연구가 있었다. 앙리 아바르, 바겐, 브레디우스, 조르주 드레이푸, 르네 위그, 또 호프스테데 데 호로트의 권위 있고 유명한 작품 목록도 있었다.

베르메르가 자기가 다룬 주제에서 작위성을 벗겨내고 명쾌하게 하려 애썼던 것과 마찬가지로, 우리도 이 역사와 미학을 다룬 글에서 공평하고 아주 객관적인 태도를 취함으로써 미술사에서 베르메르의 예외적인 역할을 더욱 잘 해명해보도록 하자. 그는 당대인들에 비해 회화의 혁신자로 여겨지기 때문이다.

우리는 미적 관점에서 어떻게 그가 그토록 흥미진진한가 하는 점이 궁금하다. 그의 시대에 회화가 초상, 풍경, 풍속, 역사, 우화 등 거의 모든 분야에서 소재를 찾고 있었을 때, 베르메르는 회화 그 자체에서, 그 물질적 개념을 옮기는 찬란한 색채를 즐긴다는 그 본질을 사랑했다. 그렇게 세계를 단순한 시각으로 보고, 인물과 물건에 감각적인 진실성을 부여하려는 강렬한 욕망에서, 그는 프랑스 제2제정기〔19세기 중후반〕사실화파의 존경을 받았음 직하다. 토레 뷔르거가 베르메르를 위대한 거장으로 발견한 첫 번째 사람이라는 것도 이런 맥락에서 우연은 아니다.

여기에서 그에 대한 연구 작업을 분석하지는 않겠다. 나중에 출간될 것이기 때문이다. 우리는 오늘날 이와 관련한 모든 문제를 분명히 제기하고 있다는 점에서 뷔르거에게 감사하고 있다. 우리는 때때로 그가 끌어내게 만들었던 몇몇 이론에 유보적인 입장을 취할 수밖에 없다. 특히 렘브란트의 특별한 영향이라는 이론이 그렇다. 하지만 그는 자신의 탐구에서 번번이 운이 좋았으며, 분명 그럴 만한 직관도 갖고 있었다.

그에게 『가제트 데 보자르』지에 실린 글(1866)을 헌정한 샹플뢰리* 같은 자연주의적 취미의 자취가 남아 있다는 가정이 풍부하게 제기되지만, 20세기의 세련된 지성들도 베르메르를 자신들이 가장 애호하는 화가로 선택하리라 예상된다.

우리는 예컨대 시지각의 변화와 그 지평의 확장을 이해하려 한다는 점에서, 토레 뷔르거의 미학과 소설가 마르셀 푸르스트의 미학을 근접시켜 본다. 이 새로운 빛을 거치면서, 토레라는 위대한 인물을 어둠 속에 그대로 방치할 수는 없다. 그를 기억해내고 그에게 경의를 표해야 한다.

토레 뷔르거에게 경의를 표하는 자리에서, 우리는 주네브 사람 뤼시앵 바장제의 이름도 함께 떠올리고 싶다. 그와 홀란드 미술에 대해 너무나도 흥미 있고 유익한 대화를 나눌 수 있었기 때문이다. 이 사람은 이 위대한 프랑스인 뷔르거의 삶과 관련된 귀중한 자료를 전해주었다. 그는 토레 뷔르거에 대해 감동적으로 이야기하곤 했다. 뷔르거는 바로 1866년 『가제트 데 보자르』 지를 통해 공들인 연구로서 얀 베르메르를 폭로했던 사람 아니던가. 오늘날 관심이 더욱 폭증하고 있는 글이다.

이런 대화에서 우리는 다시 한 번 전문적 평론가들이 미술품 수집가에게서 배울 점이 많다는 사실을 알게 되었다. 바장제처럼 노련한 수집가들 같은 경우가 그렇다.

델프트의 거장과 나란히, 프로망탱보다 먼저 미술비평의 선구자가 되었던 이 사람, 토레 뷔르거를 되살린다는 것도 역사적으로 매우 유익할 것이다.

• 커다란 문예 사조였던 사실주의를 제창하고 주도한 진보적 지식인이며, 소설가이자 미술평론가. 전통과 다르게 농촌과 평민을 그린 화가들을 발굴하기도 했다. 위대한 농민화가 삼형제 르 냉을 찾아내고 재평가했다. 이것은 미술사에서 대단히 획기적인 사건이었다. 또 방대하고 기념비적인 중요성을 지닌 『풍자예술의 역사』를 저술했는데 그 고대와 중세 편의 한글 번역본이 출간되어 있다.

II
토레 뷔르거의 일생

안 베르메르보다는 토레 뷔르거에 관해서 알려진 것이 더 많다. 이 사람, 에티엔 조제프 테오필 토레라는 문인은 정말이지 흥미로운 인물이다. 그의 W. 뷔르거라는 가명은 독일어와 홀란드어에서 '시민'이라는 뜻인데, 그 이름으로 대단히 풍파가 심했던 정치적 경력을 쌓고 나서 미술평론을 잡지에 게재하거나 단행본으로 펴냈다. 그의 문인 이력과, 1848년의 혁명〔프랑스에서 일어난 프롤레타리아 혁명〕에 참여했던 열렬한 세대의 사회적 이론을 펼치는 그의 주요 저작들을 알아보자.

나폴레옹 1세 치하이던 1807년 6월 23일, 라 플레슈에서 태어난 그는 공부를 마치고 파리에서 변호사로 일했다. 라 플레슈에서 검사대리로 있다가 언론인이 되었다. 젊은 그는 왕정복고기의 정부에 맞서 싸웠고, 유명한 샤를 10세의 법령 이후 1830년에 일어난 사회운동에 적극 참여하였으며, 언론의 자유를 위해 투쟁한 사제였다. 그가 희구하던 공화국 대신 7월 왕정은 실망만을 안겨주었고, 그는 멋대로 행해지는 혹독한 검열에 시달려야 했다. 프랑스에서 문학과 예술운동에 족쇄를 채우려 했던 언론 탄압이었다.

화가〔만평〕들이 루이 필리프를 공격하고, 화가 도미에가 필리퐁이 발행하던 신문 '라 카리카뤼르' 〔풍자라는 뜻〕와 함께 군주와 그 재상들을 모욕한 석판화 때문에 수배당했을 때, 토레는 이에 맞서 신문에 기고하는 등 그 투쟁의 선봉에 서 있었다. 그는 공화주의 리뷰, 민중일보, 민중백과, 사회 리뷰 등의 편집자였다. '개혁자'라는 신문에서 라스파유, '진보 리뷰'에서 루이 블랑, '개혁'에서 플로콩, '재야 리뷰'에서 피에르 르루, 절친하던 소설가 조르주 상드와 나란히 그의 이름을 볼 수 있다.

최상의 공화정을 펼치겠다는 시늉만 하던 정부는 전혀 민주주의를 실행하지도 않았고, 7월 왕정은 그를 매우 위험한 반체제 인사로 규정했다. 그 자신이 『살롱』의 서문에서 밝혔듯이 "새로운 세상을 찾아 모든 지성의 극단적 모험을 감행했다."

그는 '민주주의'라는 신문을 창간하려고 했다. 비록 실패했지만 그 목표는 물론 혁명적이었다. 1840년에는 『민주주의 정당에 관한 진실』이라는 소책자를 내놓았고, 이로 인해 생트 펠라지 감옥°에서 일 년간 수감생활 선고를 받았다. 이 감옥생활 중에 『프롤레타리아의 소멸』을 썼고, 나중에 연대하게 되는 동지 라므네를 그곳에서 알게 되었다.

정치에 대한 환멸에서 벗어나 기분 전환을 위해 『예술가를 위한 관상과 골상 사전』을 펴내기도 했다. 그는 들라크루아, 아리 셰페르, 드캉, 디

° 파리 시내 중심가 제5구에 있는 유명한 감옥. 사실주의 화가 쿠르베는 파리 코뮌과 관련해서, 또 풍자화가 도미에는 반정부활동 죄목으로 이곳에 수감되는 등 많은 반체제 지식인과 예술가들이 수감되었던 곳으로 유명하다.

아즈, 다비드 당제 등 화가들과 친구였고, 특히 자연주의 화가로 바르비종 화파를 이끈 테오도르 루소와 절친했다. 루소는 그를 정치에서 예술로 관심을 돌리게 한 장본인으로서, 그에게 전문적인 정보를 제공했다. 1844년『살롱』평문에서 그는 루소에게 부치는 공개서한을 곁들였고, 1845년 평문에서는 베랑제, 1846년에는 조르주 상드, 1847년에는 피르맹 바리옹에게 공개서한을 곁들였다. 그는 그것들을 1848년『살롱』평문 몇 쪽과 함께 묶어 20년 뒤 책자로 펴내게 된다.

1842년부터 1848년까지는 파리의 뤼 몽마르트르 거리에 있는 사무실에서『예술동맹』지와 그 회보를 발행했다. 이런 동맹의 후원을 받아 1842년에 그는 빌나브 자료실에서 나온 이탈리아, 에스파냐, 플랑드르, 홀란드, 프랑스 거장들의 소묘집도 편찬했다. 하지만 1848년부터는 이해의『살롱』평문에서 스스로 밝혔듯이, 정치활동을 재개하고자 평론을 접을 궁리를 했다. 그는 예술이 "물질적 이해와 사악한 열정을 영광스레 하는 정권에서는" 발전할 수 없다고 평가하고, "정치가 우리에게 더욱 흥미로운 구경거리를 보장한다. 우리는 오늘날 예술과 시보다 더 훌륭하게 살아 있는 역사를 만든다"고 했다.

정치적 동료 피에르 르루, 프루동, 루이 블랑은 다시금 루이 필리프 권력에 도전했다. 그들이 1830년에 지지했던 사상에 대한 열정으로 그는 1845년에『자유의 추구』라는 소책자를 발간했다.

1848년 혁명이 터지자, 그는 가장 열렬한 주역의 한 사람으로서 임시 공화정부 구성에 참여하게 될 모든 진지한 사안을 주도적으로 결정했다. 라마르틴〔낭만주의 시인이자 혁명운동가〕은 그에게 미술장관직을 제안했다. 하지만 그는 이 제의를 사양하면서 화가 장롱에게 양보했다. 그는

문인으로 남으려 했다. 1848년 3월 26일에는 조르주 상드, 피에르 르루, 바르베스와 함께 '참 공화국' 이라는 신문을 창간했다. 이를 통해 정부를 위협하는 반동적 시도를 경고했다. 이 신문은 6월 13일 카베냐크가 폐간 시켰다. 1849년 3월 9일에는 또 다시 '참 공화국 신문' 이라는 제호로 신문 발행을 시도했다. 거기에 이런 구호를 붙였다.

"사회혁명 없이 진정한 공화국은 없다."

생탕투안 거리의 노동자들의 친구로서 그는 1849년 5월에 제헌의회에서 파리 의원직에 도전했다. 루이 보나파르트의 지역구에서 겨루었던 것이다. 그러나 불과 몇백 표 차로 고배를 들었다.

1849년은 그에게 10년도 넘게 계속될 망명이 시작된 해였다. 6월에 그는 의회와 시청으로 밀고 들어간 민중운동의 수장이었다. 그러나 이 시도는 실패했고, 그는 쫓기는 몸이 되었다. 그의 신문사와 아파트가 수색당했다. 베르사유에서 열린 마르시알 고등법원에서 그에게 강제노동형 선고를 내릴 때까지 며칠간 몸을 숨겼다.

그는 브뤼셀로 도피해 미술사 연구를 재개했다. 그가 뷔르거라는 이름으로 발표한 첫 번째 글은 1855년 브뤼셀에서 나왔다. 폴 라크루아가 창간한 『예술세계 리뷰』에 실은 것이었다. 폴 코탱이 펴낸 그의 서한집에는 이렇게 썼다.

"언어, 풍습, 역사로서, 벨기에는 여전히 우리 조국이나 다름없다."

그는 브뤼셀과 암스테르담의 친구들을 같은 동포로 느낀다고 했다. 곧 브뤼셀 사람인 펠릭스 델라스와 친해졌고, 이 친구의 이름을 필명으로 사용하기도 했다. 또 그에게 쓴 편지에서 언론인 대접이 형편없다고 불평하기도 했다. 그는 이 무렵 '독립 벨기에' 신문에 기고하면서 "이렇게 여유 있는 신문에서 기고문에 대한 고료는 너무 우울할 정도다"라고 했다. 이 신문에 50행짜리 기사 하나로 60프랑을 받았던 것인데, 당시 파리에서는 그 두 배를 받곤 했다. 그는 이런 말을 했다.

"돈에 별로 연연하지 않지만, 일해서 먹고살기는 해야 할 것 아닌가."

이 무렵에는 W. 뷔르거라는 가명으로 기사를 썼다. 그가 영국 신문 '더 센추리' 지에 연재한 「1857년 맨체스터에서 전시된 대영제국 예술의 보물」이라는 글로 이 이름이 알려지기 시작했다. 이때부터 그는 홀란드에서 인정받았고 셸테마 박사의 자료실에서 연구도 하게 되었다. 1859년에는 『가제트 데 보자르』 지에 호베마에 대한 글을 송고했다. 그는 이 화가를 이렇게 정의했다.

"그 장르의 모든 규칙은 화가의 본능으로 관찰된 것이었다. 그런데도 구성이 완벽한 장소를 찾아냈고, 그가 본 대로 그렸다. 하지만 이렇게 폭넓고 친밀하고 영적ㆍ시적이면서 매우 순진한 감정이 호베마의 특징이다."

같은 해 그는 브뤼셀에서 렘브란트에 관해 슐테마가 쓴 책의 번역서를

펴내었다. 여기 덧붙여서 그다음 해에는 1858년에 내놓았던 자신의 책 『벨기에와 홀란드 박물관들』에 반 데어 호프 박물관과 로테르담 박물관을 제2권으로 추가한 개정판을 내놓았다. 그러는 사이에도 브뤼셀 아렌베르크 미술관 해설서를 썼고, 엑스 라 샤펠[현재 독일 아헨]의 수에르몬트 미술관에 관한 책도 펴내었다. 이런 저작물 외에 앙베르 박물관, 개인소장품들, 페레이르 미술관에 관한 기사를 썼고, 샤를 블랑과 공저 『모든 화파의 역사』를 저술했으며, 폴 라크루아가 펴내는 『예술가 연감』과 『라르티스트』, 『가제트 데 보자르』지에 기고하기도 했다.

이것들 가운데 문인으로서 대중의 관심을 가장 많이 끈 것은 바로 베르메르 데 델프트를 발견했다는 글이다. 우리는 이 글을 신중하게 검토해야 한다. 각별히 연구할 만한 글이니 말이다. 우선 뷔르거가 처음부터 얼마나 열정적으로 기록해나갔는지 주목해보자. 1856년의 편지에서 그는 이렇게 썼다.

"아! 홀란드에서 그 박물관의 목록을 만들어보라고 한다면! 하지만 그 보물에 대한 자료가 전혀 없으니…. 이 나라 사람들은 자기네 거장도 가장 유명한 작품도 도대체 모르고 있지 않은가."

그는 이런 생각을 『살롱』편에서도 다시 해본다.

"네덜란드 사람들에게서, 18세기에 그렇다고 했듯이, 자연의 인간이라는 자부심은 완강하다. 후광 같은 것은 없다. 네덜란드 사람들은 라틴 문명의 끈덕진 압력에도 자기네 땅과 인간성에 확고하게 묶여 있

다. 이탈리아 사람이나 로마에 동화한 모든 민족이 천국의 환상에 도취되어 자신을 잃어버리고 있지만… 17세기에 네덜란드 화파의 심오하게 인간적인 성격이 두드러진다."

한편 소장가들은 그의 확고한 판단을 인정했다. 두블은 그림에 대한 그의 성심성과 공평무사와 지식에 감탄했다. 장 돌뛰도 마찬가지였다.

"그토록 아무것도 모르고, 무시해온 홀란드 소장파 선구자들에 대해 가장 유능하면서도 자격을 갖춘 사람은 프랑스인이었다. 그는 그들을 연구하는 데 문인으로서의 재능과 타고난 전문가적 안목을 쏟아 부었다."

암스테르담의 고문서 연구가인 셸테마 박사는 그에게 호의를 베풀었고, 뷔르거, 델라스 등의 가명을 사용하면서 자신을 숨기고 있던 토레는 1859년 5월 8일자 편지에서 용서를 빌게 된다.

"오늘 당신께 편지를 올리는 이 사람 W. 뷔르거입니다. 영광스럽게도 암스테르담에서 펠릭스 델라스라는 이름으로 당신을 만났던 사람입니다. W. 뷔르거는 테오필 토레의 가명입니다―바로 저올시다. 파리에서 1833년부터 1848년까지 예술에 관해 많은 글을 썼습니다. 콩스티튀시오넬과 더 센추리, 파리 리뷰와 아르티스트 등 신문과 잡지에 실렸죠. 그러던 중 48년 혁명으로 고국을 떠나야 했습니다. 영국과 대륙에서 망명생활을 하던 중 예술에 관한 일을 다시 하게 되면서 W. 뷔

르거라는 필명을 택했습니다. 추방된 공화주의자는 예술가로서 글을 쓰는 것과 무관하기 때문입니다.—이런 기막힌 사정으로 여행도 해야 하고 연구 때문에 찾아가야 할 곳이 있었기 때문에, 오랜 친구 브뤼셀 사람 펠릭스 델라스의 여권을 사용할 수밖에 없었습니다. 당신을 암스테르담에서 만날 당시 저는 그와 함께 홀란드에 있었습니다. 바로 그곳에서, 지난 2년간 지금 당신이 그렇듯이, 우리가 그렇게 얽히게 되고 말았던 것입니다. 제가 여행을 자주 하는 만큼, 델라스 자신이 당신과 항상 통신을 하곤 했습니다. 그는 브뤼셀의 유명 인사로서 매우 존경받는 위치에 있습니다. 대단한 예술 애호가이기도 합니다. 이와 같은 혼란을 푸는 데 이런 설명이 적절했으면 싶습니다만 어쩔는지 모르겠습니다. 이렇게 뒤섞여버린 저 자신과 델라스를 당신께 완전히 밝히자면, 바프로 씨가 1858년에 파리에서 내놓은『우리 시대 사람의 전기』에서 다룬 저와 그 사람의 전기를 읽어보시기 바랍니다."

홀란드의 망명생활을 마치고 나서 파리로 돌아온 그는 예술가들에게 암스테르담의 운하와 제방을, 홀란드의 공사립 소장품을 찾아가보라고 권고하면서 정치에는 더 이상 관여하지 않았다.『가제트 데 보자르』,『앵데팡당스 벨주』에 기고하면서 그는 윌리엄 스털링이 쓴 벨라스케스 논집에 주해를 붙이고 편집을 해주었다. 1861년부터 1866년까지는 파리 살롱의 평론과 파리와 런던에서 개최된 전시회 평들도 썼다. 1864년『살롱』에서 그의 예술관을 엿볼 수 있다.

"예술은 철학 교수도 사회 개혁가도 아니다. 예언자 같은 그림이라는

것은 우습기 짝이 없다. 예술의 목적은 미에 있지 관념이 아니다. 그것은 미를 통해서, 인류의 발전에 유익한 모든 것을 사랑하도록 해야 한다. 초상, 풍경, 가정생활의 장면도 영웅적이며 우의적인 이미지 못지않게 이런 결과를 낳을 수 있다.

죽어버린 문명에서 나온 화파에서 현대미술의 형식과 의미를 찾는다는 것은 무덤 속에 들어앉아 생명을 운운하는 것이다. 이는 고고학자에게나 어울리는 일이다. 그러나 비평은 과거를 찬미하면서 미래를 지향해야 한다."

그는 홀란드 박물관들에 관한 책의 끝부분에 요약해 넣었던 방대한 계획을 갖고 있었다. 1860년에는 박물관 학예관, 평론가, 애호가로 구성된 협의기구를 발족하자고 제안했다. 소장품을 분류하고 목록을 편찬하며 보편적인 미술사를 저술하기 위한 통합기구였다. 그렇지만 이러한 이상적인 제안은 실현되지 못했다.

그는 파리에서 1869년 4월 30일에 작고했다. 묘 앞에서 추도사를 하면서 앙리 마르탱은 "지극히 귀한 문인으로서 미술에 살아 있는 비평의 비밀이었던 사람"에게 작별을 고했다. 그는 뷔르거가 "살롱 지 및 여러 곳에 기고를 하면서 디드로[백과사전을 편찬한 18세기 최고의 지성이자 문인]의 붓을 다시 쥐었다. 디드로와 마찬가지로 도덕적이기도 했지만, 그는 19세기에 18세기 비평의 지평을 넓게 열어주었다"고 평했다.

토레의 제자 마뤼스 쇼플랭이 그의 원고를 물려받았고, 이것을 디드로에 비견하면서 그 명쾌한 취미를 증언했다.

뷔르거는 1892년 12월 파리에서 경매된 홀란드 작품의 소장자였다.

미술사가 폴 만츠는 뷔르거가 당연히 그것들을 이 세상에서 가장 아름다운 것으로 보았다고 약간 냉소적으로 적었다. 그렇지만 그는 북유럽 화파의 역사에서 매우 중요한 것이라는 점을 인정했다. 특히 만츠에 따르면, 베르메르 데 델프트의 작품들과 파브리티위스의 유명한 「방울새」는 "지극히 희귀한 작품"이었다. 그는 이렇게 덧붙였다.

"뷔르거는 이것을 끝까지 간직했다. 파브리티위스의 매혹적인 저 작은 새는 그를 위해 많은 노래를 불렀다."

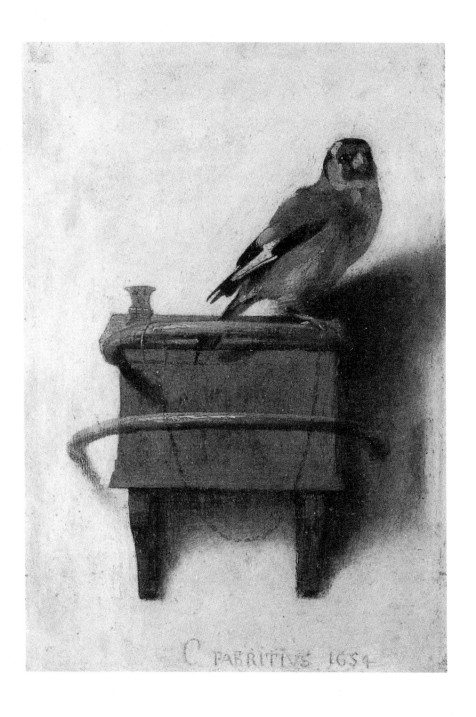

파브리티위스, 「방울새」, 덴 하그 마우리츠호이스 미술관.

III
베르메르의 발견

제2제정기에 이탈리아 미술이 크게 유행했다. 토레 뷔르거는 이런 시류를 거스르면서 고대, 중세, 르네상스 애호가들이 초안을 잡아두었던 홀란드 회화의 역사를 쓰려고 했다.

"정통파인 양하는 분파주의자들은 홀란드의 독창성에 대한 저주를 집어치워야 한다. 무지와 오류 때문이든, 저열하고 부덕하거나 거친 망상 때문이든."

토레가 1858년과 1860년에 암스테르담과 덴 하그에 관한 것과, 암스테르담의 반 데어 호프 미술관과 로테르담 미술관에 관한 책 두 권을 펴낸 것은 홀란드 거장들의 자연주의를 옹호하기 위해서였다.

물론 사실주의 화가에 대한 그의 취향은 정치적 입장에서 비롯된 면이 없잖아 있다. 홀란드 미술의 성격이 중세처럼 신비적이지도 않고, 르네상스 때처럼 우의적이거나 귀족적인 것도 아니라는 것이 그의 이론이다. 그는 에메리크 다비드의 말을 빌려 "화려한 회화"라고 부르던 것에 항의

한다. 그리고 그는 민중 계층을 열렬히 대변하고 싶어한다. 홀란드 그림들은 친근한 주제와 가정생활과 일터의 안을 들여다보게 해준다. 거기에서 시민들은 무기를 시험하고 사업을 의논하며, 여러 생활 터전인 집과 농촌, 숲과 바다, 해변과 운하와 개울, 풍차와 어부, 도시와 광장과 주민이 돌아다니는 거리와 더불어 살아 있다.

이것은 풍습과 직업과 놀이와 공상이 함께하는 한 나라의 전체 상이다. 자신의 이론을 정의하고자 그는 홀란드 화파가 "인간을 위한 예술"을 하며, 그 정신 속에서 화가들이 교황, 군주, 교부, 귀족만이 아니라 보통 사람들을 위해 일한다는 것을 의미한다고 했다. 여기에서 그가 재능과 은총으로, 아니면 해학과 명랑함으로 성실하게 자기 고장의 풍습을 재현하던 화가들의 진정한 시대를 보여주고 싶어하게 되었다. 그는 해묵은 데캉, 호우브라켄, 웨이에르만의 책들을 제외하면 프랑스에서 이 문제를 다룬 저작이 거의 없다는 데 주목했다. 미쉬엘은 『플랑드르와 홀란드 회화의 역사』에서, 비아르도는 『유럽 미술관 단상』에서도 그 문제에 이렇다 하게 이바지한 것이 없음을 유감스러워했다. 오직 막심 뒤 캉*만이 1857년 『르뷔 드 파리』에 홀란드에서 쓴 서한문을 통해 그것을 소개했다.

그래도 토레 뷔르거는 이 나라의 미술관들을 진지하게 공부했다. 1579년 플랑드르와 독립하면서부터 독창적인 작품들을 내놓은 나라였

• 프랑스 문인, 사진가. 소설가 플로베르와 절친했고, 중동을 비롯한 해외와 국내를 두루 돌아다니며 고대 유적을 사진으로 기록하고 개성적인 기행문을 남겼다.

다. 그러나 유감스럽게도, 토레 뷔르거는 여행을 하면서 미술관들의 운영이 형편없고, 소장품 목록은 시시껄렁하거나 오류투성이라는 사실을 확인하고, 이 나라의 실상을 이해하고자 했다. 그러지 않고서는 그 예술을 연구할 수 없을 것이기 때문이었다. 그는 당시 홀란드가 사회적·종교적 구성에서, 정치적 혁명을 잘 모르고 있다는 것이 오히려 그 성격상 예술적 변화를 꾀할 기회가 되기를 바랐다.

그는 카이저스그라흐트에 자리 잡은 반 데어 호프 미술관이 있는 바로 그 궁전에 홀란드 전역의 소장품을 한자리에 모아 일종의 루브르 같은 곳을 만들자는 구상을 내놓았다. 반 데어 호프의 소장품은 물론이고 레이덴, 하를렘의 관청들과 덴 하그 왕궁에 있는 것을 망라했다. 그의 구상에 따르면 렘브란트는 별실을 배려하고, 이웃 전시실들에 연대순으로 화파의 선구자들과 당대 화가들을 분류해 전시하자는 것이었다. 이 전시회에 체계적으로 상세하게 편집한 총 목록을 덧붙인다는 것이다. 이 계획은 홀란드의 영광일 뿐만 아니라 전 유럽의 영광이 될 것이었다.

이런 이상향을 꿈꾸는 과제를 실현할 때를 기다리며 그는 덴 하그, 그 지방 호족의 옛 궁전인 베넨호프로 이어지는 궁륭 바로 곁에 있는 마우리츠호이스라는 이름의 저택〔현재는 미술관〕에서 렘브란트, 포터, 헤라르트 도우, 메취, 테르뷔르흐, 얀 스테인, 로이스달, 반 데 벨데를 연구했다.

그러던 중에 그는 "전기도 없고 작품은 희귀하기만 한 위대한 한 화가"를 찾아내게 된다. 그는 식스의 저택에서 이 눈부신 무명 화가의 유화 두 점을 찾았는데, 「홀란드 마을 안쪽 전망」과 엷은 판자에 그려 갈라진 여인상 한 점이었다. 그 화가를 알아볼 수 있게 해주는 것이었다.

"그는 렘브란트처럼 물감을 다루고 피터 데 호흐처럼 빛의 효과를 즐긴다."

덴 하그 미술관에서 그는 「델프트 전망」을 검토하고 나서, 이유는 모르겠지만 데캉의 채색법과 비슷하게 조금 과장된 채색을 비판한다. 공쿠르 형제가 『일기』에서 했던 것과 마찬가지로 그도 이렇게 썼다.

"그(베르메르)는 그 도시를 흙손으로 빚어내고 싶어했던 것 같다. 사실 그 광경은 정말이지 물감 반죽이다. 가령 그가 생생한 광선이 하나의 형태를 떠오르게 할 때, 밝은 것을 채색하고 있어도 중간 계조는 탄탄하다. 또 단순하고 가벼운 붓질로 그림자의 깊이를 그려낸다. 「델프트 전망」은 그 석공 같은 수법에도 아무튼 엄청난 그림이다. 반 데어 메르[베르메르의 별명]에 익숙하지 않은 애호가에게도 굉장히 놀라울 것이다."

막심 뒤 캉은 토레 뷔르거보다 일 년 앞서 홀란드를 여행하면서, 그 또한 반 데어 메르를 그 이름밖에 몰랐다고 하면서도 「델프트 전망」을 격찬한다. 그는 1857년 『르뷔 드 파리』 지에 이렇게 썼다.

"나른하고 솜 같은 하늘을 제외하면, 홀란드 풍경화에서 극히 보기 드문 채색으로 활기차고 튼튼하게 그려졌다."

그는 「델프트 전망」을 감동에 젖어 주시한다.

"붉은 벽돌집들과 뾰족 지붕들, 높은 종각, 나무로 덮인 다리, 졸고 있는 듯한 운하, 황량한 둑과 함께 노르스름하게 펼쳐지는 모래톱을 따라 끌려가는 배들."

그러다가 이렇게 덧붙인다.

"반 데어 메르는 넓적한 붓으로 채색하고 두껍게 덧칠하는 수법을 구사하는 거친 화가인데, 그가 이탈리아에 가보았음이 틀림없다. 카날레토●의 수법을 과장한 것 같다."

베르메르가 이탈리아에 가본 적이 없고 카날레토와 전혀 비슷하지도 않다는 잘못만 빼놓는다면, 막심 뒤 캉의 판단은 대단히 정확한 재치와 더불어 자신이 높이 평가한 이 거장의 그림을 알고자 하는 강한 욕구를 드러낸다.

테오필 고티에의 경우, 이 사람의 예술론은 뒤 캉이나 토레와는 상당히 다른데, 어쨌든 1858년에 『모니퇴르(통신원)』지에 기고하면서 '베르메르 또는 반 메르라고 불렀듯이, 믿기지 않는 색조로 힘차고 정확하고 친근하게 그린다' 고 했다.

「델프트 전망」을 설명하면서 토레 뷔르거는 붉고 푸르고, 노랗고 누렇

● 본명은 조반니 안토니오 카날, 1697~1768. 우리가 베네치아의 옛 풍경을 그림엽서, 달력 등에서 가장 많이 보고 있는 시원한 부두와 바다풍경을 그린 화가.

고, 검고 흰 색조의 조화를 분명히 밝혀보려 하면서도, 전경에 보이는 삼각 숄을 걸치고 작고 흰 모자를 쓴 두 여자와 또 큰 모자를 쓴 두 남자와 기타 여섯 명의 인물도 놓치지 않았다. 훨씬 뒤인 1860년에 홀란드 미술관에 관해 두 번째 책을 쓰면서 그는 자신이 그때까지 베르메르의 작품 열두 점가량을 찾아냈다고 주장한다.

바로 여기에 중요한 작품들이 들어 있다. 새파랗고 짧은 저고리를 입은 「편지 읽는 여인」은 바로 암스테르담 국립박물관에 있는 것이고, 브뤼셀 아렌베르크 미술관의 「여인상」과 뒤푸르 소장품 「편지 쓰는 처녀」는 현재 뉴욕의 프리크 소장품이고, 루브르에 있는 「당텔 짜는 여인」은 블로코이젠이 갖고 있던 것이었으며, 오스트리아 빈의 체르닌 미술관에 있는 「화실」, 브륀스비크 미술관의 「포도주잔을 든 처녀」, 드레스덴 미술관의 「편지 읽는 여인」과 「화류계 여자」, 그리고 이미 말했던 「델프트 전망」과 「우유 붓는 여인」이 있다.

연구를 계속하면서 토레 뷔르거는 1696년 5월 16일의 암스테르담 경매에 나왔던, 헤라르트 후트가 펴낸 목록에 들어 있던 스물한 점의 작품을 되찾으려 애를 쓴다. 홀란드 미술관에 관한 뷔르거의 책 두 권을 읽어보면, 온갖 어려움에도 그는 베르메르의 걸작 여러 점을 찾아내고야 만다. 오늘날 누구나 진품으로 인정하는 것이다. 그렇지만 그토록 끈질긴 열성으로 매달리면서도 그는 관례적 스타일에 맞서는 진지한 자질에 끌렸고, 또 신화적·우의적 주제와 아주 다른 단순한 구성에 매료되었다.

이런 면에서 그의 주인공은 교황과 군주를 재현하지 않고서 "거친 선원, 꾸밈없는 시장市長, 용감한 총기병, 정직하고 명랑한 일꾼들, 즉 평

등한 고장에 사는 모든 사람"을 모델로 삼았던 네덜란드 화파에 속했다. 그는 자신의 생각을 이렇게 보완했다.

"우리는 오래전에 이렇게 썼다. 새로운 사회에 새로운 예술이 있다고. 현대는 17세기 사회가 아니다. 그런데 왜 현대 미술은 낡은 이탈리아 화파의 꽁무니를 무한정 쫓고 있을까? 시대착오일 뿐이다. 홀란드 미술은 처음으로 과거의 모방을 부인했었다. 그렇게 새로운 것을 지향했을 것이다. 핵심적 가치는 바로 이것이다. 능란한 수법을 넘어서는 그 자연성과 명쾌함!"

네덜란드의 재능에서 자발성에 대한 이와 같은 관념은, 역사적 순간에서 그 민족이 전 세계의 무역로를 확보하면서 에스파냐, 영국, 프랑스를 앞서 나아가고, 또 제방과 병기고, 시청과 조합 건물을 세우던 나라에서 살던 애국적인 기상 속에서만 설명될 수 있을 것이다. 그렇지만 이 거대한 운동도 그 눈부신 화가들의 형성을 설명하기에는 불충분하다.

IV
토레 뷔르거가 본 베르메르

토레 뷔르거 이후 프로망탱은 홀란드를 이해했지만, 예술가들에 끼친 그 시대와 환경의 영향에는 이견을 보인다. 그는 홀란드에서 민중봉기와 전쟁과 종교적 투쟁 등으로 가장 격동하던 시대가 화가들의 붓에 불을 댕기지 않았고 태평한 주제를 그리게 했으며, 아주 차분하게 생활을 주시하게만 했을 뿐이었다는 점에 주목한다. 하지만 그들은 바다 건너 식민지를 정복하고 착취해온 이국적인 물건은 말할 나위도 없고 육상과 해상 전투, 참혹한 화재, 학살을 그렸다고 할 수 있다. 뷔르거도 그런 반론에 기반을 둔 입장에 선다.

오늘날 미학에서 이렇게 17세기의 사건과 화가의 감정과 재현물 사이에 나타나는 상반된 모습을 어떻게 설명할 수 있을지 앞으로 살펴볼 것이다.

그러나 우리 시대까지 건너오기 전에, 토레 뷔르거가 어떤 이유 때문에 베르메르를 알리고자 여러 해를 작업하면서 보냈는지 알아보자. 그가 베르메르에 감탄하는 것은 그의 친구 샹플뢰리도 그토록 중시했듯이 처음으로 현실을 그린 화가들에 속하기 때문이다. 그는 바로 이 친구에게

『가제트 데 보자르』에 발표한 베르메르에 관한 최초의 글을 헌정했다. 미술과 마찬가지로 문학에서도 청년 작가들을 포함해서 살롱을 거부하게 되는 작은 동아리가 뭉치고 있었다. 아카데미 전통에 따르려 하지 않았기 때문이다. 그들은 그런 전통보다는 앵그르의 나체화나 코로의 인물상을 선호했다. 이와 동시에 르 냉 형제처럼 농민생활과 샤르댕처럼 부르주아 시민을 그린 그림을 좋아했다. 그때까지 조르주 드 라 투르*는 여전히 알려지지 않고 있었지만, 홀란드 화가들의 친근한 그림은 명예를 얻고 있었다. 풍속화가 집안들 즉, 피터 데 호흐, 메취, 헤라르트 도우, 마스, 얀 스테인, 테르뷔르흐, 혼토르스트 등 대대로 화업을 이어가던 화가들은 이탈리아 화파의 거장들 못지않게 평가받고 있었다. 그들의 관찰력과 정확한 세부와 인물과 장식의 진실성과 주제의 다양성은 찬사를 받았다.

이런 찬란한 별처럼 훌륭한 화가의 군단에서도 최고로 독창적인 인물이, 뷔르거에 따르자면 바로 베르메르다. 그는 그 당대, 그 고장의 풍습을 재현하는 친숙한 장면을 그리면서도 표현과 포즈가 정확한 것이 놀랍기만 하다고 했다. 그림 속의 소품, 특히 지도 같은 것이 의미심장해 보였다. 홀란드 가정에서 일상적으로 누구나 갖고 있었다는 뜻이기 때문이다. 어쨌든 그가 작품을 분류하는 방법에 놀라게 된다. 그는 원칙적

• 이탈리아 바로크의 거장 카라바조의 화풍을 프랑스에서 실험하면서 개성적인 인물화를 그렸다. 오랫동안 잊힌 이 화가를 다시 찾은 것은 20세기 미술사에서 가장 뜻 깊은 발굴로 평가된다. 독일의 헤르만 보스, 프랑스의 폴 자모, F. G. 파리제 등 미술사가들이 이 발굴에 기여했다.

으로 네 부류로 나누었다. 실물 크기의 인물, 단독 초상, 군상, 도시와 골목과 집이 보이는 풍경으로.

이런 구분은 고유한 의미에서 초상화와 풍속화로 분명하게 갈리지는 않는다. 그는 초상이 아닌 것들을 첫 번째 항목에 집어넣었다. 부다페스트의 「여인상」, 워싱턴 내셔널갤러리의 「붉은 모자를 쓴 여인」, 같은 미술관의 「류트를 든 여인」, 덴 하그의 「두건 쓴 처녀」를 포함시키지 않았는데, 당시 그것을 모르고 있었기 때문이다. 그는 브뤼셀 아렌베르크 미술관의 「처녀 두상」을 언급하는 데 그쳤다. 하지만 같은 항목에서 「화류계 여자」 같은 다섯 사람의 인물이 들어간 그림을 포함시켰다는 점은 놀랍다.

당대 화가들과 베르메르를 구별하고자 그는 인물 한 명이 등장하는 그림들을 별도로 설정했다. 암스테르담 국립박물관의 「우유 붓는 여인」과 필라델피아 비드너 소장품인 「진주 저울질하는 여인」, 런던 이비그 경 소장품 「기타 연주자」, 드레스덴(?)미술관의 「편지 읽는 여인」, 암스테르담 국립박물관의 「편지 읽는 여인」, 에두아르 드 로트쉴드 소장품 「천문학자」, 런던 내셔널갤러리의 「클라브생 앞에 서 있는 여인」과 「클라브생 앞에 앉아 있는 여인」, 베를린 박물관(?)의 「진주 목걸이」, 루부르의 「당텔 짜는 여인」, 뉴욕 피에르퐁 모르강 소장품 「편지 쓰는 여인」, 뉴욕 메트로폴리탄 미술관의 「신약성서의 알레고리」, 「지리학자」. 이 항목에서 그는 자연적인 크기에 따르는 대신 「실 잣는 여인」을 포함시켜야 했을 것이다. 그러나 반대로 뉴욕 메트로폴리탄의 「선잠 든 여인」을 누락했다고 비판할 수는 없다. 1696년의 경매 목록으로만 알고 있던 작품이기 때문이다.

여러 인물, 즉 군상을 주제로 한 것에서는 절반 크기쯤 되는 인물화라서 제외시킨 체르닌 미술관의 「화실」을 제외하고서, 그때까지 확실히 전해지던 것들을 한데 모았다. 즉, 「디안의 화장」, 「마르다와 마리아 집의 예수」, 「연애편지」.

인물이 두 사람 등장하는 것을 별도로 취급한 점은 바람직했을 것이다. 「미소 짓는 처녀와 병사」, 「음악 레슨」, 「하녀 곁에서 편지 쓰는 여인」, 「포도주 맛보는 남녀」.

세 사람이 등장하는 그림들도 따로 떼놓을 수 있었을 것이다. 보스턴 가드너 미술관의 「연주회」(또는 삼중주), 브륀스비크 미술관의 「포도주 잔을 든 처녀」. 그러나 기법에 대해 참조하지 않은 이런 구분을 너무 강조한다면 지나칠 것이다. 약간 낡은 방법이기는 하지만, 뷔르거가 인물을 구분하는 방법은 실물 크기를 기준으로 그 절반, 4분의 1식으로 했던 것을 인정해야 한다.

그런데 연대기적 구분을 하지 않았다고 비판할 수는 더더욱 없다. 이런 구분을 하기에는 지금도 필수적인 기록이 부족하기 때문이다. 오직 세 점만이 연대가 밝혀졌다. 「화류계 여자」는 1656년, 「천문학자」는 1668년, 「지리학자」는 1669년작이다.

뷔르거는 다른 작품들의 연대를 밝혀보려고 노력했다.

"그림에 연도가 기록되지 않아 여러 서명이 그 연대기적 구분에 도움을 줄 수 있다. 몇몇 모델은 동일인이며 주제와 수법에서 유사성이 있고, 복장 등은 17세기 3/4분기에 변화하던 것이었다."

이런 식으로 그는 「화실」이 「포도주잔을 든 처녀」와 같은 때의 것으로 보고 있지만, 이런 가설이 지금은 반박된다.

최근의 베르메르 전기에서는 그의 출발점을 「디안과 요정」, 「마르다와 마리아 집의 예수」, 「화류계 여자」를 그린 1656년으로 보고 있다. 그 뒤 「선잠 든 여인」, 「편지 읽는 여인」, 「미소 짓는 처녀와 병사」, 「골목」과 「우유 붓는 여인」, 「델프트 전망」이 이어진다. 그다음에 베르메르는 일련의 초상을 그렸을 것이다. 성숙기의 작품으로는 「포도주잔을 든 처녀」가 걸맞을 것이다. 만년의 작품으로는 「연애편지」, 「당텔 짜는 여인」, 그리고 서로 다르게 그린 「클라브생 앞에 서 있는 여인」 두 점은 「천문학자」를 그린 1668년에 그렸을 것이고, 1669년에는 「지리학자」를 그렸을 것이다.

그렇지만 이런 구분은 전적으로 임의적이고 가설일 수밖에 없다. 토레 뷔르거의 가설이 더욱 역사적인 것은 그가 연대를 추정할 때 인물의 복장과 유행하던 헤어스타일 등을 고려했기 때문이다. 가장 오래된 그림 가운데 샤프롱을 두른 여자들이 포함되겠다. 「화류계 여자」, 「우유 붓는 여인」, 「미소 짓는 처녀와 병사」, 비드너 소장품 「진주 저울질하는 여인」이다. 여기에 뒤따르는 시대는 중국식으로 머리를 틀어올린 여자들, 이마를 시원하게 드러낸 것으로 뉴욕의 「기타 연주자」가 되겠다. 가장 나중의 작품들에서, 여자들은 1672년 프랑스가 홀란드에 침공했을 당시 전해진 프랑스 식 파마를 하고 있는 것들이 될 수 있겠다. 런던 내셔널갤러리 소장품 두 점에서 보이는 클라브생 앞의 여자들이 그런 모습이다.

이런 방법은 뷔르거가 오늘날 그렇게 되었듯이, 연대기에 천착해서 과학적으로 분류하려는 욕구를 알게 해준다. 여기에서 그가 당시 미술사가

샤를 블랑이 렘브란트를 주제별로 분류하던 것과 같은 방식에 의존하지 않으려 했다는 사실을 알 수 있다. 그렇기에 그는 종교적 주제, 풍경, 초상, 부르주아, 농촌의 가정생활 등으로 분류하려 하지 않았다. 우유 붓는 여인이나 당텔 짜는 여인이나 실 잣는 여인처럼 농민이며 천한 일꾼들의 인물상을 강조했다. 베르메르는 당대 화가들만큼 주제에 집착하지 않았다. 피터 데 호흐, 테르뷔르흐, 메취, 헤라르트 도우 등처럼, 그는 인물들을 산문가로서가 아니라 시인으로서 다룬다. 인간 현실에서 유리되지 않고서, 그는 그들을 위대하고 편안하게 한다. 그의 비밀의 힘이 바로 여기에 있다.

뷔르거가 성공적으로 부각시킨 탐구자요 성실한 일꾼이었다.

V
베르메르의 기법

베르메르는 어디서 그림을 배웠을까? 뷔르거에 따르면, 카렐 파브리티위스의 제자였을 듯하다. 이 화가는 1654년 화약 가게가 폭발하는 대참사로 사망했다. 이때 베르메르는 스물세 살이었다. 「델프트 전망」은 이 무렵에 그렸는데 파브리티위스의 원근법을 보여준다고 하겠다. 그 뒤 그는 렘브란트의 화실에서 작업하고 싶은 욕심이 있었을지 모른다. 베르메르는 렘브란트가 「해부학 실습」을 그리던 해인 1632년에 태어났다. 뷔르거는 이런 가정을 입증할 자료는 전혀 없지만 그것을 뒷받침하는 사실들이 많다고 털어놓는다. 예컨대 그는 「화류계 여자」를 렘브란트가 아내 사스키아를 자기 무릎에 올려놓고서 그린 자화상과 비슷하다고 본다. 그는 또 전경에 등장하는 양탄자가 렘브란트의 「조합 이사」에서 보는 것과 유사하다고 주장한다. 그러나 이런 논지가 결정적인 것은 아니다.

그가 베르메르를 메취, 피터 데 호흐, 얀 스테인과 비교하는 부분은 훨씬 더 적절하다. 그러면서 그는 베르메르가 이들을 능가한다고 했다.

"반 데어 메르는 메취보다 개성이 더욱 뚜렷하고, 테르뷔르흐보다 인

물의 묘사가 두드러지고, 얀 스테인보다 기품이 더하고, 피터 데 호흐
보다 참신하다.”

「우유 붓는 여인」을 그는 렘브란트의 거대한 인물상보다 더욱 여유롭
게 그렸다고 주장한다. 그에 따르면 「실 잣는 여인」도 렘브란트와 마스
계열에 든다.
　현실을 그리는 화가에 사로잡힌 그는 델프트의 거장들이 그린 몇 작품
에서 특히 인물의 자세와 표정이 기막히게 딱 들어맞는다고 감탄한다.
그들은 완전히 그들이 행동 하는 모습 그대로이다.

“(잠든 여인) 이 여자는 얼마나 달게 잠들어 있는지! 편지 읽는 여자들
은 얼마나 열심히 읽고 있는지! 그 가느다란 실타래로 당텔 짜는 사람
은 얼마나 능숙하게 짜는지! 기타 치는 여자는 얼마나 반주에 맞춰 노
래를 잘 부르고 있는지! 또 거울 앞에서 목걸이를 거는 계집아이를 좀
봅시다. 살짝 들린 코와 반쯤 열린 입으로 얼마나 귀여운 모습인지! 병
사하고 웃음을 나누는 계집아이도! 브륀스비크 미술관의 「깜찍한 처
녀」는 얼마나 뇌쇄적인 웃음을 짓는지! 삶 그 자체일 뿐이다.”

이런 현실감각을 파브리티위스와 렘브란트가 가르쳐주었을까? 속단
하기 어렵다. 우리가 아는 바로는, 레오나르트 브라메르에게 수업을 받
았을 수 있다는 것뿐이다. 1632년 10월 31일 델프트 교회에서 그가 세
례를 받을 때, 얀 헨드리크라는 그의 대부와 동기간인 사람이다. 그렇
지만 이것조차도 가정에 불과하다. 어떤 교육을 받았는지 확증할 만한

증거가 없다. 그는 이미 스물셋의 나이에 독립 화가가 될 만큼 개성적이었다.

1663년 국왕의 참사관 몽코니스가 그를 찾아갔을 때, 한 빵가게에서 베르메르의 그림을 600리브를 주고 사놓았다는 말을 들었다고 하면서, 6피스톨레(금화)를 주어도 비싸지 않겠느냐고 반문하고 있다. 그는 당시 그의 그림들이 그토록 비싸다는 데에 놀랐다.

그 성공의 이유는 특이한 색채 덕분이다. 그가 사망하고 나서 얼마 뒤인 1675년 12월부터 그 색채는 더 이상 이해받지 못했다. 토레 뷔르거는 그 눈부신 신선함을 보라면서 그 조화를 칭송하지 않을 수 없었다.

"베르메르는 빛 속의 은빛이고 어둠 속의 진주빛이며, 그가 유난히 좋아하는 노랑과 파랑 같은 반대색은 어색한 법이 없다. 그는 가장 옅고 미미한 빛깔부터 가장 강렬하고 힘찬 빛깔까지 극단적으로 먼 색조를 어우러지게 한다. 광채, 힘, 세련, 다채로움, 예상치 못한 것, 기묘함, 무어라고 할 수 없이 드물고 매력적인데, 그는 이 모든 대담한 채색이 주는 모든 재능을 발휘하며, 빛은 그칠 줄 모르는 마술을 펼친다."

이런 기법을 인상주의의 점묘파적 수법과 비슷하게 보려고도 한다. 그렇지만 이 기법은 계조를 해체하지 않는 만큼, 그것과 완전히 다르다. 그는 단지 부피감의 밀도를 표현하려고 섬세한 붓 자국을 사용한다. 백색의 효과를 강조하면서 뷔르거는 그의 그림들 대부분의 바탕을 생각하고, 또 레몬과 주황, 델프트 도자기의 파랑 등 자신에게만 독특한 색채를 주목한다. 베르메르는 색조의 생경한 충돌을 두려워하지 않는다. 그는 그

대담한 조합의 위험을 감수하기도 한다. 그는 정물의 재질감을 존중하고 그 특징을 해석함으로써 마치 살아 있는 사람처럼 환기시키려 한다.

생명이 없는 물건에서 살아 꿈틀대는 이미지를 그려내자면, 빵과 항아리, 놋그릇과 네모반듯한 타일의 재질을 표현하고 정물마다 구별되게 해야 하므로, 그는 물건이 반사하는 빛의 흡수와 굴절 효과를 연구했다. 바로 여기에서 홀란드 회화의 역사에서 유일무이한 "솜씨"가 나온다.

처음에 그의 그림이 지닌 됨됨이는 밋밋하고 자개처럼 하나로 붙어 있었다. 이런 매끄럽고 번쩍이는 안료를 도자기에 비교하기도 했다. 나중에 그는 그 물감을 덧칠해서 각각의 물건은 부감을 띠고 그 실물 같은 환상을 낳게 된다.

이런 놀라운 결과에 다다른 것은 소품들에 빛을 비추었기 때문이다. 이런 점에서도 뷔르거는 다시 한 번 그토록 독창적인 장점에 놀라버렸다. 렘브란트와 베르메르의 빛을 비교하면서 그는 이렇게 썼다.

"렘브란트의 조명 수법은 작위적이며 그의 재능이 부리는 공상이다. 그는 빛을 통제하고, 중요한 지점에 아주 강하게 집중하고 소품으로 간주해도 좋을 것에서는 빛을 꺼버린다. 아! 빛의 장난이라는 말은 얼마나 적절한가! 렘브란트는 햇살과 함께 작업한다. 어떤 화가들 이상으로 내가 좋아하는 렘브란트가 그저 기벽 때문에 그럴 뿐이라는 비판이 이것 때문일까? 그렇지 않다. 나는 단지 햇빛에 열광하는 렘브란트나 여타 거장들과 다르게 자기 그림을 밝히는 베르메르의 특별한 역량을 주목하려 할 뿐이다.

베르메르에게서 빛은 전혀 작위적이지 않다. 그것은 정확하고 정상적

이어서 자연에서 비추는 듯하다. 그래서 꼼꼼한 물리학자가 욕심을 낼 만한 것이다. 액자 테두리로 들어오는 빛은 맞은편 테두리까지 공간을 꿰뚫고 지난다. 빛은 그림 자체에서 발산되는 듯하고, 순진한 관객은 빛이 화폭과 액자 테두리 틈 사이로 미끄러져 들어온다고 상상하게 된다. 이젤에 「미소 짓는 처녀와 병사」를 걸어둔 두블 씨 댁에 찾아가본 어떤 사람은, 그림 속의 열린 창으로 들어오고 있는 이 경이로운 광선이 어디에서 오는지 알아보려고 그림 뒤쪽으로 가서 들여다보기도 했다."

빛은 인물과 배경 사이로 인물을 돌아 나와 두드러져 보이게 하며 통과한다는 환영을 빚어내는 까닭이 바로 여기에 있다. 광학적 효과로써, 인물이나 사물은 화폭에서 제공하는 것이 아닌 또 다른 종단면에 자리 잡고 있는 듯하고, 빛은 원근의 축을 분리하는 분위기를 띤다. 뷔르거는 베르메르가 이 점에서는 렘브란트에 의지한다고 확신한다. 즉, "그가 창문을 다루는 수법, 그것을 통해서 그의 실내는 그토록 정확하고 생생하게 밝혀진다"고.

그런데 렘브란트의 빛은 [우리에게] 이와 다르게 보인다. 그것을 마치 마술사가 다루듯 하며, 통달한 명암대비법으로써 신비감과 전격적인 광채를 거기에 집중한다. 반면 베르메르는 생활의 무대에서 그것을 주시하는 듯하다. 빛은 그것을 둘러싸고 퍼지고, 그 무대는 거기에 완전히 젖어들며, 전혀 공상적인 것이 아니라 사실적인 분위기 속에서 움직이는 사람과 사물의 존재에 가담하는 모습이다. 문장紋章 장식이 들어 있고 납선으로 땜질한 틀에 꿰맞춘 작은 유리창들을 통해 퍼지면서, 실내에는

바깥에서 들어온 순수한 빛이 부드럽게 완화됨으로써 인물과 정물에 정확하고 완전한 형태를 부여할 수 있게 된다.

빛과 원근을 조합하는 이런 어려움을 그가 곧바로 해결할 수 있었던 것은 아니다. 초기작인 「선잠 든 여인」은 다음과 같은 망설임을 드러낸다. 탁자와 바닥의 경사는 지나치게 가파르고, 광선의 교차와 종단면의 비례는 부적절하다. 이런 결함에도, 고유한 의미의 빛을 빨아들이는 사물의 재질을 표현하려는 노력은 기적적이라고 하겠다. 형태를 희미하게 하지 않고, 부피감을 줄이지도 않고, 그 명암의 눈부신 게임을 강조하고 창조한다.

빛이 던지는 이런 시적 감흥의 참신함을 이해하자면, 베르메르의 작품을 그 시대 화가들이나 선배들의 작품과 비교해보면 된다. 1935년에 로테르담에서 개최된 전시회에서 그가 16세기 말, 이탈리아 자연주의의 거장으로부터 영향을 받았다는 주장이 지지를 받았다. 즉 반 빌레르트, 헤라르트 반 혼토르스트 등 위트레흐트 화가들이 그 명암대비를 모방했던 카라바조의 영향 말이다.

카라바조의 강렬하게 사선으로 내리꽂히는 빛이 하를렘이나 암스테르담에 날아들었을지는 모르겠지만 델프트를 통과하지는 못했다. 베르메르의 파랑, 정의할 수 없는 파랑에 잠긴 대기[환한 분위기를 띠는]로써 부드러워진 델프트로 말이다. 1663년 베르메르 화실의 경매에서 이탈리아 화파의 그림들이 나오기는 했더라도, 1663년, 즉 몽코니스가 방문했을 때까지도 거기에 카라바조의 그림은 없었다. 그토록 독창적인 「우유 붓는 여인」과 「델프트 전망」을 그린 사실주의 화가가 "알반이나 도미니캥*에게 사로잡혔다"고 상상하기는 어려운 노릇이다.

순수한 홀란드 사람이던 그는 카라바조보다는 파브리티위스에게 배웠을지 모른다. 반 블레이스웨이크의 해석에는 마우리츠호이스 미술관의 「방울새」를 그린 거장과 베르메르의 관계에 관한 매우 흥미로운 정보가 들어 있다. 하지만 뷔르거 시대에 이미 흩어져버린 델프트 고문서보관소는 베르메르와 파브리티위스가 가입했던 17세기 성 누가 조합에 관한 아무런 기록도 내놓지 못하고 있다.

자신이 찾는 서류들이 그토록 부족한데도, 토레 뷔르거는 화가들의 전기를 밝혀내려고 갖은 노력을 그치지 않았다. 그들의 예술은 그의 회화에 대한 이상에 부응하고 있었기 때문이다. 그들에게 언젠가 렘브란트에 관해 했던 다음과 같은 성찰을 적용할 수 있을지 모른다.

"어느 날 아침 잡지에서 라파엘로와 렘브란트의 초상화들을 보면서, 우리는 무심결에 그것들을 잘라내어 핀으로 벽에 붙여놓곤 할 것이다. 보통 사람들이나 아이들, 화가들처럼. 라파엘로는 왼쪽으로, 렘브란트는 오른쪽으로 돌아선 모습니다. 서로 나란히 붙여둘 수는 없다. 바로 여기에 이중의 아이러니가 있다. 우리는 순진하고 그들의 등을 돌려놓는 셈이기 때문이다. 서로 맞장구를 치면서 거슬리게. 우리는 이렇게 쓴다. 야누스, 두 거장의 머리글자 ЯR자를 서로 마주 보게 놓은 수수께끼 같은 이름을 붙여서."

• 두 사람의 본명은 프란체스코 알바니(1578~1660), 도메니코 잠피에리(1581~1641)다. 볼로냐 출신 바로크 스타일의 화가들로 신화적 주제를 우아하고 감미롭게 그렸다.

사실, 이 두 인물이 예술의 두 얼굴 아닐까? 라파엘로는 뒤를 바라보고 렘브란트는 앞을 바라본다. 한 사람은 베누스와 동정녀와 아폴론과 그리스도의 상징들 아래 추상적인 인간성을 보았다. 다른 한 사람은 현실 속에 살아 있는 인간을 보았다. 한 사람은 과거를, 다른 한 사람은 미래를…. 홀란드 미술은 아직 잠재적 사회의 씨앗으로 이제 머지않아 싹이 트고 푸르게 우거질 것이다.

VI
베르메르의 광채

프로망탱은 17세기 네덜란드 회화의 특징을 정의하면서, 홀란드의 초상은 그 이미지에 아무런 가식이 없는, 완전하고 정확하며 외형적인 것일 수밖에 없다고 썼다. 그는 베르메르의 이름을 언급하지 않고 당대 화가들과 닮은 데가 없는 렘브란트를 예외로 치면서, 특히 꼼꼼하게 사실적 화풍으로 외부 세계를 변형도 않고, 감수성과 감정을 집어넣지도 않으면서 풍속을 주제로 다루던 소장파를 염두에 둔다. 하지만 렘브란트가 초자연적이기도 한 광채로 밝혀진 시각을 환기시키면서 몽상 속에 살았던 반면에, 베르메르는 현실에 충실한 채 그것에서 아름다움을 창조하면서 그것을 변형시키고 있었다.

토레 뷔르거가 1655년, 즉 암스테르담에 베르메르가 있었을지 모를 시대에 렘브란트 주위의 청년 화가 세대를 말하면서 아주 잘 느끼고 있던 것이 바로 이와 같은 것이다. 그다음 해에 베르메르의 첫 번째 작품이 나왔고 또 그가 화파의 지도자가 아니었던 만큼 교습을 하지도 않았으므로, 그의 그림이 당대인의 그림에 거의 영향을 주지 않았다는 점이 인정되었다. 하지만 토레 뷔르거에 따르면, 당대인들 가운데 여럿이 그의 영

향으로 자신들의 수법을 수정했을지 모른다. 그런 화가들 가운데 토레는 니콜라스 마스(1634~1693)를 첫 번째로 꼽는다. 그가 그린 편지 읽는 여인이나 실 잣는 여인, 우유 붓는 여인, 당텔 짜는 여인 등은 베르메르를 상기시키지만, 제작 연대도 베르메르가 암스테르담에 있었거나 아니면 그 자신 1656년에 「화류계 여자」를 그리고 있을 때였을 것이다. 런던의 엘스미어 경이 소장하고 있는 마스의 작품은 이런 접근을 정당화할 수 있을 듯하다.

암스테르담에서 베르메르의 또 다른 동료가 그를 모방했을지 모른다. 바로 피터 데 호흐인데, 그는 1629년에 로테르담에서 태어나 1653~1662년에 델프트에서 활동했다. 베르메르의 활동기와 같은 것이다. 토레에 따르면, 델레세르 소장품인 「실내」에 등장하는 여인의 모습은 「우유 붓는 여인」을 연상시킨다.

하지만 대체적으로 우세한 의견은 피터 데 호흐와 베르메르가 같은 주제를 엇비슷한 솜씨로 다루었을 것이라는 쪽이다. 필라델피아의 비드너 소장품 「진주 저울질하는 여인」과, 베를린 박물관의 「금을 저울질하는 여인」을 비교해보기만 해도 된다. 그 수법의 차이는 명백하다. 두 화가는 각자 두드러진 개성을 보여준다.

피터 데 호흐와 마스 다음으로 가브리엘 메취(1629~1667)가 이 트리오를 완성한다. 토레 뷔르거는 라츠윌 왕자의 소장품에서 홀란드 가정을 그린 그림을 주목하게 했다. 이 그림에서 "그 터치, 색채 등 모든 점에서 베르메르의 표가 난다"고 보았다. 사실상 그의 몇 작품, 즉 암스테르담 국립박물관의 「병든 아이」, 「편지」(런던 개인소장) 등이 베르메르다운 "필치"를 불러일으킨다고 판단된다.

베르메르 작품으로 추정하던 「실 잣는 노파」, 주네브 개인소장품.

이 세 사람 다음으로, 토레 뷔르거는 좀 더 나이가 많지만, 헤라르트 테르뷔르흐(1617~1681)도 언급한다. 그는 빈 박물관에 있는 「사과를 깎는 여인」이 너무나도 "베르메르 풍"이라는 데에 놀랐다. 하지만 토레도 말했듯이 테르뷔르흐가 베르메르의 감각으로 고쳐 그렸을 리는 없을 것이고, 15년이나 더 어린 베르메르가 그의 수법을 기억해냈을 것이다. 테르뷔르흐는 베르메르의 작품을 알 수가 없었을 테니까….

가스파르 네처(1639~1684)는 1664년 작인 「당텔 짜는 여인」처럼 베르메르와 같은 주제를 그렸기 때문에 자주 비교되는데, 그는 오히려 테르뷔르흐에 가까워 보인다. 얀 스테인(1626~1679)도 마찬가지다. 풍속적 주제를 영적인 이야기꾼으로서 다루는 듯이 보이지만, 일화 양식 취미는 토레가 말한 허트포트 소장품 「음악 레슨」을 제외하면, 베르메르에게 특유의 순수한 색에 대한 사랑에 어울릴 만한 것은 없다.

베르메르를 당시 레이덴에서 활동하던 헤라르트 도우(1613~1675), 프란스 반 미리스(1635~1681), 피터 코르넬리스 슬링겔란트(1640~1691)와 비교하기도 한다. 장면 선택에서 명백한 유사성이 있지만, 작업하는 솜씨는 완전히 다르다.

그런데 또 다른 화가 세 사람은 델프트의 거장을 모방했음이 드러난다. 과거에 베르메르의 것으로 보았던 버밍검의 개인소장품 「처녀 두상」을 그린 미헬 스웨르츠(1624~1664), 베르메르의 「천문학자」에서 영감을 받아 실내 습작을 그린 코르넬리스 데 만(1621~1706), 또 「모임」(시카고 인스티튜트)이 베를린 박물관의 「포도주 맛을 보는 남녀」를 연상시키는 야콥 오흐터벨트(1635~1708)가 있다.

이 소장파 화가들 가운데 토레는 아렌베르크 미술관의 「부엌」을 베르

메르의 것으로 본다면, 오흐터벨트가 베르메르에 가장 근접한다고 보았다.

18세기 중반에 베르메르의 영향은 거의 보이지 않는다. 풍속화 전통은 사라지고, 그 세기 끝 무렵에야 위브란트 헨드릭스(1744~1831)와 더불어 다시 나타날 뿐이다. 토레는 이렇게 썼다.

"홀란드 사람들은 베르메르를 종종 모사했다. 나는 하를렘과 나중에 파리에서도 덴 하그의 그림을 훌륭하게 모사한 것을 보았다. 한 오십여 년 전쯤, 헨드릭스라는 화가가 그린 것이었다⋯."

그는 또 빈켈레스(1741~1816)가 "우리 거장을 아주 능숙하게 여러 번 모사했다"고도 했다. A. 브론테이스트(1786~1849)도 베르메르를 즐겨 모사했다. 토레는 "암스테르담의 그로이터 씨는 베르메르의 「골목」을 본떠 그린 브론테이스트의 멋진 소묘 두 점을 갖고 있다"고 했다.

토레가 베르메르와의 관계를 비교한 화가들은 더 있다. 필리프 데 코닝크, 다니엘 보스마르, 쾨디크, 또 「골목」을 모사한 브렐 등이다. 여기에 암스테르담의 헤리트 람베르츠(1776~1850), P. C. 본더(1780~1852), 또 수에르몬트 미술관 소장품에서 「골목」에 고취된 모습을 보여준 D. J. 반 데어 란(1759~1829)이 있고, 얀 헨드리크 바이센브뷔흐(1824~1903)가 주도하는 덴 하그 화파와 마리스 형제 등이 있다.

베르메르의 수법을 벨기에 화가들과 연관시켜보기도 한다. 헨드리크 레이스, 헨리 데 브라켈러(1840~1888), 또 독일 화가로 멘첼(1815~

1905), 라이블(1844~1900), 막스 리베르만(1847~1935)을 꼽는다.

그렇지만 이런 화가들의 작품은, 억지로 친근성을 찾아보려 했던 프랑수아 봉뱅(1817~1887)이나 코로(1796~1875)가 베르메르와 다른 만큼이나 다르다.

사실 베르메르의 작품은 토레가 그 분명한 위대성을 이해하도록 하면서야 그 진정한 의미를 띠게 되었다. 델프트의 거장이 부활한 것은 그의 연구가 발표된 1866년의 일이다. 베르메르와 한 시대를 살았던 동포 철학자 스피노자는 그때 자신이 연마하던 렌즈만큼이나 투명한 세계를 모색하고 있었다. 이 두 사람의 관계를 설정하려는 시도도 있었다. 이『윤리학』의 저자는 사상의 집을 짓고 있었지만, 델프트의 화가는 경이롭도록 순수한 빛의 방사, 즉 빛 그 자체를 빚어내고 있었다.

VII
토레 뷔르거와 미술비평의 혁신

토레의 장례식에서 애도사를 하면서 앙리 마르탱은 그를 드니 디드로에 비견했다. 이런 비견은 그가 『살롱』평론을 발표했기 때문이겠다. 하지만 콩스티튀시오넬, 르 탕, 앵데팡당스 벨주 등 시사논평지에 이 저자가 18세기의 디드로를 닮지는 않았다. 디드로에게 미술비평은 문학적 여담의 문제였다. 그는 돈호법과 아포리즘과 서정적 토로로써 자신의 감성을 표현하곤 했다.

토레의 낭만주의는 애당초 이 종종 과장된 주제를 적용하려고 했다. 하지만 그는 차츰 예술을 순수 문인으로서 이야기하지 않아야 한다고 이해하게 되었다. 그는 화가들을 만나보고 진정한 회화작품을 다시 보고, 조형 감각을 따져봐야겠다고 느꼈다. 그는 테오도르 루소 같은 풍경화가의 작업을 크게 주시했다. 그러면서 그런 화가들의 기법을 공부했다. 루소와는 한 동네에 살았었는데, 그는 1844년 서한문으로 대신한 『살롱』 서문에서 그 기억을 되살렸다.

"우리가 살던 뤼 테트부의 다락방 생각이 나지 않소? 좁은 창가에 앉

아 지붕 테두리에 발을 걸치고, 자네는 눈을 껌벅이며 집들의 모퉁이
며 굴뚝을 바라보면서 그것들을 땅 위에 우연찮게 흩어진 거대한 나무
들이나 산 같다고 하지 않았어? 알프스니 상쾌한 시골에 갈 수 없었으
니, 자네는 그 대신 그 끔찍한 회벽 건물들로 그림 같은 풍경을 그리곤
했잖아…. 자네, 우리 지붕 사이로 보이던 로트쉴드 정원의 작은 나무
도 생각이 나겠지? 눈에 띄는 푸른 나무라고는 그것뿐이었잖아. 봄이
면 우리는 그 작은 포플러 나무에서 잎들이 돋아나는 것을 재미있어
했지. 가을에는 나뭇잎들이 떨어지는 것을 헤아리고. 이 나무와 찌푸
린 하늘 한구석에서, 층층이 겹겹이 쌓인 집들의 숲에서, 마치 평원을
미끄러지듯 그 위로 눈길을 굴리듯 바라보곤 하지 않았나. 자네는 종
종 자네 그림에서 자연스런 효과를 실감나는 현실처럼 속이곤 했던 신
기루를 만들어냈지."

이런 회상은 재담처럼 들리지만 사실 테오도르 루소가 작업하는 방법
을 특이하게 바라보고 있다. 자연 속에서 그린 것이 분명한 「밤나무 길」
은 감탄할 만한 그림으로 남아 있다. 토레 자신은 아카데미의 압박에서
그를 옹호하지 않았던가?

"프랑스 미술을 쫓아다닌다고 무엇을 얻겠소이까 여러분? 모든 자유
로운 정신을 배척하고 화가들을 증오하는 것일 뿐입니다."

그 자신 바르비종에서 루소와 함께 산책했던 일을 「산과 숲을 다니며」
라는 제목으로 『콩스티튀시오넬』지에 발표했다.

부롱 지방에 쓰러진 거목들에 루소는 이렇게 열렬한 눈길을 주었다고 한다.

"사람의 정신이란 우리가 걷고 있는 이 숲 같아. 못된 임학자들 덕에 엉망이 된 숲이지. 꽃이 펴야 할 식물을 못살게 굴고 있으니…. 우리의 시상 같은 아름드리 나무들을 때려잡고 있어. 햇빛을 받고 사는 독특한 싹들을 모조리 뭉개버리고 있지. 우리 뜻처럼 자랑스러운 바위들을 번쩍번쩍 잘라내서 가루로 만들지 않나. 하늘로 솟던 언덕은 납작해졌잖아. 그런데 이렇게 친한 것들을 뒤집어엎고서, 쓰레기 더미같은 생각이나 쌓으면서 형태도 혼도 색도 없는 방자한 취기나 부리고 있지."

바르비종에서 루소와 여행을 하면서 그는 루소를 통해서 그림의 기법을 자세히 알게 되었고, 이는 홀란드 미술관을 찾아다닐 때 매우 유익했을 것이다.

루소는 풍경화에서 하늘이 잘되면 나머지 부분도 잘된다고 가르쳐주었다. 베르메르를 연구하던 토레는 「델프트 전망」에 감탄하면서 은회색 하늘에 찬사를 보낸다. 암스테르담 박물관의 「골목」에서 그는 "두 지붕 사이로 뚫린 작은 하늘, 별것도 아니지만 정말 감칠맛이 난다"고 생각한다.

검정처럼 어떤 색채를 사용하는 문제에서, 그는 자신이 좋아하는 거장들 몇 사람만이 제대로 쓸 줄 안다고 평가하고, 자연 속의 검정색은 서투른 채색화가만이 보게 되는 것이라고 했다.

"실제로 있다면 검정색은 색을 부정하는 것이겠다. 대상에 빛이 닿아 반사되지 않는다는 뜻이다. 그림자는 아무리 짙더라도 일정한 계조를 지닌 투명한 것이다. 베르메르의 그림에서 검정은 전혀 없다. 서투른 개칠이나 덧칠도 없다. 어디든 밝아야 한다. 의자, 탁자, 클라브생의 안이나 뒷면에서도 창가와 마찬가지여야 한다. 단, 각각의 대상에 반영半影은 있다. 그 반사광은 대기 중의 빛과 뒤섞인다."

그는 두꺼운 채색법에 대해서는 "이런 석공일 하듯 견고하고 불투명하게 칠하는 것은 벽이나 돌, 때로는 밝은 지역의 땅에 잘 어울린다. 그런데 튼튼하고 조화로운 신체에서 그토록 잘 다루어진 채색은 얼마나 밝기만 한가. 그들이 맑고 자유분방한 붓놀림으로 대비되어 두드러질 때 말이다! 화가들은 이런 실질적 문제를 참조하면 좋을 것이다"라고 썼다.

그는 이런 점에서 몇몇 홀란드 화가들의 다채로운 솜씨를 검토하자고 했다. 그들에게서 각각의 대상은 독특한 감정으로 다루어졌다는 것이다. 그는 이런 식으로 "베르메르의 두터운 채색이 갖는 확고부동한 성격"을 이해한다.

그는 색이 회화의 기초라고 이해했다. 또 색이 아니면 회화는 관례에 불과할 뿐이라고도 했다.

"회화의 수단은 색이다. 마치 소리가 음악의 수단인 것과 같다. 선과 소묘는 색을 담아내며, 거기에서 조화를 끌어내는 데 이용될 뿐이다. 당신의 옆모습을 지배하는 것, 어떤 빛과 자세 속에 자리 잡은 당신의 머리를 그 밖의 주변 모든 것과 구별되게 하는 것은 색이다."

색의 정확한 이해를 명쾌한 언어로 옮기는 이와 같은 적성을 그는 베르메르에게 적용한다. 그에게서 때로 도공과 같은 섬세함이 반박을 받긴 하지만 말이다. 그는 화가가 모든 것을 정확하게 하는 가운데 여유를 남기며, 필치의 감각을 갖고 있다고 설명한다. 반 데어 헤이덴(1637~1712)과 베르메르를 비교하면서 그는 이렇게 썼다.

"반 데어 헤이덴은 베르메르보다 더 세밀하지도 않다. 세부에 더욱 주의를 기울이지도 않고, 그보다 훨씬 얄팍하고 건조하다. 가령 베르메르가 반 데어 헤이덴처럼 벽에 모든 작은 돌을 박아 넣고 지붕에 모든 작은 기와를 올린다고 한다면, 또 여기저기에서 모든 세부를 현미경으로 들여다본 듯하고 극도로 섬세한 솜씨가 전체 속에 녹아들어가며, 각 대상은 전체 덩어리 속에서 자취를 감춘다고 한다면 말이다."

토레는 자기 생각을 분명히 하면서, "붓놀림이나 채색 기법은 항상 형태감 속에 있고 부감을 나타나는 데 이바지한다. 모델이 돌아서면 화가의 붓은 같은 방향으로 돌고, 물감은 빛의 방향을 좇아, 그림 속에 퍼지는 광선과 절대로 충돌하지 않는다"고 말한다.

이런 이론의 보기로서 그는 「골목」을 꼽는다. 전경의 돌을 깐 길과, 앉아 있는 부인이 보이는 길과 벽과 창들은 장식도 거의 없다.

"바로 이것이 그림이지! 색이 얼마나 대단해!"

토레의 저작에서 보이는 이와 같은 단락은 당시로서는 대단히 독창적

이었지만 거의 음미되자 못했다. 벨기에에 망명 중일 때 그의 첫 번째 『살롱』과 『앵데팡당스 벨주』가 1861년에 출간되었는데, 이것은 큰 대가를 치렀다. 그를 공격한 수집가 중에 몹시 "변덕스런" 크레머라는 이는 베르메르의 「기타 연주자」를 구입했다가 4000프랑에 되팔았는데, 다시 말해 네 배를 더 받아냈다.

토레는 그림 전문가로 통하기보다 문인의 위신을 걱정했기 때문에, 작품을 거래하는 문제에서 매우 신중하게 처신했다. 그는 1867년 런던에서 국제 미술협회 전시회에 베르메르의 유명한 작품 한 점을 출품하면서, 친구 델라스에게 은밀하게 그 구입을 권했다.

메테르니히는 "회화 전문 감정가인 W. 뷔르거 씨께"라는 꼬리표를 달아 편지 한 통을 부쳤다. 토레는 1865년 3월에 이런 답장을 보냈다.

"저는 감정가가 아닙니다. 그림을 매우 좋아하는 예술가이자 평론가입니다. 전혀 이해관계와 상관없는 예술가로서 선생님을 대하는 것입니다."

수집가 레오폴드 두블은 예술적 관계를 맺는 과정에서 토레가 중개료 같은 것을 전혀 받으려 하지 않았다고 증언했다.

다비드 당제가 그의 모습을 새긴 메달과 레오폴드 플라멩의 동판화를 보면 그의 기질을 이해할 수 있다. 그는 멋진 턱수염을 길렀고 세련되고 정력적인 용모에, 사회적 철학에 고취된 스토아파 성격으로, 소크라테스 같은 머리를 지닌 몽상가처럼 보인다.

이런 인상은 들라크루아, 코로, 루소, 미예, 쿠르베 같은 화가들을 옹

호하던 그의 독자적 사고방식과 솔직함을 엿보게 한다. 심지어 마네 앞에서 그는 "아주 좋아 보이는데"라고 하면서 "화가가 될 으뜸가는 자질을 갖고 있어"라고 덧붙일 정도였다.

그의 문체처럼 그의 사상에서도 두 가지 면을 볼 수 있다. 망명을 전후한 사상의 변화이다. 애당초 그는 낭만주의에 젖어 있었다. 그 뒤에 벨기에와 홀란드에서 귀국하고 나서는 사실주의 미술에 열광했다. 그의 문체는 이런 변화를 충분히 느끼게 한다. 그는 자연주의의 이름으로 행해질 새로운 혁명은 낭만주의 운동의 연장이라고 역설했다가 어조를 바꾸었지만, 이 화파에서도 다른 화파와 마찬가지로 관례적인 모습을 보고 싶지 않아 했다.

그는 여행에서 많은 것을 배웠고, 홀란드 회화를 공부하면서 과학적 태도를 취하려고 했다. 즉 자료를 찾고 작품의 총목록을 작성하고 그에 대한 평가를 한다는 것이다. 이런 판단에서 그는 미예〔흔히 '밀레'라고 하는 프랑스 자연주의 화가〕의 주장과는 다르게 다뤄진 주제를 그다지 중시하지 않았다. 만츠는 이 점에서 그를 정당화했다. 토레 자신은 프루동이 『예술 원리와 그 사회적 결정』에서 지지한 논지를 반박했다. 예술을 도덕에 종속하게 하는 위험을 경고한 것이다. 프루동을 좋아했지만 그는 1865년 5월 19일에 이렇게 썼다.

"지금 훌륭한 글을 내놓고 있지만 그는 자신이 하는 말이 무엇인지 전혀 알지 못한다. 역사를 요약하든 설명하든 기념비적 예술품 공부를 해야 한다. 우리의 친구 프루동은 모든 시대, 모든 나라의 예술의 기념비들을 전혀 보지 못했다."

어쨌든 토레는 1860년에 바르비종으로 루소를 다시 찾아갔을 때 "현학적인 분류학자"처럼 말하게 되었다. 베르메르의 그림에 대해서는 이렇게 말할 수밖에 없었다. 어떤 해에 그렸고, 이런 저런 색깔로 광택을 내고, 어떤 시기를 전후해서는 어떤 식으로 서명했고 하는 식이었다. 루소와 미예는 이런 현학적인 태도를 매우 성가셔 했고, 고고학자처럼 돼버린 이 친구보다 과거의 안목 있는 감정가로서의 그를 더 좋아했다. 루소의 전기작가 상시에*는 이렇게 말했다.

> "그는 현미경학에 파묻혀 있었고, 또 회화의 샤르트 학교[국립 문화재
> 고등교육 기관] 교수처럼 행동했다."

그러나 이런 비평은 그의 교양과 기법에 대한 박식함에 존경을 표한 것이었다. 그는 직관적으로 수집하고 분류했고 베르메르를 놀랍게 발굴해냈다.

그 거장의 삶에 대해 아바르, 호프스테데 데 호로트, 브레디우스, 그 뒤를 이은 모든 전기, 작품 연구자들은 이렇다 하게 결정적인 자료를 찾아내지 못했다. 베르메르의 작품 수에 대해서는, 거의 80여 년에 걸친 조사에도 불구하고 40여 점만이 전해질 뿐이다. 이 문제를 둘러싼 그토록

• 알프레드 상시에, 1815~1877. 프랑스 미술사가이자 전기작가. 장 프랑수아 미예의
전기로 더욱 유명하다. 이 전기는 빈센트 반 고흐를 감동시킨 농민화가로서 미예의 애환을 그려냈다. 이밖에도 상시에는 이탈리아 문학을 번역하고, 바르비종 화파를 비롯해서 사실주의, 자연주의 화가들에 대한 흥미진진한 전기와 평전들을 남겼다.

많은 논쟁에도 불구하고 말이다. 만약 토레 뷔르거가 그 스스로도 확신하지 못하면서 자신의 목록에 소개한 것을 제쳐놓는다 하더라도, 그는 확인된 전체 작품 가운데 3분의 2를 찾아냈다는 공이 있다. 그의 작업은 복잡했다. 베르메르의 서명들이 너무 여러 가지인 데다 서로 달랐기 때문이다.

오늘날까지 전해지는 베르메르의 몇 점 안 되는 작품은 그가 다작하는 사람이 아니었다고 믿게 한다. 작품에 극도로 공을 들였기 때문이든, 그가 너무 일찍 세상을 떠났기 때문이든. 하지만 다른 가정도 해볼 수 있다. 그의 작품 다수가 사라져버렸다고. 그의 가장 권위 있는 전기작가 귀스타프 반 지프는 1921년까지도 「실 잣는 여인」이 유실되었던 것을 되찾아낸 것이라고 하면서 이렇게 썼다.

"사라져버린 다른 그림들은 특히 「실 잣는 여인」처럼 당시 영국에 있었고, 1865년 뷔르거와 영국 애호가를 오가다 했다는 식으로 또 다른 기회에 존재를 알려왔는데 그 뒤로는 더 이상 자취를 찾을 수 없다. 몇 점이나 되는 작품이 아직도 주인이 그 보물의 가치를 모르는 채 갖고 있는 집에 파묻혀 있을까? 심지어 화가의 이름도 모르는 채로 갖고 있지 않을까? 몇 점이나 손상되어 사라졌을까? 베르메르는 살아 있을 때 명성이 높았고, 또 몇몇 유화를 300플로린에 팔기도 했다. 이렇게 너무나 헐값에 포기한 예술작품의 가치를 알아보기도 전에 많은 세월이 흘렀다. 1719년에 「우유 붓는 여인」이 126플로린에 낙찰되었을 때, 헤라르트 도우의 그림 한 점은 6000플로린에 거래되었으니! 이렇게 작품들이 손상되지 않은 채 샘이 날 정도로 훌륭하게 그 오랜

망각의 세월 동안 보존되었던 데에 걸맞지 않게 너무나 시세가 낮았으니, 그 중 상당수가 영원히 사라졌다고 해서 놀랍지 않다.

그래도 여전히 되찾을 것이 있을 것이다."

이것은 토레의 의견이기도 했다. 화풍이나 따지는 사람이 아니라 발로 뛰어다니는 답사자로서 말이다.

프랑스에서 한 분야의 설립자로서, 디드로를 존경하면서도 그는 디드로가 철학 이론에 이끌리고, 미술과 화실의 관행과 화가의 특수한 표현 수단과 그 전문적 언어에 대한 정보가 부족해서 나중에 상당히 이단적인 데로 흘렀다고 생각한다.

델프트의 거장을 깊이 연구하고 그를 대중에 소개하는 재능으로써, 토레는 미술비평이 순수문학의 실험에 미적거리던 때에 그것이 어떤 일을 할 수 있는지 찬란한 모범을 내놓았다.

VIII
베르메르와 오늘의 미학

얀 베르메르의 명성은 토레 뷔르거가 그를 찾아내고 나서부터 한 세기 넘게 계속되었다. 그의 위신은 그의 예외적인 예술이 제기한 여러 문제들이 가일층할 정도로 확실해졌다. 앞에서 보았듯이, 베르메르는 렘브란트나 당시의 풍속화가들과 닮지 않았고, 바로 그의 작품이 지닌 이런 이상한 면은 20세기에도 여전히 인정된다.

문인 폴 클로델은 『홀란드 회화 입문』에서 베르메르를 "가장 위대하다"고 할 엄두조차 못 냈다. 왜냐하면 "위대성은 문제도 아니었다. 그는 가장 완벽하고 희귀하고 세련되었기" 때문이다. 바로 "이 화가는 자기 눈 속에 숨어 외부 세계를 포착하기"에 그토록 매혹적이라고 했다.

그가 어떤 비결로 인물과 사물을 감싸는 분위기를 옮겨낼 수 있었을까? 폴 클로델은 과학적으로 설명한다.

"그 솜씨를 보면 화폭은 일종의 지성을 전하는 요정의 망막 같다. 이런 순화와, 거울과 그 이면에 정지된 시간을 통해서, 외적인 배치는 우리에게 생필품의 낙원처럼 다가온다. 그것은 우리 앞에서 구두점이나 티

끌로 색조를 측정하는 저울 같기도 하고, 모든 선과 면이 기하학 연주회에 초대받은 듯하다. 나는 뚜껑을 열어젖힌 클라브생과, 이젤 앞에서 작업 중인 화가와, 벽에 걸린 지도와, 조금 열린 창과, 가구의 모서리나 실내에서 삼면이 맞닿은 천장과, 나란히 늘어선 들보와 마름모꼴 타일들을 그려야 한다면서 사실 정방형과 사각형을 구성한 그림을 생각한다."

어느 그림이든 작품 자체와 모델의 유사성 문제가 제기되기 마련이고, 기하학적 법칙이 그 문제를 풀어주는 것도 아니지만 아무튼, 우리는 베르메르의 그림과 그 과학적 구성에서 볼 수 있는 비례에 놀라게 된다. 일반적으로 그 방법은 직선과 평면의 조합에 기초한다. 창틀과 바닥의 마름모꼴 타일은 물론이고 액자, 지도, 의자, 식탁, 클라브생으로 구성된 정물화는 광학적 왜곡을 수정하도록, 뚜렷하게 축소해 그린 효과는 수평과 수직선이 어울리며 꺾이는 배열을 보여주기 위한 수단이다.

오늘날 널리 유행하는 수법대로, 평론가들은 베르메르의 화폭에서 그 원칙적 특징을 요약할 만한 공동의 이론(적 틀)을 찾아내려고 한다. 그런 사람들은 이렇게 말하기도 한다.

"그것은 앞에서 뒤로 진행하는 직선 방향으로, 삼면각을 축으로 삼은 하나의 구역이다. 그 꼭짓점이 지평선 위의 소실점과 일치한다."

이렇게 종종 왼쪽에서 오른쪽으로 기울어진 사선들이 원근의 환상을 준다고 확인되었다.

이런 수학 이론은 화가가 활용한 표면을 해체하고 원 속에서 도형의 표기를 찾아낼 수 있다는 듯이 주장한다. 그리고 그 근거는 플라톤이 했던 말에서 찾아낸다.

"내가 형태미라고 이해하는 것은 보통 사람들이 일반적으로 이해하는 그런 것이 아니다. 예컨대 살아 있는 것이나 그 복제품 같은 것이 아니다. 반대로 직선이나 원을 그리는 것에서 나온다. 직선과 원형으로 구성된 견고한 면과 동체들이다. 컴퍼스, 먹줄, 직각자로 그린 형태다. 이런 형태는 다른 것과 다르게, 일정한 조건 하에서만 아름다운 것이 아니라 항상 그 자체로서 아름답다."

하지만 이런 플라톤의 비례에 대한 개념을 예술에 적용한다거나 기하학적 형태로 그것을 정의하려는 위험한 경향은 베르메르를 웃게 할지 모른다. 그가 외부 세계를 주의 깊고, 감정에 젖어 바라보려고 했을 때 그렇게 복잡한 공식을 꿈도 꾸지 않았으리라. 그는 그 세계를 충실하게 그림으로 옮기고, 인물과 사물을 보편적인 삶에 참여하도록 하면서 성실하게 주목할 뿐이다. 심지어 그는 완벽한 형태로 진실한 것을 고스란히 옮기는 감수성 풍부한 범신론자로 보인다.

그가 그와 같이, 색상과 명암 효과를 통해서 알아보게 되는 자연의 수수께끼를 꿰뚫어보았다면, 이런 기적적인 결과는 분명 빛과 시공간을 해석하는 능력에서 나왔을 것이다.

초기작들인 「디안의 화장」, 「마르다와 마리아 집의 예수」, 「실 잣는 여인」, 「화류계 여자」에서 그의 순수하고 독특한 시각의 장점은 그다지 뚜

렷이 드러나지 않는다. 이 그림들의 질은 고르지 않다. 이것들은 특히 나중에 걸작을 그릴 때까지 이 그림을 그리던 시절부터 계속되는 발전을 설명해주는 자료라는 점에서 흥미롭다. 「화류계 여자」는 감탄을 불러일으키지만, 여전히 훗날 그의 작품의 특징이 되는 시공간 개념은 보이지 않는다.

그는 높이와 너비만을 이용해서 깊이의 환상을 불러일으키자면, 단면*을 이용해야 함을 알고 있었다. 하지만 「화류계 여자」에서는 이런 난점을 미처 해결하지 못하고 있었다. 인물 네 사람은 같은 단면 위에 나타난다. 잔을 들고 있는 토가 차림의 청년과 늙은 여인으로 구성된 집단의 주제는 또 다른 단면에 넣을 수도 있었을 듯하다. 이런 결함 때문에 이 장면은 단편적인 이야깃거리가 되고, 그의 작품 대부분에서 영원한 표현 같은 것은 없다.

「마르다와 마리아 집의 예수」와 「디안의 화장」은 「화류계 여자」를 그린 1656년 무렵의 작품일 것이다. 다시 한 번 디안과 그녀를 수행하는 요정들에서 아직 상당히 설익은 솜씨가 보인다. 여신은 그 머리장식을 봐서야 알아볼 수 있고, 그녀를 시중드는 요정들은 평범한 홀란드 여자 모습인데, 그 군상은 신화의 허구적 구성을 환기시키지도 못할 뿐 아니라 화면의 배경에서 두드러져 보이지도 않는다.

「마르다와 마리아 집의 예수」에서 성경의 주제 역시 소박한 인간성으로 다루어지는데, 여기서도 빛은 예수와 그에게 빵을 건네는 마르다에게

* 종단면. 전후경 관계에 따라 잘리는 면, 즉 우리의 시선과 직각을 이루는 단면.

집중되어 전체적인 분위기를 표현하거나 다양한 면을 보여주기에 부족하다. 후광으로 밝혀진 바구니 속에 놓인 빵만이 의미 작용에 참여하며 강렬한 아름다움을 발한다. 마르다는 앉은 채 전경에 왼쪽 모습을 보이지만 조명은 작위적이다.

이런 경험은 「선잠 든 여인」에서도 두드러진다. 원근 문제를 해결하려고 작가는 그녀 뒤쪽으로 문을 열어놓았다. 그렇게 해서 한 줄로 이어지는 방이 보인다. 그러나 그녀가 기댄 식탁은 방의 배경과 어긋난 비례를 보여주고 만다. 선은 수평을 이루지 못하고 바닥도 마찬가지다. 문에서 솟아오르는 수직선도 기울었다.

이때부터 그는 공간을 인물들이 움직이는 곳으로 제한하고, 그들이 자리 잡은 방의 윤곽을 가리키는 데에 몰두한다. 그는 창문을 열어두고, 구리봉을 가로로 놓고 거기에 커튼을 걸어놓는 방법을 개발한다. 드레스덴 미술관의 「편지 읽는 여인」에서 보는 바대로다. 이것은 대단히 효과적인 눈속임 수법이다.

이런 기법의 또 다른 예로 「연애편지」를 들 수 있다. 두 인물이 등장하는 장면은 전경의 앞방에서 벌어지지 않고 후경 뒷방에서 벌어진다. 문틀이 그림의 틀이 되며, 높이 걸린 커튼은 꽤 연극적인 배치를 빚어낸다. 문간 오른쪽의 자리가 원근의 깊이를 강조한다.

네모진 등받이에 구리 못을 두르고 종종 사자머리 장식이 붙은 직선형 의자들은 베르메르가 즐겨 전경에 배치하던 것이다. 무용지물로 보일 때도 있긴 하지만, 이 의자들은 시선을 갑자기 끌어당기면서 사선으로 원근의 깊이를 암시한다. 뉴욕의 프리크 소장품 유화 두 점은 이런 점에서 대단히 의미심장하다. 그 중 하나의 작품에 보이는 의자 세 개는 공간의

삼차원을 연상시킨다. 다른 그림에서는 두 개의 걸상에 병사와 웃고 있는 처녀가 앉아 있는데, 이는 원근의 방향과 나란히 펼쳐진다. 즉 오른쪽에서 왼쪽으로. 보스턴 가드너 미술관의 「연주회」와 같다.

과거 체르닌 소장품이던 「화실」(「화가의 작업실」, '회화예술'이라고도 한다)에서 전경 왼쪽과 오른쪽 배경에 같은 소품이 보이고, 왼쪽 벽 위에 달린 커튼의 동일한 효과로 빛이 두 인물을 걸러 비추도록 한다.

단면과 공간의 한계를 표현하는 가구의 역할에 대해서는 많은 사례를 들 수 있다. 「포도주 맛을 보는 남녀」나 「신약성서의 알레고리」 같은 그림에서 이런 수법으로 얻은 조명 효과를 볼 수 있다. 이런 효과는 다른 그림들에서도 나타난다. 「편지 읽는 여인」, 「진주 저울질하는 여자」, 「기타 연주자」, 「지리학자」, 특히 런던 버킹검 궁에 있는 「에피네트 치는 남자와 여자」가 그렇다. 장면을 보여주는 화각은 이 그림에서 가구보다는 창문, 타일 바닥, 양탄자, 땅바닥에 놓인 첼로로써 더욱 강조되는데, 화가에게는 이 모든 물건이 두 인물보다 훨씬 더 중요했을지 모른다.

그의 말년에 바닥과 벽과 액자로써 공간감을 표현하려던 걱정은 런던 내셔널갤러리에 있는 두 여인을 그린 그림에서도 여전하다. 그 중 한 점의 전경에 첼로가 놓여 있고, 왼쪽 커튼과 또 에피네트의 사각통은 원근을 위한 이 모든 소품의 용도를 분명하게 보여준다.

오늘날 사진은 빛의 분산을 이용한다. 하지만 거의 초상에서만 그렇다. 반면에 베르메르는 단지 인물의 모습에 무심한 척하지만 사실 순수한 공간을 구성하는 데 즐겨 이용한다. 그렇더라도 당대인들 대다수가 그랬던 것처럼, 그가 장식에 큰 비중을 둔다는 말은 아니다. 생명력이 없을 것이기 때문이다. 그는 인물이라는 형태를 그것을 둘러싸고 있는 모

든 것에 가담하도록 한다. 구성은 기하학적이지만 그의 공간 개념과, 의자 끝의 사자머리 조각을 즐기는 취미와, 화려한 천과, 정물의 숨 쉬는 듯한 재질감에도, 인물은 존엄성을 띠며 그들과 사물 사이에서 균형을 취한다.

베르메르가 오늘날 그토록 중시되는 것도 바로 이와 같이 과학적 여건을 힘차게 해석하기 때문이다. 그는 자연을 썰렁하게, 기계적으로 해석하지 않는다. 그는 살아 움직이는 색조를 찾아낼 줄 안다. 그렇게 해서두 세기 뒤에 다시 발전하게 될 감수성을 예고한다.

피상적인 관찰자라면 이와 같은 가구와 지도와 벽과 액자에서 시시한이야기만 보겠지만, 지극히 심오한 의도에 주목해야 한다. 이 물건들은 감정을 불러일으키고, 우리를 깨운다. 클로델이 말했듯이 지속성을 의식하게 한다.

"우리는 베르메르의 그림 한 점을 바라보지 않는다. 우리는 세련된 눈을 껌벅이면서 몇 분간 그것을 훑어보지 않는다. 우리는 즉시 그 속으로 끌려들어가 [그 속에서] 살게 된다. 우리는 붙잡힌다. 우리가 그 속에 들어가 있다. 우리는 그 형태를 마치 우리가 걸친 옷처럼 느끼게 된다. 그것이 가두어놓은 분위기에 젖는다. 우리는 모든 땀구멍과 모든 감수성을 통해서 거기에 젖게 되며, 소리를 듣는 혼을 통해서 젖어드는 듯하다. 사실상 우리가 있는 그 집은 하나의 혼이다. 그 집에서도 거의 우리 집과 마찬가지로 바깥의 햇살이 집 안으로 들어와 흩어진다. 그 집은 바로 그때 그대로, 그와 같은 침묵으로 넘친다. 우리는 외적 현실이 우리 내면 깊은 곳에서 그림자와 반영으로 변형되고, 우리가 마

213

주치는 그 벽 위에서 오르내리는 한 줄기 빛의 움직임으로 변신하는 과정에 참여한다. 방과 통로의 이어짐, 열린 문을 통해 정원으로, 채광창을 통해 하늘로 죽, 멀리 저 다른 세상으로 벗어나게 된다. 그런데 이는 기분풀이이기는커녕 우리 속에서 가장 깊고 편안한 쾌감을 준다."

이렇게 베르메르가 살았던 환경에서 인물과 사물의 스타일을 순화함으로써 현실을 고상하게 하는, 위대해진 인간성을 찾아보려는 것이야말로 그의 비결로 인해 가능하다. 그는 그림 같은 세부만 붙잡고 있는 듯하지만, 그러면서도 시간에 따른 시각을 열어놓고서 그것을 고정시킨다. 그는 누구나 매일 볼 수 있는 것을 주목하는 데 그치지 않는다. 그는 이런 구경거리에 들어 있는 아름다움을 뽑아내려고 한다. 그는 거기에서 운동의 관념과 무한한 지속의 관념을 깨울 수 있는 이상적인 선들을 찾아낸다.

바로 이런 측면에서, 베르메르는 당대인의 것과는 매우 다른 수법을 구사한다. 모든 것이 사실성을 보이면서도, 그는 본질을 꿰뚫어봄으로써 그 본질을 위대하게 한다. 모든 세부가 전체적인 인상에 고분고분 따른다. 그는 천박한 주제를 종합적이며 감정이 펄떡이는 시각으로 바꾸어 놓는다.

또한 물건과의 접촉뿐만 아니라, 절제된 몸짓과 시선의 반영을 그려내고자 세심하게 배려한다. 예컨대 「포도주잔을 든 처녀」를 보자. 이 깜찍한 인물을 다룬 수법은 그 장면을 우아한 분위기로 띄우려는 초조한 심정을 역력히 드러낸다. 이 애교 넘치는 숙녀를 존중하는 기사의 정중한 태도는 부드러운 리듬으로 펼쳐지는 고상한 정신을 드러낸다.

다른 두 명의 여자도 다시 한 번 이와 같이 "맑고 눈부시게 해석하고 싶어하는" 순수성으로 후광을 두른 것에서도 나타난다. 하나는 초상을 넘어서는 여인상으로서 승화한 아렌베르크 미술관의 「쳐녀 두상」이다. 다른 하나는 덴 하그 미술관의 「두건 쓴 쳐녀」 상이다. 이 쳐녀상은 살짝 연입과 맑고 시원한 눈매에서 청순함으로 넘치는 순진함의 상징 같다.

인물들의 자세는 조화를 해칠 만한 구석이 전혀 없다. 또 화가는 영원할 것을 강조한다. 실을 다루는 작은 도구에 몸을 기울인 「당텔 짜는 여인」은 작업에 열중해 진지한 얼굴이다. 「우유 붓는 여인」은 흰 두건을 쓰고서 자신이 붓는 우유 단지를 꼼짝하지 않고 주시하면서, 한 방울도 흘리지 않으려 조심한다. 베르메르는 인물보다 자세에 관심을 더 많이 기울인다. 또 그는 그것을 생생한 순간에 고정시키려고 한다. 순간적 동작은 미동을 멈춘다. 그는 운동을 정지시키지만, 인물들은 세심하게 편안한 자세로 그려졌다. 바로 천문학자와 지리학자를 그린 그림들도 그렇다. 지리학자는 컴퍼스로 측정할 곳을 찾아 더듬고, 천문학자는 손으로 천구의를 만지는 순간이다. 「진주 목걸이」도 마찬가지로 방금 전에 목에 건 목걸이를 짜릿하게 붙잡고 있다. 인물의 부동성에 대한 베르메르의 취향은 편안한 자세로 손끝으로 에피네트를 두드리는 연주자라든가, 연주를 듣거나 그 곁을 지나는 사람을 좇아 눈길을 던지는 모습으로 기타 줄을 뜯는 연주자에게서도 역력하다. 이런 정지된 동작은 편지를 받아들거나 쓰고 있는 여자들이며, 자기네 곁에 서 있는 하녀에게 무엇인가 질문을 던지거나 하는데, 특히 암스테르담 박물관의 「편지 읽는 여인」은 차분하게 서서도 편지를 조심스레 읽으려는 자세이다.

그의 화면구성은 연출 효과를 드러내지 않는다. 심리학자의 환상을 주

려는 태도도 아니지만, 이미지와 관념을 시사한다. 모든 것은 정확한 현실감과 더불어 구체적인 생활을 붙잡아두면서, 거기에 그가 모델을 그리던 덧없는 순간의 관념보다 훨씬 더 오랜 시간에 대한 관념을 덧붙인다.

그가 정의할 수 없는 것을 입증하는 데에 성공했다면, 이것은 어둠 속에서 굉장한 빛을 솟아나게 할 줄 알았기 때문이다. 바로 이런 광채 덕분에 그의 인물들은 내면에 생명을 지닌, 살아 있는 사람처럼 보인다. 그가 인물들을 어떤 일에 몰두하게 할 때, 그 일이 무엇이든지 인물들은 빛의 작용을, 약간 그 일의 장치를 바꿔가며 즐기려는 데 동원되는 구실일 뿐이다. 전체적으로 편지 읽는 여인이나 진주 목걸이 여인, 우유 붓는 여인, 편지 쓰는 여인들에게서 확인할 수 있듯이, 이 여자들은 방 안과 창가에 자리 잡는다.

이런 장면이 진실하고 자연스러워 보이기는 해도, 베르메르가 해결하려고 고심했던 조명 문제가 없지도 않았다. 빛은 곧장 인물 위로 떨어지고, 비록 그 상황이 원근을 재현한 긴요한 사정에 따라 결정된 것이기는 하지만, 그들은 바로 원하던 자리에 자리 잡은 듯이 보이며, 완전히 태연자약한 모습이다.

베르메르는 포즈를 요구하지 않았을 듯하지만, 그들을 그들 자신을 감싸는 공기처럼 눈에 띄지 않도록 끼워넣었다. 이 모든 그림을 적시는 이 빛은 본질적으로 어떤 것일까? 무감각하고 무채색인 절대적 빛이라고도 했다. 인물과 사물에 그 현실성을 주는 빛이다. 사실이지, 그의 당대인들이 그린 빛과 매우 다르다. 그 빛은 더욱 두드러지고, 대단한 거장적 솜씨로 다루던 렘브란트의 빛과도 다르다. 베르메르는 그것에서 영감을 취하기는 하지만, 명암을 표현하지 않는 대신 밝은 일광을 표현한다.

빛은 그 비좁은 창을 넘어 방으로 들어오고, 오른쪽에서 왼쪽으로 비춘다. 드레스덴 미술관의 「편지 읽는 여인」이나 「포도주잔을 든 처녀」에서처럼 그는 이렇게 강렬한 직사광선과 분산되어 희미한 광채를 대립시켜 부드러운 효과를 낸다.

그는 필요한 만큼만 빛을 분배하기 위해서 시커먼 덩어리를 화면 앞에 배치하는 수법에 의존했다. 그렇게 함으로써 화면 뒤쪽에서 빛이 눈부시도록 했다. 이렇게 「신약성서의 알레고리」, 「화실」, 「연애편지」에서 그는 전경의 커튼이나 양탄자로 일종의 영상을 투여한 화면 같은 것을 보여주는 데 이용했다. 햇살은 대각선으로 침투하고, 종종 화면 왼쪽에서 오른쪽으로 떨어진다. 검은 장막 대신 그는 어두운 실루엣이나 물건, 즉 첼로, 에피네트, 의자 등을 생기를 띠게 할 자리 바깥으로 빛이 흩어지지 않도록 하는 데 이용한다.

대부분의 경우 그는 방의 벽면을 환하게 그렸다. 주제가 밝은 바탕에서 돋보이도록 하는 수법이다. 이렇게 이해하면, 빛은 요즘 유행하는 말대로 "건물을 짓는 듯이 구조적"이다. 정물이든 인물이든 우리는 그 그림에서 입상을 보는 환영과 마주치는데, 그 부감이 두드러지기 때문이다. 형태는 희미하기는커녕 다시금 강렬해지고 더욱 강한 파장을 획득한다. 또 색과 어우러지는 이런 밝은 광채는 눈부신 혼성물을 내놓는다.

베르메르의 수법을 검토하면서, 우리는 그가 도자기에서 영감을 취해 매끄러운 재질을 찾을 때나 반대로 두터운 물감반죽을 찾으면서, 어떻게 팔레트에서 색조를 준비하는지 알아보았다. 하지만 두 경우 모두에 대해서 현대 미학은 모델과 색조의 유추를 추구하는 수단이라 해석한다. 버렌슨이 "촉각성"이라고 한 것이 여기에 적용될 수 있겠다. 이렇게 구리 못

을 재현하고자 사용하는 노란 물감은 두드러진 부감을 불러일으킬 뿐만 아니라 그 재질감도 빚어낸다. 마찬가지로 벽에 걸린 금속함, 빵을 담는 바구니, 손잡이 달린 물병, 새틴 옷감, 오리엔트의 두꺼운 양탄자 표면에서도, 붉은 벽돌의 시멘트와 마찬가지로 이러한 면을 관찰할 수 있다.

르네 위그는 베르메르와 프루스트에 관한 글을 쓰면서 이 대문호가 델프트 화가에 보여준 관심을 전했다. 프루스트의 미학적 관점을 분석하지 않더라도, 그가 베르메르를 성찰했던 흥미로운 글을 읽어보는 것이 좋겠다. 그는 소설 『수인囚人』에서 이렇게 썼다.

"어떤 미술평론가는 「델프트 전망」에서 그 작고 노란 벽면이 너무나 잘 그려져서, 그것을 혼자서 주시하노라면 마치 그 자체로서 완벽한 미인 앞에 서 있는 듯하다고 썼다."

이 글에서 프루스트는 베르메르가 얼마나 거장적인 솜씨로 재질을 탐색했고 또 알갱이 같기도 하고 매끄럽기도 한 그 됨됨이를 구사하면서 특징을 표현해냈는지 잘 느끼고 있었다. 그는 그 그림에서 17세기 홀란드 사실주의 화가들이 사용하던 작은 반점을 보지 않았고, 되레 기본적으로 사물의 외면을 포착하는 시원한 재질을 보았다. 이런 예외적인 "솜씨"의 특징을 프루스트는 같은 소설의 또 다른 곳에서 명시했다.

"내게 이렇게 말하셨지요. 베르메르의 그림 몇 점을 보셨다구요. 그것들이 똑같은 세계의 단편이라는 점을 잘 아시겠지요. 그는 언제나 대단한 재능으로 똑같은 식탁과 똑같은 양탄자, 똑같은 여자, 당시로서는 수수께끼인 똑같은 참신함과 독창성을 재창조합니다. 거기에서 아

무엇도 그와 비슷한 것은 없고 아무것도 그것을 설명하지도 않는 그런 시대에 말입니다. 우리가 주제의 연관성을 찾지 않아도, 색이 빚어내는 특이한 인상을 받게 됩니다."

프루스트의 이러한 미학은 토레 뷔르거의 것과 비교해보면 차이를 알 수 있다. 토레 뷔르거는 기적적인 솜씨의 예외성에 충격을 받았다. 그러나 프루스트는 정물처럼 살아 숨 쉬지도 않는 예술의 인간적 성격, 잃어버린 시간을 찾는 것과 다르게 본질적이고 정체되고 현재성을 띠고 있는 그런 성격에 충격을 받았다.

공쿠르 형제는 전혀 다르게 보았다. 그들은 수집가와 평론가로서 감각이 세련되었지만, 베르메르를 샤르댕과 비슷하게 생각했다.

"베르메르는 지독하게 독창적인 거장이다. 그가 바로 샤르댕이 찾던 이상형이라 할 만하다. 우유 같은 뿌연 물감과 덩어리로 섞인 색의 작은 바둑판무늬와 기름기 흐르는 입자와, 소품에 까칠까칠한 반죽과, 얼얼한 파란 색조와 의자의 노골적인 적색조와 바탕의 뿌연 진주빛을 보자.
이 샤르댕의 스승이 이 프랑스 거장만큼 알려지지는 않았지만, 완전히 다른 수법으로 그린 「델프트의 거리」라는 벽돌집들 그림에서 데캉〔프랑스 풍속화가〕을 훨씬 앞지른 선구자로 불린다는 점도 놀랍다."

이 글은 1861년에 쓴 것이다. 저자들이 베르메르와 샤르댕을 비슷하게 보았던 점은 비판받을 만하다. 주제의 장르에서 공통점이 전혀 없는

데다 데캉과 비유하는 것은 더욱 놀랄 수밖에 없다. 그들은 나중에 마네, 드가, 모네, 르누아르, 피사로, 세잔 등 '낙선전'(1863)에서 탄생할 젊은 화파를 전혀 모르고 있었던 모양이다.

그렇지만 유감스러운 것은 베르메르의 자료가 부족하기 때문에 우리가 인상주의 화가만큼이나 그의 삶을 잘 알 수 없다는 점이다.

들라크루아가 이렇게 상상할 수밖에 없지 않았을까.

"역사가 자랑으로 삼을 만한 위대한 거장들의 삶에 관한 정보가 거의 남아 있지 않다. 그들이 누구였고, 어떻게 살았는지 배우고 싶은 자연스런 욕구를 채우기에는 너무나 부족하니 분통 터질 일이다. 그들의 작품을 즐기는 것만으로는 부족하지 않은가. 우리는 그 인간을 알고 싶고, 더 나아가 그들의 엉뚱한 행동과 정열도 알고 싶으니 말이다."

현재 베르메르의 전기작가들은 그의 삶에 대해 찾아낸 제한된 문서 앞에서, 들라크루아의 이 같은 원망에 연대로 서명하려 들지 않을까. 토레뷔르거의 탐구 이후 아바르, 브레디우스, 호프스테데 데 흐로트 등 평론가들이 뒤를 이으면서, 오늘날까지 여전히 가설을 줄여나가는 중이다.

그가 자기 시대에 누렸던 명성과 델프트 시 당국에 바친 명예를 상기하더라도, 그는 생활고에 시달렸을 것이다[최근에는 그가 애당초부터 그렇지는 않았을 것이라는 주장도 나왔다. 자녀가 많아 나중에 그렇게 되었을 것이라고]. 1653년 성 누가 조합에 등록하면서 그는 독립화가 활동 자격으로 지불할 것을 2년 뒤에야 불입했다. 1657년에는 부인과 함께 200플로린짜리 차용증서에 서명했다. 1671년과 1672년 두 차례 유

산을 물려받았지만 1674년에 암스테르담의 헨드리크 데 세퍼라는 사람에게 하나는 500, 다른 하나는 300플로린을 두 점의 위탁판매 대금의 채권으로 적어주었다. 그다음 해, 즉 자신이 사망하던 해에 작가는 1000플로린의 빚을 남겼다. 그는 여덟이나 딸린 어린 자식들을 부양해야 했고, 수입을 늘리고자 목록을 작성했던 그림들의 거래를 시도했다. 살림은 좋아지지 않았다. 1676년 과부가 된 카타리나는 유화 두 점을 어쩔 수 없이 처분해야 했다. 하나는 앉아서 편지를 쓰는 여인상이고 다른 하나는 시타르[하프 비슷한 악기] 연주자였다. 몇 주 뒤에 카타리나 베르메르는 친정어머니에게 베이에를란트의 약 5아르팡[에이커와 유사한 단위] 토지 절반에 대한 담보로서 남편의 유명한 그림 「화실」을 내놓아야 했다. 1677년 부행정관들의 보고서에 따르면, 과부의 유산에 거장의 작품 21점이 들어 있었다.

그의 작품이 평가받지 못했다는 뜻이 아니라 그가 과작이었다는 말이다. 베르메르의 스물한 점의 목록은 1696년 5월 16일자 암스테르담 경매에 나왔는데, 이것은 가장 결정적인 자료다.

그의 화실과 거기에 남아 있던 작품들을 기억해보면서, 우리는 그가 빠듯하게 살았던 만큼 거기에 있던 살림살이의 상징적 의미를 짐작할 수 있다. 햇살이 비치는 쪽으로 창이 열린 그 방에서, 그는 이렇게 꿈을 꾸면서 생활에서 벗어나고 싶어하지 않았을까. 비록 의식과 생명이 없어도 자신의 감수성에 말을 걸어오는 물건들의 바로 그 존재 자체를, 물질적 세계의 면모보다 더 애틋해하면서…. 베르메르의 예술은 이렇게 현실을 바라보는 그의 시각 속에 있다. 예술의 감동을 이해시키고자 프루스트는 베르메르를 이렇게 이용한다.

"고양된 기질에서 나오는 방식에 따라 행동하는 예술적 천재인데, 작은 것들의 조합을 해체하고 그것들을 또 다른 전형에 어울리도록, 완전히 정반대의 질서에 따르도록 재결합하는 능력을 발휘한다."

정신적 실체를 극히 중시하는 이런 주장은 다시 말해서, 화가의 눈에 비친 것으로서의 진실을 극히 중시하는 태도인데, 바로 그가 그런 직관을 가졌다. 그는 세계를 자신의 혼과 사고를 표현하려는 주제로 삼아 응시한다.

물질 요소와 상징 요소를 혼합하는 베르메르의 작업이 수직선, 수평선, 사선의 단순한 형식적 조화로 보일 수만은 없다. 표면에서 공간을 확보하고 부피감을 나타내고, 어떤 곡선에서 한 지점을 덮는 수단 같은 것으로서만 볼 수는 없다. 예를 들어 실을 잣거나 당텔을 짜는 여인처럼, 모든 것이 날카로운 한 점을 향해 수렴되는 것으로서만 볼 수는 없다. 그가 미화하면서 표현하려 꿈꾸던 것은 바로 삶 그 자체였다. 어두컴컴한 것을 환히 밝히고, 보이지 않은 것에서 구체적인 것과 현재를, 현실에서 시와 빛을 솟아나게 하면서….

결론
오늘의 베르메르

베르메르가 미술의 역사에서 차지하는 자리에서 다양한 문제가 비롯됐다. 그의 역할을 폄하하는 사람들도 있다. 풍속화가 또는 사실주의자라고 하거나, 도자의 색채를 인물과 사물에 사용한 도공처럼 보는 이도 있다. 하지만 이런 이론은 이 탁월한 예술가의 진정한 본질을 오해한다.

그가 초상, 풍경, 가정생활을 많이 다루었고 또 처음부터 신화적 · 종교적 주제도 다루었지만, 여기에서 그는 17세기 이후 완전히 새롭고도 독자적인 요소를 끌어냈다. 이것은 회화 그 자체에 대한 플라톤주의 사상의 폭로였다. 그는 사물과 존재를 빚어내는 빛의 원리에서 출발했다. 빛은 그것들의 공통된 면을 고정시키도록 해주고 색으로 형태를 창조할 수 있게 해준다.

이런 회화 개념은 당시까지 누구도 규범화하지 못했던, 19세기와 20세기에 괄목할 만한 반향을 얻게 된다. 그 개념은 르 냉 형제와 조르주 드라 투르, 자연주의자 이후로 이어지는 현실을 그리는 화가들을 예고할 뿐만 아니라 인상주의, 큐비즘, 구성주의와 세잔, 또 세잔이 편지에서 말했듯이 "누구도 뛰어넘은 적이 없는 이 견고한 수법의 찬미자" 반 고흐

등을 예고한다. 이렇게 볼 때 발자크와 세잔의 견해를 베르메르의 개념과 근접시켜보는 것도, 어쨌든 그런 적은 없지만 대단히 흥미롭다. 발자크는 『미지의 걸작』에서 이렇게 썼다.

"자연은 서로서로를 덮는 둥그런 것의 연속이다. 엄격히 말해서 소묘와 같은 것은 존재하지 않는다. 선은 사람이 사물에 비추는 빛의 효과를 이해하는 수단이다. 그렇지만 모든 것이 충만한 자연 속에 그러한 선은 없다. 선으로 두드러지게 발췌해 그릴 뿐, 말하자면 사물이 놓인 환경 속에서 그것을 끌어내는 것이며, 빛의 분산만이 물체의 모습을 드러나게 한다! 한 선으로 그리지 않아야 하고 주변을 통해서 어떤 형상을 그려내는 편이 훨씬 더 좋을지 모른다. 우선 가장 밝은 부분을 두드러지게 하고, 그러고 나서 가장 어두운 부분으로 옮겨가면서⋯. 우주의 신성한 화가인, 태양이 그리려는 것이 바로 이런 것 아닐까?"

이런 생각은 바로 세잔이 에밀 베르나르에게 부친 편지 두 통에서 토로했던 것과 같다. 그 중 한 통인 1904년 4월 15일자 엑스에서 쓴 편지에서 그는 베르나르에게 이렇게 조언한다.

"모든 것을 원근에 집어넣지. 어떤 대상이든 단면이든 소실점을 향하도록. 지평선과 나란히 펼쳐지는 평행선은 넓은 폭을 낳거든. 자연의 한 부분처럼⋯ 이런 지평선에 대해 대각선은 깊이를 낳고. 그런데 자연은 우리 인간이 볼 때 그 표면보다 훨씬 깊이가 있어. 그래서 시원한 대기를 느끼게 하려면 푸르스름한 색상이 넉넉하게 돌도록 그 상당량

을 빛의 파장 속으로―빨강과 노랑으로 재현되는―끌어들여야 해."

베르나르는 세잔이 이런 말을 해주었다고 적었다.

"색이 조화로울수록 그만큼 형태도 정확해져. 색이 풍부해야만 형태가 꽉 차거든. 색조의 대비와 관계야말로 데생과 부감의 비밀이야."

베르메르의 기법에 관해서는 세잔의 기법과 달리 증언이 남아 있지 않다. 하지만 두 사람 모두 재질감을 표현하고, 사물과 인물을 두드러지게 표현하는 데에 똑같은 색채를 사용하려 했던 듯하다.
　세잔의 그림에서 반 고흐의 그림과 마찬가지로, 〔형태와 색채의〕 조합은 격렬한 충돌을 빚어낸다. 반 고흐의 편지에서 피사로가 했던 조언에 따른 것이다.

"색채의 조화와 대립으로 빚어지는 효과를 대담하게 강조해야 하네."

하지만 베르메르는 더욱 부드럽고 미묘한 색조에 의존했다.
　베르메르의 수법이 거두는 효과는 단지 이와 같은 색조의 조화와 대립으로써만 그 실질적 성격을 얻는 것은 아니다. 여기에는 빛과 원근의 호소력에 충실하려 하고, 오늘날 우리가 제4차원이라고 부르는 것을 해결하려는 집착이 있다. 견고한 형태와 부피로 형상화하자면 화가가 길이와 폭만 갖고 있다고 해서 되는 것은 아니다. 앞에서 이미 인용했듯이 「미소 짓는 처녀와 병사」를 그 화폭의 뒷면을 들여다보면서, 도대체 빛이 어디

에서 오고 있는지 알아보려 했다는 어떤 관객의 일화는 구성의 상반된 성격을 증언한다.

우리는 인물과 사물이 어떤 특별한 광채와 더불어 확고하게 결정된 분위기 속에 자리 잡고 있다고 상상한다. 또 빛이 그들과 그것들이 자리 잡은 방의 배경에서 분리되도록 그것들을 둘러싼 대기를 재현해야 한다고 상상한다. 베르메르는 공간, 시간, 빛에 대한 자신의 고유한 개념 덕분에 이와 같은 기법 문제의 해법을 찾아냈다. 전후경의 조합에 따라 모델들의 위치를 완전히 자연스런 모습을 간직할 수 있도록 정함으로써.

바로 이와 같은 색상의 균형을 통해서 그는 세계의 외면뿐만이 아니라 내면과 의식의 생명력을 옮길 수 있었다. 그의 그림들이 전해주는 교훈은 조용하고 편안하다. 전경의 어둠 뒤쪽과 마찬가지로, 그는 똑같이, 수많은 사람들을 동요하게 하는 당대의 심각한 사건들과 고통과 전쟁에 불안해하지도 않고 태연한 자신의 사고를 극단적으로 대비함으로써 빛의 분위기를 간파하도록 했다. 또 사실주의와 몽상이 이상적인 아름다움의 이미지를 낳도록 결합되는, 대단히 고상한 예술에 완벽하며 차분하게 이바지했다.

꾸밈없이 있는 그대로의 삶에서 위대성을 표현할 수 있는 것을 끌어내려 함으로써 그는 듬직한 교훈을 준다. 그의 치밀한 눈은 자신이 보는 모든 세부를 뚫고 들어가고, 또 이런 반성적 작업 속에서 그를 향해서 끌려오는 것은 단지 인간과 사물의 존재만이 아니다. 그는 그것들과 하나가 되려 했던 듯하다. 그와 같은 대상을 역사가나 도덕군자처럼 생각하지 않고, 그 이미지를 빨아들이고 싶어했다고 하겠다.

그는 자기 앞의 대상에 혼을 준다. 화폭 뒤쪽으로 빛을 밝히는 분위기

를 부여하면서 이런 효과를 낼 수 있었다. 그것은 빛과 색의 축제다. 그는 우리 손을 붙잡고 자신의 그림 속으로 함께 끌고 들어가 그것을 바라보게 하는 쾌감을 준다.

그 그림들을 응시할 때 느껴지는 침묵은 17세기 말에, 쏟아지던 총포 소리에 이어서 다가오는 것인 만큼 더욱 웅변적이다. 전쟁과 참화의 시대에 사람들이 도처에서, 특히 홀란드에서 죽음과 파괴의 기계들에 허둥지둥하고 있을 때, 자연의 강의조차 휴강하려 하던 때에, 화가는 자신이 고정시켜 우리의 정신적 열망에 부응할 수 있는 동요와 충동을 증폭시키려 하면서, 평화로운 주제에 갑자기 이끌림을 느낀다. 이런 덧없는 것에서 그는 영원한 것을 끌어낸다. 그는 우리에게 지속 개념과 영원에 대한 감각을 던진다.

역자후기

미술의 역사에서 가장 적은 작품을 남기고도 가장 많은 문인의 펜을 떨게 했던 화가들이 있다. 알프스 이남의 카라바조, 피레네 산맥 너머의 벨라스케스, 그리고 알프스 이북에서 요하네스 베르메르를 꼽을 수 있다.

직관이 눈부신 문인들만 보더라도 폴 클로델은 홀란드 여행기에서, 소설가 마르셀 프루스트는 자신의 소설에서, 앙드레 말로는 저 위신이 대단한 '플레이아드총서'에서 어떻게든 베르메르의 수수께끼와 신기에 가까운 "붓의 예술"을 자신들의 "펜의 예술"로 필적해보려고 했다. 이들 덕분에 대중이 베르메르의 그림과 상당히 친숙해진 것도 사실이다.

미술사가 · 평론가들의 혼신을 다한 탐구와 성찰 끝에 나온 저술들은 일일이 들기도 어려울 만큼 벅차고 풍부하다. 화가의 예술이 문학에 깊은 영감을 준 사례로서 이보다 더 인상적인 경우를 찾기란 쉽지 않다. 이런 맥락을 잘 알고서, 최근에 베르메르의 미학을 파헤쳤던 프랑스 미술사가 다니엘 아라스는 자신의 저서 『베르메르의 야망』 뒤에 장 루이 보두

아이예가 쓴 기념비적인 「베르메르 수수께끼」라는 시론을 부록으로 추가했다. 보두아이예의 말을 들어보자.

"베르메르의 삶과 그의 작품이 보여주는 모험은 그의 타고난 재능만큼이나 보기 드물고 흥미롭기 그지없다. 이 글을 쓸 때 근거 자료로 삼은 귀스타브 반지프의 탁월한 저서(『베르메르 데 델프트』, 반 외스트 출판사, 브뤼셀)에서, 이 자리에서 요약할 뿐인 그 이야기를 상세하게 읽을 수 있다."(1921년 『로피니옹』 지에 게재)

우리가 읽는 베르메르, 바로 이 책은 여기서 말하는 반지프의 1925년 개정신판을 완역한 것이다. 베르메르를 이야기할 때 누구든 피하고 싶어도 피할 수 없는 최초의 전기이자, 간략하지만 그의 삶과 예술을 놀랍도록 설득력 있게 함축한 글이다. 그 뒤로 출간된 전기들은 사실 그의 삶이 온통 수수께끼이므로 그다지 참신하고 현저하게 이 첫 번째 전기를 능가하지 못했다. 가장 최근에 나온 J. M. 몬티아스의 전기는 방대하지만, 주로 금전에 얽힌 인간사와 사회사로서 접근한 바람에, 베르메르 자신과 그 예술은 거의 조역에 불과한 꼴이 되어버렸다.

장 루이 보두아이예(1883~1963)는 프랑스 미술사가이자 문인으로서 아카데미 프랑세즈 회원과 소르본 미술사 교수를 역임했다〔그는 『이탈리아 르네상스 미술사』의 저자로 그 한글 번역본이 나와 있다. 에밀 말 편저, 『서양미술사』 제1권에 해당된다〕. 뛰어난 기행작가이기도 했던 그는 특히 인상적이며 방대한 『프로방스의 아름다움』을 남겼다. 그는 자신의 진지한 시론이 귀스타브 반지프에 의존한 것이라고 겸손하게 밝히고

있다. 이렇게 우리는 귀스타브 반지프가 남긴 저술의 의의를 이해할 수 있을 것이므로 본문을 읽어보는 일만 남는 셈이다.

 부록으로 붙인『베르메르와 토레 뷔르거』는 주네브, 몽블랑 출판사에서 1946년에 펴낸 것이다. 베르메르는 문인을 분발하게 했을 뿐만 아니라, 미술사에서 이제 막 출현하던 평론과 미술사를 뚜렷이 분화하게 된 계기였다. 베르메르가 발굴되면서, 예술이 현실의 단순한 반영을 뛰어넘어 그것을 바라보는 또 다른 눈이라는 반성도 시작되었다. 베르메르를 부활시킨 토레 뷔르거는 사실상 서유럽 최초의 미술평론가라고 할 수 있는 풍운아였다. 그 자신 민주주의 혁명을 위해 활동하던 진보적 운동가였고, 보수반동 정권에 쫓겨 브뤼셀로 망명생활을 하던 중에 베르메르를 찾아내게 되었다. 당대의 평론가로서는 드물게, 그는 쿠르베의 사실주의와 테오도르 루소의 자연주의 등 현대미술의 이정표가 된 경향을 일찍부터 지지했던, 확고한 사상을 바탕에 깔고 열정적인 실천으로 일관한 미술비평의 시조였다.
 베르메르와 그를 발굴한 토레 뷔르거를 일반에 소개한 앙드레 블륑은 루브르에서 평생 학예관으로 봉직한 "루브르 사람"이었다. 루브르 판화실을 지킨 권위자로서『혁명 풍자화』를 비롯해 판화, 공예, 종이의 역사 등에서 선구적인 저작들을 남겼으며,『만테냐』,『호가스』를 비롯한 수많은 작가 평전도 남겼다. 대중미술교육을 위한 루브르 미술학교의 설립을 주도했으며,『루브르, 궁전에서 박물관으로』는 루브르의 궁과 미술관의 역사를 다룬 기념비적 걸작이다. 그의 방대한『서구 복식의 역사』는 영어판으로도 번역되어 널리 읽히고 있다.

그런데 베르메르 자신이 작품의 제목을 붙이지 않았다. 따라서 경매장이라든가 그림을 발굴한 사람이나 미술관 측에서 또는 필자에 따라 작품의 제목이 제각각인 경우가 많고, 이런 사정은 지금도 완전히 달라지지는 않았다. 보통은 소장처에서 밝히고 있는 것을 중시하는 편이다. 아무튼 혼란을 피하면서도 원서에 충실하기 위해서, 우리는 원서의 표현을 우선 따르고, 다른 명명을 주해로 밝히는 방법을 택했다.

이렇게 베르메르라는 화가의 그림 몇 점과 더불어 우리는 미술사와 미학의 핵심적 문제 몇 가지를 두 사람의 뛰어난 저자 덕분에 쉽게 접할 수 있게 되었다. 새로움에 대한 갈증 못지않게 그에 대한 터무니없는 광증 또한 적지 않아, 무궁무진한 고전을 접할 기회가 드문 우리 사회에서, 이런 조촐한 즐거움을 나눌 희망을 갖게 된 것은 오직 이 저작의 중요성과 매력을 알아본 글항아리 식구들의 안목과 결단 덕분이다.

2009년 2월 1일, 옮긴이

지은이 귀스타브 반지프

벨기에 미술평론가, 극작가, 소설가. 브뤼셀 사람으로 애당초 『본능』 등의 소설을 발표하면서 출발했으나, 곧 방대한 벨기에 현대미술가 평전 3부작을 내놓으며 미술평론가로서 활동했다. 『독립 벨기에』지의 주간을 역임하면서 분쟁지역을 탐사하는 등 확고한 필력으로 권위를 다지기도 했다. 왕립아카데미 회원이 된 만년에도 왕성한 집필활동을 했는데, 희곡 『타인』, 『얼굴』 등과 단편선 『부르주아 이야기』, 평전 『피터 폴 뤼벤스』 등이 대표작이다.

옮긴이 정진국

정진국은 서울과 파리에서 공부하였다. 에밀 말의 『서양미술사』, 앙리 포시용의 『로마네스크와 고딕』, 빅토르 타피에의 『바로크와 고전주의』 등 프랑스 미술사가들의 저작과 존 리월드의 『인상주의』, 『후기인상주의의 역사』, 마테오 마랑고니의 『보기 배우기』, 드니 리우의 『현대미술이란 무엇인가』 등 수많은 미술사와 비평서를 번역했다. 최근에는 유럽에서 출간된 예술가들의 전기들을 발굴하여 번역하는 작업에 매진하고 있다. 저서로는 서구 화가들의 애정관에 바탕한 미학을 파헤친 『사랑의 이미지』와, 농촌문화운동을 추적한 『유럽의 책마을을 가다』 등이 있다. 현재는 서울과 파리를 오가며 사진으로 기록하고, 집필하며 번역하는 일에 종사하고 있다.

베르메르, 방구석에서 그려낸 역사

초판인쇄 2009년 2월 10일
초판발행 2009년 2월 17일

지은이 귀스타브 반지프 | 옮긴이 정진국 | 펴낸이 강성민

편집장 이은혜 | 편집 신헌창
마케팅 장으뜸 방미연 정민호 신정민 | 제작 안정숙 차동현 김정후

펴낸곳 (주)글항아리 | 출판등록 2009년 1월 19일 제406-2009-000002호

주소 413-756 경기도 파주시 교하읍 문발리 파주출판도시 513-8
전자우편 bookpot@hanmail.net
전화번호 031-955-8888(관리부) 031-955-8898(편집부)
팩스 031-955-2557

ISBN 978-89-962155-1-6 03600

이 도서의 국립중앙도서관 출판시도서목록(CIP)은 e-CIP홈페이지(http://www.nl.go.kr/ecip)에서 이용하실 수 있습니다.
(CIP제어번호 : CIP2009000341)